초대하는 글

인간을 이해하기 위해 신화를 읽는다

가끔 그리스 신화 속의 신들은 우리가 생각하기에 너무나 어처구니없는 황당한 일을 벌이기도 하지요. 신들 중에서도 최고의 신 제우스는 분명 헤라와 결혼을 했는데도 이 여자 저 여자 꽁무니를 쫓아다니느라 바쁩니다. 또 어떤 신들은 서로 예쁘다고 다투다가 자기들끼리 편을 가르기도 하고, 결국 그 불똥이 인간들에게 튀는 바람에 인간들끼리 서로 치고 박고 싸우게 만들기도 하지요. 질투에 눈이 어두워진 헤라가 한 몇몇 일들은 소름이 끼칠 정도입니다. 대체, 인간도 아니고 신인데, 왜 이런 짓을 할까요?

답은 이미 질문 속에 있습니다. 인간이 아닌 신이라서 그런 겁니다.

우리는 흔히 '신' 하면 공정하고, 착하고, 멋지고, 기타 등등 좋은 것들만 떠올리죠. 그러나 그리스의 신들은 늘 그렇지는 않습니다. 가끔 그들은 인간만큼이나 어리석기도 하고, 잘 삐치고, 화도 쉽게 냅니다. 그나마 우리 인간들에게는 '도덕심'이라는 게 있지요. 화가 나도 때론

참아야 하고, 삐쳤어도 빨리 화해하는 게 차라리 낫다는 것도 알고 있죠. 그렇지만, 그리스 신들은 자기 마음대로 사랑하고, 미워하고, 다투고, 기분 내키는 대로 해도 됩니다. 신이니까요. 그들은 신이기에 신의 특권을 누리는 것입니다.

만약 인간이 그리스 신화 속 신들처럼 산다면, 세상은 어떻게 될까요? 물론 하늘을 난다거나 원하는 모습으로 변신할 수 있고, 어려운 일이 있어도 척척 풀어내고, 나쁜 이들을 물리치고, 또 영원히 죽지 않는 그런 능력들은 부럽기만 합니다.

하지만 그들처럼 우리 인간들이 가슴속에 쌓인 화나 질투, 그리고 사랑과 미움의 감정을 누구의 눈치를 볼 것도 없이 마구 터뜨린다면 과연 좋기만 할까요? 게다가 인간이 영원히 죽지 않는다면 그 삶이 행복하기만 할까요? 어쩌면 우리는 신들이 가진 그와 같은 능력들이 없는 대신, 절제와 도덕이라는 이성적인 판단력을 선물 받은 것인지도 모릅니다. 그야말로 신화 속 신들을 통해 우리 인간이 얼마나 위대한지 깨달을 수 있습니다.

'신과 인간의 이야기'

그리스 신화는 고대 그리스인들의 상상력이 만들어 낸 이야기입니다. '우리가 발붙이고 사는 이 세상은 대체 어떻게 시작되고, 또 왜 만들어졌을까?'라는 생각은 가이아와 우라노스의 이야기가 되었고, 알 듯 말

듯한 사랑이라는 감정을 설명하기 위해서 에로스의 화살 이야기가 만들어졌지요. 싸워 봤자 결국은 서로를 죽이고 아프게 하는 걸 알면서도 자꾸만 전쟁을 되풀이하는 인간 스스로에 대해서는 신들 간의 다툼을 끌어오기도 했습니다.

말하자면 그리스 신화는, 고대 그리스인들이 인간과 인간 세상을 설명하기 위해 상상한 모든 이야기의 집합체인 것입니다. 따라서 그리스 신화를 이해한다는 것은 비유를 통해 인간의 삶을 이해하는 것과 마찬가지지요. 바로 이런 점 때문에 우리는 그리스가 '인간 중심'의 문화를 발전시켜 왔다고 이야기합니다. 이 인간 중심의 문화는 기독교 문화와 더불어 지금까지의 서양을 이끄는 커다란 축이 되었습니다.

'미술관에서 신화를 읽는다'

가끔 우리는 신화를 읽으면서 여러 신들의 모습을 머릿속으로 떠올려 봅니다. 미술가들도 마찬가지였겠지요. 그들은 한 번도 본 적이 없는 신을 각자 자기가 처한 시대와 상황에 맞추어 그림이나 조각 등으로 표현해 냈습니다.

서양에는 19세기까지만 해도 종교나 역사, 그리고 영웅들의 무용담과 더불어 신화의 내용을 그린 그림을 '역사화'라고 불렀고, 이 역사화를 잘 그려야만 진정한 미술가라고 생각하는 경향이 있었습니다. 그래서 우리는 오래된 전통이 있는 미술관에서 유난히 신화나 기독교 종교

와 관련된 그림을 많이 볼 수 있습니다.

물론 기독교의 힘이 막강했던 중세 때에는 그리스 신화와 관련된 그림을 거의 그리지 않았지요. 교회에서 금지하기도 했고, 또 당시 사람들도 하나님과 예수님, 그리고 마리아에게 더 많은 관심을 가졌으니까요. 하지만 중세가 끝나자 그리스 신화에 대한 연구가 다시 활발해졌고, 미술가들은 다양한 방법으로 자신들이 이해한 신화를 미술 작품으로 표현해 내기 시작했습니다.

따라서 신화를 주제로 한 그림이 가득 걸려 있는 미술관에 간다는 것은, 그리스 신화의 내용을 이미 알고 있는 이들에겐 독서의 연장과도 같습니다. 책으로 읽고 그림으로 또 읽는 셈이지요.

'미술관에 가고 싶어지는 신화 이야기'

미술에서 초상화나 정물화 등은 내용이 금방 드러나기 때문에 비교적 쉽게 감상할 수 있지만, 신화를 주제로 한 그림들은 내용을 알지 못하면 흥미가 떨어질 수밖에 없습니다. 따라서 그런 그림들을 보기 위해서는 우선 신화의 내용을 알아야 합니다. 그리고 그 이야기들이 우리 인간 삶의 어떤 것을 비유하거나 상징하고 있는지 이해를 해야 하지요.

이 책은 신화와 그림이라는 두 마리 토끼를 잡기 위한 첫걸음이 될 것입니다. 그리스 신화에서 가장 많이 알려진 이야기들을 읽으면서 그것이 표현된 미술 작품들을 이 책으로 우선 감상해 보세요. 그리고 나서

한결 가벼워진 발걸음으로 미술관에 갈 수 있으면 좋겠습니다. 신화를 읽으면서 내가 상상해 낸 아프로디테와, 책에 소개된 아프로디테가 어떻게 다른지 확인했다면, 이번엔 미술관으로 직접 찾아가 또 다른 아프로디테를 찾아보는 겁니다.

지난 2001년에 《내가 제우스였다면》과 《내가 헤라클레스였다면》 두 권으로 나왔던 책을 2011년에 한 권으로 묶어 발간했고, 올해 다시 다듬고 손을 보아 여러분 앞에 선을 보입니다. 그동안 초등학교와 유치원을 다니던 두 딸, 서영이와 정민이는 학교 공부를 모두 끝내고 사회에 나와 직장을 다닙니다. 그 긴 시간 동안 신화와 그림에 대한 사랑은 자꾸만 확장되고 깊어지고, 더러는 가지를 쳐서 풍성한 밭을 만들었습니다. 이 책은 그 풍성한 밭에 가장 크게 자란 열매입니다. 언제나 큰 도움이 되는 사랑하는 가족과 벗들에게 감사드립니다.

2020년 6월

김영숙

차례

초대하는 글 · 5

심심해서 만든 세상 **가이아와 우라노스** · 14

〈크로노스, 폼페이 디오스쿠리 신전 벽화〉 | 프란시스코 고야 〈자식을 잡아먹는 크로노스〉

신들의 왕이 된 **제우스** · 21

니콜라 푸생 〈아기 제우스의 성장〉 | 장 오귀스트 도미니크 앵그르 〈제우스와 테티스〉
하르먼스 판 레인 렘브란트 〈에우로파의 납치〉

인간을 만든 **프로메테우스** · 31

얀 코시에르 〈불을 나르는 프로메테우스〉
디르크 반 바뷔렌 〈헤파이스토스에 의해 사슬에 묶이는 프로메테우스〉
페테르 파울 루벤스 〈묶여 있는 프로메테우스〉 | 앙리 퓨젤리 〈헤라클레스와 프로메테우스〉

왜 상자를 열었을까? **판도라** · 42

존 윌리엄 워터하우스 〈판도라〉 | 단테 가브리엘 로세티 〈판도라〉

다프네를 사랑한 **아폴론** · 49

프락시텔레스 〈크니도스의 아프로디테〉 | 지안 로렌초 베르니니 〈아폴론과 다프네〉
도소 도시 〈아폴론〉 | 조반니 바티스타 티에폴로 〈아폴론과 다프네〉
프락시텔레스 〈도마뱀과 함께 있는 아폴론〉

빨간 뽕나무 열매로 남은 **티스베와 피라모스** · 60

존 윌리엄 워터하우스 〈티스베〉 | 한스 발둥 〈피라모스와 티스베〉
니콜라 푸생 〈티스베와 피라모스가 있는 풍경〉

자만심 때문에 거미가 된 **아라크네** · 68

디에고 벨라스케스 〈아라크네의 우화〉 | 〈아테나의 탄생〉

딸을 찾는 대지의 여신 **데메테르** · 75

지안 로렌초 베르니니 〈하데스의 페르세포네 납치〉 | 단테 가브리엘 로세티 〈페르세포네〉
조셉 하인츠 〈지하에 도착한 하데스〉

아내를 영영 놓쳐 버린 **오르페우스** · 84

카미유 코로 〈지하 세계에서 에우리디케를 데리고 나오는 오르페우스〉
귀스타브 모로 〈오르페우스〉

수선화와 메아리로 남은 사랑 **에코와 나르키소스** · 92

니콜라 푸생 〈에코와 나르키소스〉

늘 함께하자던 약속 **필레몬과 바우키스** · 99

데이비드 리케르트 〈제우스와 헤르메스에게 은혜를 베푸는 필레몬과 바우키스〉
페테르 파울 루벤스 〈폭풍우 치는 풍경〉 | 〈데우칼리온과 피라의 돌멩이〉

자신이 만든 조각상을 사랑한 **피그말리온** · 109

오귀스트 로댕 〈생각하는 사람〉 | 미켈란젤로 부오나로티 〈다윗〉
에드워드 콜리 번 존스 〈피그말리온〉

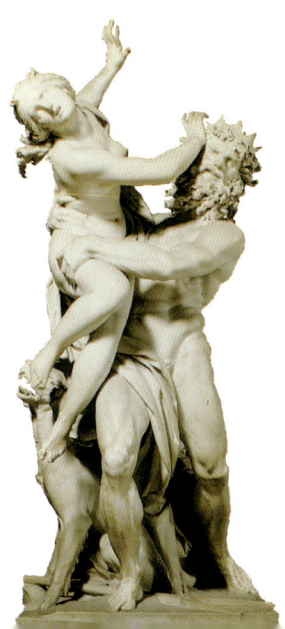

영혼으로 함께하는 사랑 **프시케와 에로스** · 115

안토니오 카노바 〈에로스와 프시케〉 | 안젤리카 카우프만 〈에로스와 프시케 이야기〉
줄리오 로마노와 제자들 〈씨앗 가리기〉 | 안토니 반 다이크 〈에로스와 프시케〉
프랑수아 제라르 〈에로스와 프시케〉

황금의 손을 가진 **미다스 왕** · 132

미켈란젤로 부오나로티 〈디오니소스〉 | 팔마 지오바네 〈아폴론과 마르시아스〉

아름다운 달리기 여왕 **아탈란타** · 140

노엘 알 〈히포메네스와 아탈란타의 경기〉 | 귀도 레니 〈아탈란타와 히포메네스〉

못생긴 솜씨꾼 **헤파이스토스** · 147

디에고 벨라스케스 〈헤파이스토스의 대장간〉
안토니 반 다이크 〈아프로디테가 자신의 아들, 아에네아스의 갑옷을 헤파이스토스에게 부탁하다〉

아네모네 꽃으로 피어난 **아도니스** · 155

안니발레 카라치 〈아프로디테와 아도니스〉 | 베첼리오 티치아노 〈아프로디테와 아도니스〉
존 윌리엄 워터하우스 〈깨어나는 아도니스〉 | 빈센트 반 고흐 〈해바라기〉

소머리 괴물 미노타우로스와 **테세우스** · 164

〈바다의 요정과 아들 테세우스와 함께 있는 포세이돈〉 | 〈미노타우로스〉
〈미노타우로스를 무찌르는 테세우스〉 | 세바스티아노 리치 〈디오니소스와 아리아드네〉

추락하는 것은 날개가 있다던데 **이카루스** · 173

안토니오 카노바 〈다이달로스와 이카루스〉 | 피터 브뤼겔 〈이카루스가 떨어진 곳의 풍경〉
앙리 마티스 〈이카루스〉

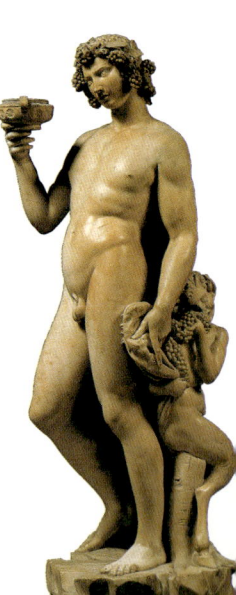

황금비를 맞은 **다나에** · 181

베첼리오 티치아노 〈다나에〉

메두사를 물리친 영웅 **페르세우스** · 186

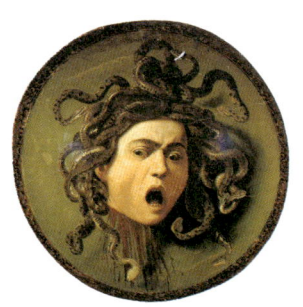

제라르 드 래레스 〈메두사를 죽이기 위해 준비하는 페르세우스〉
미켈란젤로 다 카라바조 〈메두사〉 | 벤베누토 첼리니 〈페르세우스〉
페테르 파울 루벤스 〈안드로메다를 풀어 주는 페르세우스〉

죽지 않고 늙기만 한 **티토노스** · 196

귀도 레니 〈에오스〉 | 퐁텐블루의 거장 〈사냥하는 아르테미스〉
지오반니 다 산 지오반니 〈에오스와 티토노스〉
마르코 안토니오 프란체스키니 〈아폴론과 아르테미스의 탄생〉

영웅의 운명을 타고난 **헤라클레스** · 207

〈뱀을 잡는 어린 헤라클레스〉 | 야코포 틴토레토 〈은하수의 기원〉
안니발레 카라치 〈헤라클레스의 선택〉 | 귀스타브 모로 〈헤라클레스와 히드라〉
조반니 다 볼로냐 〈헤라클레스〉 | 〈헤라클레스와 크레타의 황소〉 | 〈하늘을 이고 있는 헤라클레스〉
〈헤라클레스와 케르베로스〉

트로이 전쟁과 **파리스** · 232

페테르 파울 루벤스 〈파리스의 심판〉 | 아게산드로스, 아테노도로스, 폴리도로스 〈라오콘 상〉
엘 그레코 〈라오콘〉

영웅에게도 약점은 있다 **아킬레스** · 241

니콜라 푸생 〈스키로스 섬의 아킬레스〉 | 〈아킬레스와 켄타우로스〉
폼페오 바토니 〈아킬레스와 켄타우로스〉
〈헤파이스토스로부터 아킬레스의 무기들을 받고 있는 테티스〉

심심해서 만든 세상
가이아와 우라노스

옛날옛날, 너무 옛날이라서 아직 아무것도 없던 시절이 있었습니다. 아무것도 없다는 게 어떤 걸까요? 어려운 시험 문제를 풀 때 머릿속처럼 멍한 걸까요? 밤새 외운 단어와 공식이 어디론가 다 사라졌을 때, 시험 문제조차도 다 없어진 듯 아무것도 보이지 않고 들리지 않는 그런 상태와 비슷한 걸까요?

세상이 생기기 전에는 그렇게 모든 게 혼란스럽고 무서웠겠지요. 그러다 어느 날 '가이아'라는 땅이 생겼답니다. "에계계, 아무것도 없이 어떻게 땅이 생겨날 수 있어! 말도 안 되는 소리 그만해!"라는 말이 나올 법하지요. 하지만 황당하기 때문에 신화랍니다.

그렇게 아무것도 없이 태어난 땅은 혼자서 놀았습니다. 심심해진 가이아는 하늘을 만들기로 했습니다. 찰흙으로 이렇게 빚고 저렇게 빚고,

뚝딱뚝딱 혼자 온갖 난리를 피웠겠지요? 마침내 생겨난 파아란 하늘을 보면서 가이아는 너무 기뻤습니다. 이름도 하나 근사하게 붙여 줬죠. '우라노스'라고요.

가이아는 우라노스가 너무 예쁘고 소중했습니다. 세상천지에 둘밖에 없으니 더욱 서로를 의지할 수밖에 없었겠지요. 그들은 매일매일 꼬옥 껴안고 지냈습니다. 지금은 이 둘의 사이가 좋지 않아, 하늘은 하늘대로 땅은 땅대로 늘 떨어져 지내지만, 처음엔 절대로 떨어지지 않을 것처럼 꼭 붙어 살았답니다.

둘의 사랑이 깊어 가면서 아이들이 태어나기 시작했습니다. 엄마 가이아와 아빠 우라노스, 그리고 사랑스러운 아이들. 그냥 들으면 아주 화목해 보이기만 하지요. 하지만 문제가 생기기 시작합니다. 일단 자식들이 너무너무 많아지니 도대체 통제를 할 수 없는 상황에까지 이른 겁니다. 한 녀석 밥 먹이고 있으면 한 녀석은 저쪽 구석에서 머리를 박으며 울고, 형은 동생을 때리고, 동생은 누나 머리칼을 잡아당기고. 한쪽에서는 이렇게 울고 싸우는데, 다른 한쪽은 시끄럽게 까불고 장난치고! 그야말로 난리가 아니었지요. 게다가 형제가 많은 집에는 유난히 말을 안 들어 부모 속을 썩이는 아이가 있기도 하지요. 이렇게 많은 아이를 키우느라 우라노스의 성격은 점점 거칠어 갔답니다.

"에잇, 이 말 안 듣는 녀석들, 너희들 그냥 네 엄마 배 속으로 다시 들어가 버려!"

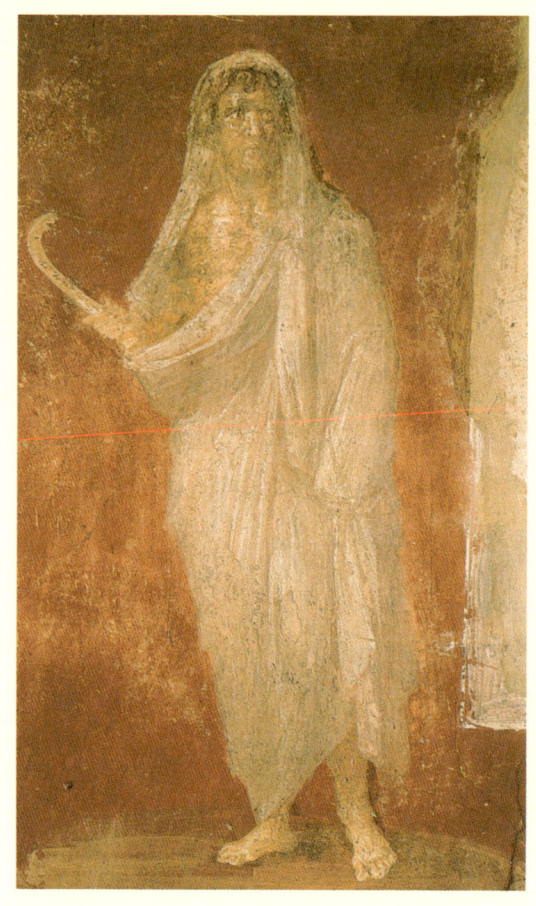

〈크로노스, 폼페이 디오스쿠리 신전 벽화〉
1세기

1세기경, 로마 시대에 그려진 그림입니다. 지금부터 무려 2천 년 전 그림인데 무척 꼼꼼하게 잘 그려졌습니다. 손에 든 낫이 보이나요? 아마도 그 낫으로 아버지를 물리쳤을 테죠. 낫은 농사를 지을 때 쓰는 도구입니다. 그래서 후세 사람들은 크로노스가 농사도 잘 지었으리라 생각하고, 농사를 담당하는 신으로 여기기도 했습니다.

역시 황당한 일의 연속입니다. 우라노스는 제일 말 안 듣는 아가들부터 가이아의 배 속에 막 집어넣기 시작했습니다. 이건 생각만 해도 무서운 일이군요. 가이아는 땅이라 넓어서 다행이지, 만약 우리 엄마들에게 덩치 큰 아이들을 다시 집어넣는다면 어떻게 되겠어요?

덕분에 가이아의 배는 불룩불룩 튀어나오게 되었죠. 그렇게 불룩 올라온 땅이 바로 산이랍니다. 이제 저 넓은 들판 끝에 솟아오른 예쁜 산을 보면, '음, 저건 땅의 신 가이아의 배가 억지로 다시 집어넣은 아가들 때문에 힘겨워서 튀어나온 거야.'라고 생각하면 되겠군요. 과학적인 지식이 거의 없던 옛날 그리스인들은 하늘과 땅, 그리고 산이 이렇게 만들어졌을 거라고 상상했던 모양입니다.

하지만 엄마 가이아의 마음은 달랐습니다. 그리고 점점 화가 나기 시작했답니다.

"이런 게 어디 있어! 아무리 애들이 말을 잘 안 듣는다고, 다시 배 속에 집어넣어 버리는 게 어디 있냐고! 정말 나쁜 우라노스야! 당신 변해도 너무 변했어!"

가이아는 아이들 중에서 가장 힘이 센 크로노스를 불렀습니다.

"크로노스야, 넌 네 아빠가 아이들을 다시 엄마 배 속으로 집어넣는 걸 어떻게 생각하니? 배 속으로 다시 들어가는 아이들도 불쌍하고, 내 배가 자꾸자꾸 불러 오는 것도 화가 난단다. 내 배가 무슨 고무풍선도 아니고 말이야, 풍선이라 해도 터지기 일보 직전이야. 제발, 우라노스

를 좀 없애 버리면 안 될까?"

말 잘 듣는 크로노스는 가이아가 시키는 대로 우라노스와 싸움을 벌입니다. 승리는 당연히 엄마의 전폭적인 지원을 받은 크로노스였습니다. 엄마는 누구도 피할 수 없는 단단하고 야무진 낫을 크로노스에게 선물했거든요. 덕분에 아들 크로노스는 세상을 다스리는 왕이 되었습니다. 그리고 누이인 레아를 아내로 맞아 행복하게 살았습니다.

어떻게 남매지간에 결혼을 하냐고요? 다시 말하지만 이건 이야기라니까요. 그것도 우리 같은 인간이 아닌, 신들의 이야기라니까요. 게다가 그 시절에는 결혼할 수 있는 다른 집안이나 가족이라곤 없었을 거잖아요.

다 그런 건 아니지만, 힘이 너무 세지면 성격이 안 좋아지나 봅니다. 나쁜 아빠를 물리치고 왕이 된 크로노스는 갑자기 우쭐해져서 제 맘대

프란시스코 고야 <자식을 잡아먹는 크로노스>
1819~1823년, 캔버스에 유채, 143×81cm

고야라는 화가가 활동하던 19세기 초에는 거칠고 폭력적인 장면들이 많이 그려졌습니다. 당시 화가의 조국, 에스파냐에서는 프랑스인들이 수시로 침략해서 수많은 사람이 안타깝게 죽어 갔습니다. 어쩌면 고야는 저 무시무시한 크로노스의 모습에서 프랑스 군인들의 모습을 발견한 것인지도 모릅니다. 또는 자기 나라 백성들이 속수무책으로 죽어 가는 것을 막아 내지 못한 채 사치와 낭비만 일삼는 왕과 귀족들을 두고 자식을 잡아먹는 아버지와 같다고 생각했을 수도 있지요.

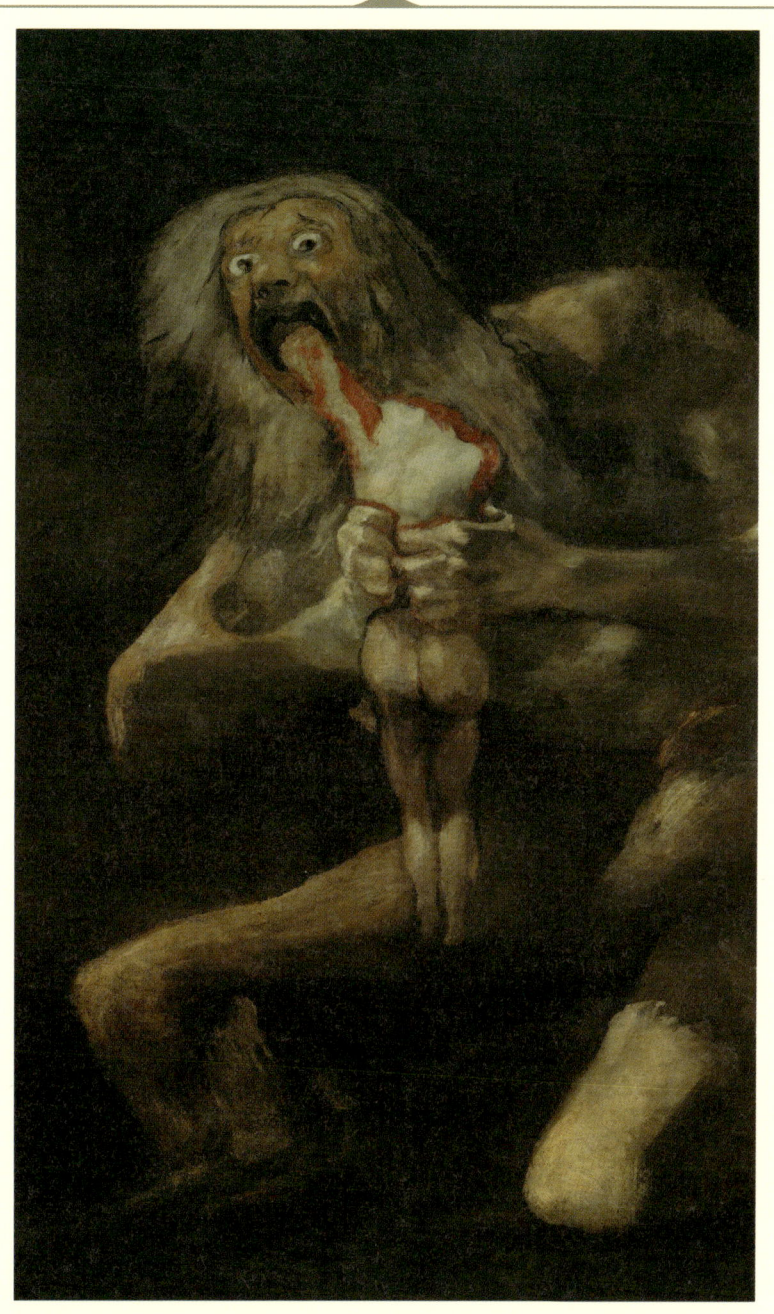

로 굴기 시작했지요. 자신이 아빠를 누르고 왕이 된 것처럼, 자기 아이들 중 하나가 자기를 죽이고 왕이 되면 어떡하나 불안해진 거예요. 그래서 크로노스는 아이들을 잡아먹기 시작했답니다. 물론, 말 잘 안 듣는 아들부터!

이런, 아무래도 오늘부터는 아빠가 퇴근하시면 "아빠…… 절 안 잡아먹어서 감사합니다."라고 인사를 해야 할 판이군요. 하지만 이럴 땐 늘 엄마들이 나서죠. 다섯 명의 아이가 차례로 잡아먹히자, 견디다 못한 크로노스의 부인 레아는 제일 막둥이 여섯째 아이를 태어나자마자 숲의 요정에게 맡겨 버렸답니다.

"막내 어디 있어?"

아이가 태어나면 잡아먹을 생각만 하던 크로노스는 소리를 질렀습니다. 레아는 얼른 커다란 돌덩이를 포대기에 싸서 크로노스한테 건넸지요. 원래 음식을 씹지 않고 그냥 꿀꺽 삼키는 크로노스는 아무것도 눈치채지 못하고 그 돌덩어리를 한입에 삼켜 버렸고요. 어른들이 왜 음식을 꼭꼭 씹어서 삼키라고 하는지, 이제 알 것 같군요.

그때 엄마의 도움으로 요정에게 맡겨져 다행히 목숨을 구한 막내가 바로 그리스 신들 중 최고의 신 제우스랍니다.

신들의 왕이 된
제우스

　요정의 숲에서 몰래 자란 제우스는 어린 시절부터 똑똑하고 야무져서 모든 이의 사랑을 한 몸에 받았습니다. 그런 그가 이제 어른이 되었습니다. 우선 긴 수염이 나기 시작했지요. 두 팔과 다리에 울퉁불퉁한 근육이 생기고, 눈도 부리부리해져서 세상 끝까지도 볼 수 있을 정도로 밝아졌습니다.

　우리도 가끔은 이렇게 빨리 자라 어른이 되고 싶을 때가 있긴 합니다. 아빠랑 달리기를 해도 더 이상 지지 않고, 엄마한테 시험지 검사를 안 받아도 되고, 사고 싶은 물건을 마음대로 사거나 입고 싶은 옷을 멋대로 입을 수도 있을 테니 말입니다. 하지만 어른이 된다는 게 늘 그렇게 신나고 재미나기만 한 건 아니랍니다. 어른이 되면 더 이상 만화도 시시해져서 안 보게 되고, 예쁜 스티커도 더 모으고 싶지 않게 되거든요. 게다

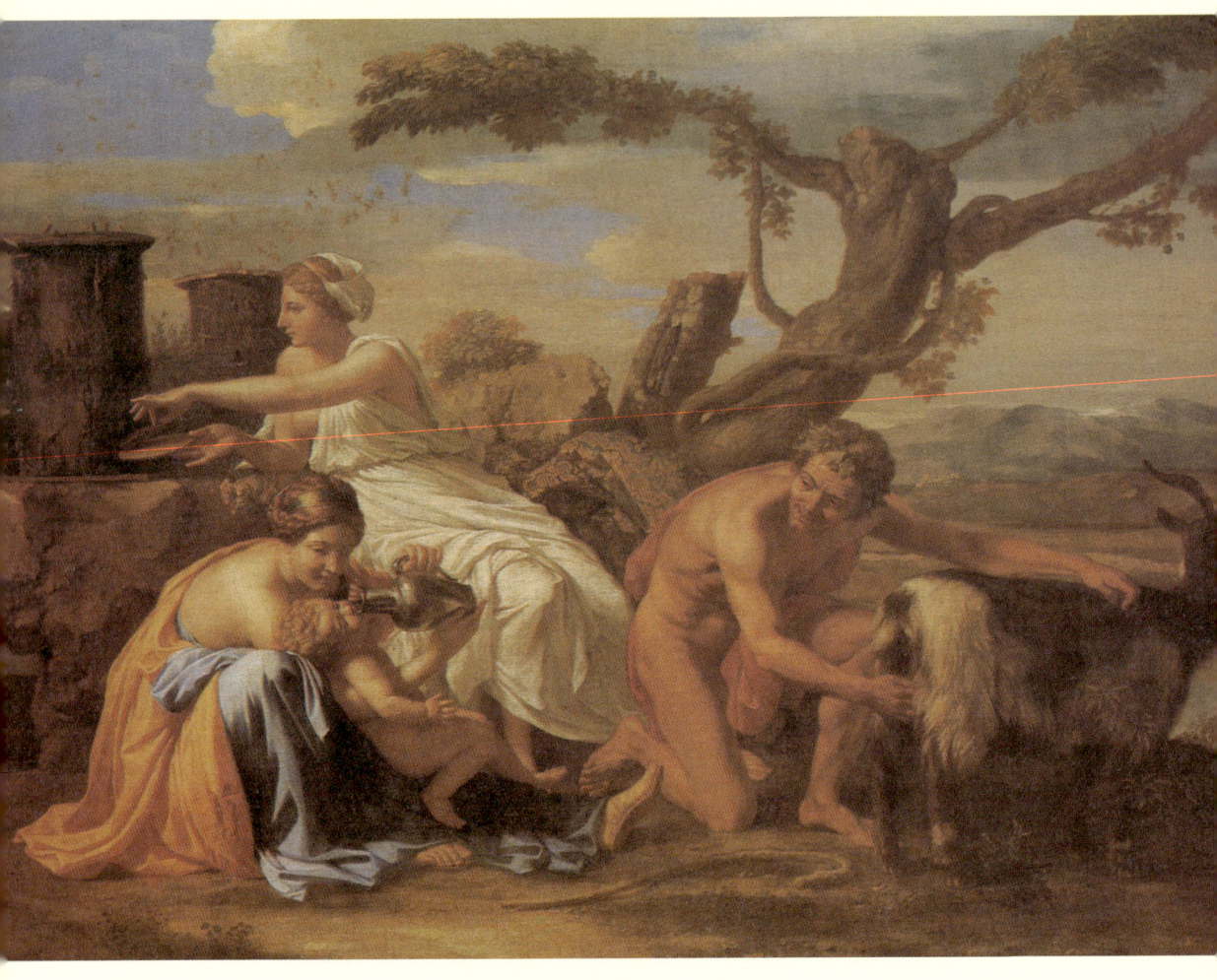

니콜라 푸생 〈아기 제우스의 성장〉

17세기, 캔버스에 유채, 95×118cm

어머니 레아 덕분에 숲으로 몸을 피한 제우스는 여러 요정의 도움을 받으며 무럭무럭 자랐습니다. 한 요정은 제우스에게 우유를 먹이고 있습니다. 오른쪽의 남자는 제우스를 위해 염소젖을 받고 있네요. 또 다른 요정은 그에게 줄 꿀을 모으고 있고요.

가 이런 신화를 읽을 때도 "이게 말이나 되는 소리야?" 하고 자꾸 따지게 되고요. 그래도 어른이 빨리 되고 싶다고요?

아무튼, 아무 생각 없이 자라던 제우스도 어른이 되자 머릿속이 복잡해진 모양입니다. 그저 먹고 뛰어놀고 곤하게 자는 평온한 생활은 끝이 나고, 자기 자신이 누구인지 곰곰이 생각할 나이가 된 거죠. 무엇보다도 왜 자신이 형제들과 함께 오순도순 엄마 아빠의 사랑을 받으며 살 수 없게 되었는지 알게 되자, 제우스는 끓어오르는 화를 참을 수 없게 됩니다.

"세상에, 어떻게 형과 누나들까지 다 잡아먹고 저렇게 뻔뻔스럽게 세상을 다스리고 있단 말인가!"

제우스는 시무룩하고 창백한 얼굴로 요정의 숲을 거닐었습니다. 머릿속은 온통 어떻게 하면 아빠 크로노스에게 잡아먹힌 형제들을 구할 수 있을까 하는 생각뿐이었습니다.

제우스의 슬픈 얼굴을 본 요정 메티스는 단번에 그를 사랑하게 되었답니다. 하긴 제우스 정도라면 누가 봐도 사랑에 빠질 만하죠. 그 시대 최고의 '엄친아'였을 테니 말입니다. 메티스는 제우스에게서 자초지종을 들은 뒤, 세상에서 가장 구역질 나는 주스를 건네주었답니다.

"당신이 이 주스로 형제들을 구해 낼 수 있다면, 그래서 당신이 기뻐할 수만 있다면 제가 기꺼이 선물로 드릴게요."

제우스는 그날로 당장 그 주스를 들고 엄마 레아에게 달려갔습니다. 레아 역시 잡아먹힌 자식들이 늘 마음에 걸리던 터였겠죠. 레아는 제우

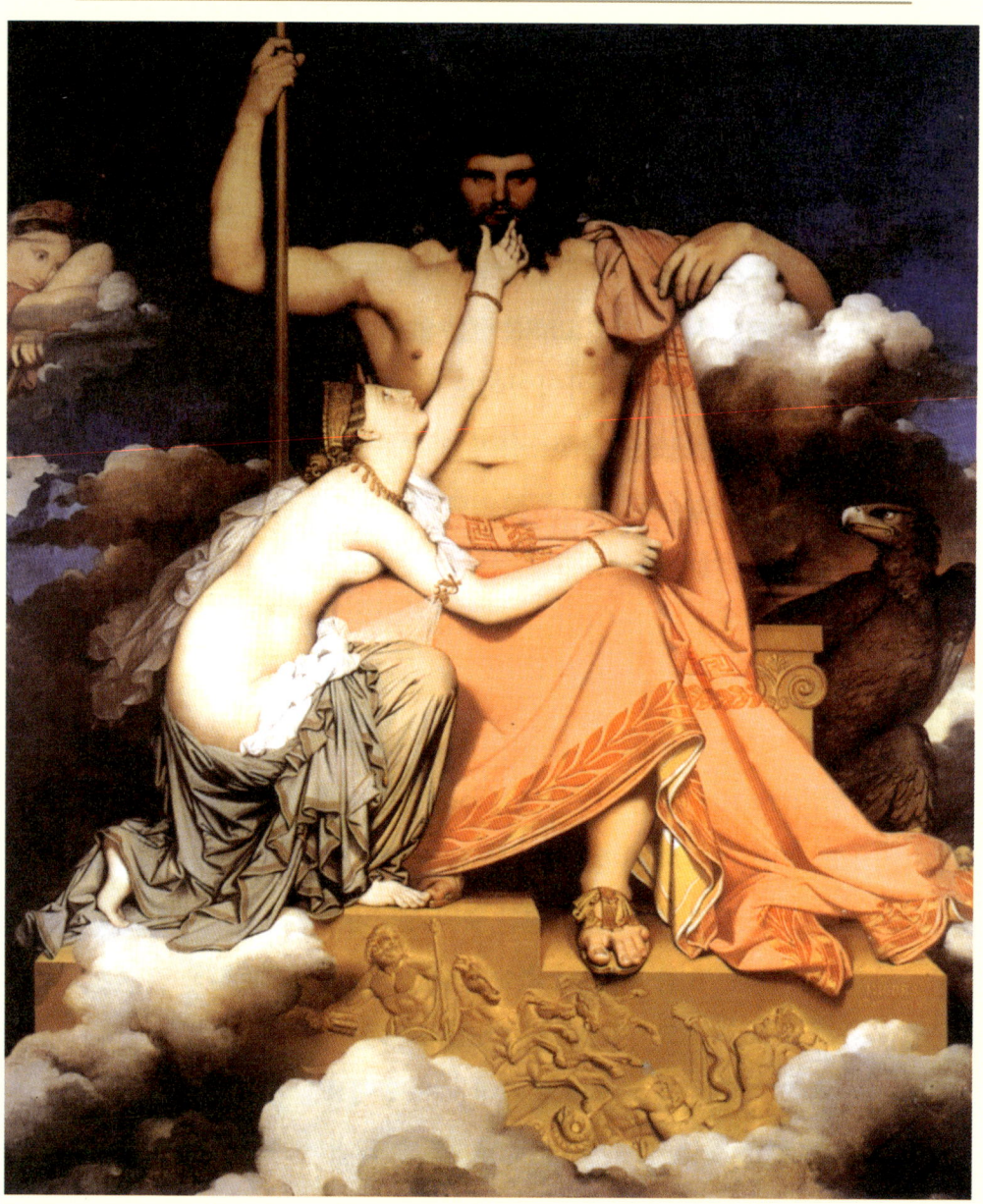

스가 건네준 주스를 술에 타서 크로노스에게 먹였습니다. 워낙 식성이 좋아 뭘 주었어도 냠름냠름 삼켰을 크로노스는 기분 좋게 한 잔 쭈욱 들이켰다가, 갑자기 구역질을 하기 시작했습니다. 뭔가 이상하다 싶었지만, 이미 때는 늦었습니다.

"우에엑, 우엑……."

크로노스가 아픈 배를 움켜쥐고 토악질을 할 때마다 잡아먹혔던 아이들이 튀어나오기 시작했습니다. 이들 모두는 신이라서 크로노스한테 먹혔어도 절대 죽지는 않았죠. 하지만 배 속에 갇혀 있는 동안 더 자라지 못해서 막상 밖으로 나왔을 때는 덩치가 막내인 제우스보다 훨씬

장 오귀스트 도미니크 앵그르 〈제우스와 테티스〉
1811년, 캔버스에 유채, 327×260cm

제우스의 모습이 마치 조각상처럼 단단하고 야무져 보입니다. 왕좌에 앉은 늠름한 제우스는 자신의 상징이기도 한 독수리를 곁에 두고 있습니다. 용맹하고 누구에게도 지지 않는 독수리야말로 황제의 새라고 생각한 까닭에, 로마 황제들도 자신을 나타내는 상징으로 독수리를 선택했지요. 지금의 미국 역시 독수리를 자기 나라를 상징하는 새로 삼고 있답니다.

테티스는 무척이나 아름다운 여신이었습니다. 그래서 제우스의 사랑을 받기는 하는데요, "테티스가 낳는 아들은 아버지보다 훨씬 훌륭하다."라는 신탁을 들은 제우스는 그녀를 인간과 결혼시켜 버렸어요. 테티스는 아들 아킬레스를 낳는데, 스파르타와 트로이의 전쟁에 참가하게 된 아들 일을 두고 제우스에게 도움을 청하고 있습니다.

작았습니다. 덕분에 제우스는 이들 형제 중 가장 키가 크고 어른스러운 신, 곧 대장이 될 수 있었지요.

이때 살아난 헤스티아, 데메테르, 헤라, 하데스, 포세이돈 등 다섯 신들은 제우스와 함께 이런저런 웃기고 신나는, 때로는 우리 인간의 눈에는 마뜩잖은 여러 사건을 일으키며 살아가게 된답니다.

우선, 제우스와 형제들은 자신들을 잡아먹은 아버지를 상대로 전쟁을 벌였습니다. 10년도 넘게 말입니다. 사실 신들의 시계는 우리와 달라서, 그들의 10년은 인간들에게는 100년일 수도, 천 년일 수도 있습니다. 누가 이겼을까요?

물론 제우스가 이겼겠죠. 그랬으니 그가 신과 인간 세상을 다스리는 최고의 왕이 되었던 게지요. 싸움에서 진 크로노스는 제우스에게 왕의 자리를 물려준 뒤 자그마한 섬으로 내려갔습니다. 제우스는 그때부터 올림포스 산 높은 곳에 구름 같은 궁전을 짓고 살았답니다.

자식을 잡아먹는 크로노스. 어차피 있을 수도 없는 이야기지만, 왠지 오싹합니다. 참 잔인하다는 생각이 들지요. 이 크로노스는 시간의 신이기도 하답니다. 그러고 보니 세상에서 제일 무섭고 냉정한 것이 시간이기도 합니다.

수학 시험 볼 때 "아, 제발 10분만 더 있었으면!" 하곤 하죠? 하지만 아무리 아무리 기도를 해도 시간은 더 머물러 주지 않습니다. 학원 수업이 너무 지겨워서 "제발, 시간아 가라, 가라, 가라!" 해도 절대로 빨

리 가는 법이 없지요. 어디 이것뿐이겠어요. 위급한 환자가 병원에 실려 왔지만 결국은 생명을 다했을 때, 의사 선생님들이 안타까운 얼굴로 "늦었습니다. 10분만 빨리 오셨어도……."라는 말을 하지요. 10분의 시간만 더 있었어도 한 사람을 살릴 수 있었을 텐데, 시간은 절대 그를 위해서 더 기다려 주질 않지요. 시간은 그만큼 냉정한 거예요. 누가 아무리 애원을 해도 시간은 결코 흔들리지 않거든요. 그래서 그리스 사람들은 시간의 냉정함과 잔인함을 설명하기 위해서 시간의 신을 자식마저 잡아먹는 크로노스로 만든 것 같습니다.

　하지만 시간처럼 모든 걸 잘 해결해 주는 것도 없답니다. 혹시 친구가 전학을 가 버려서 속상했던 적이 있나요? 아니면 사랑하던 고모나 이모가 멀리 외국으로 떠났다거나, 할머니 할아버지가 돌아가셨다거나 한 일이 있나요? 당연히 처음엔 아무것도 할 수 없을 만큼 슬펐지요? 하지만 시간이 점점 흐르니까 그 마음이 어떻게 되던가요. 조금씩 괜찮아지지 않던가요? 바로 시간이 해결해 준 겁니다. 시간의 신 크로노스가 마음 아픈 사람들의 해결사 노릇을 한 거죠. 그러니 도저히 우리 힘으로 해결할 수 없는 슬픔이 찾아올 때에는 가끔은 크로노스에게 모든 것을 맡겨 두고 가만히 기다리는 것도 방법이 될 수 있습니다.

　그리스의 그 많은 신 중, 유독 크로노스는 지금까지도 우리 인간과 가장 가까이 있는 느낌이 듭니다. 엄마가 거울을 들여다보시면서 "나도 옛날엔 예뻤는데……." 하고 한숨을 내쉴 때, 시간의 신 크로노스가 옆

에서 웃고 있는 것 같지 않나요? "세월이 흐르는 건 아무도 못 막는 거야."라고 중얼거리며 말이죠. 그는 지금도 우리 곁에 바짝 붙어서 시계가 제대로 움직이고 있는지 아닌지 지켜보고 있을 겁니다.

아, 어른이 되는 방법은 간단합니다. 가만히 기다리면 됩니다. 크로노스가 부지런히 달력을 넘기고 있거든요. 다만, 어떤 어른이 되느냐는 각자에게 달린 몫이죠. 열심히 노력한 사람은 훌륭한 어른이 되겠지요.

유럽과
크레타

신들의 왕 제우스는 헤라를 아내로 맞았지만, 늘 많은 여자를 사랑하고, 쫓아다니느라 바빴습니다. 상대가 자기를 싫어하건 말건 가리지도 않았지요. 제우스는 같은 신과의 사이에서는 자기처럼 위대한 신을 낳고 싶어 했고, 인간과의 사이에서는 영웅들을 낳고 싶어 했습니다. 가끔 그는 여자가 자기를 알아보지 못하도록 변장을 하기도 했습니다. 때론 비로 변하기도 하고, 때로는 구름으로, 또 어떤 때는 동물로 모습을 바꾸기도 했습니다.

제우스는 어느 날, 페니키아의 에우로파 공주가 놀고 있는 모습을 보고 한눈에 반해 당장 황소로 변신했습니다. 공주는 멋지게 생긴 황소가 왠지 마음에 들어 한번 올라타 보기로 했지요. 그녀가 타자마자 소는 힘차게 달리기 시작했습니다. 아니, 달리는 정도가 아니라 아예 훨훨 날아 저 먼 곳, 크레타 섬에 이르게 되었습니다.

에우로파는 그곳에서 제우스의 세 아들을 낳았는데, 첫째 아들인 미노스가 그 섬을 다스리게 된답니다. 에우로파라는 이름은 영어식으로 부르면 유럽입니다. 그러고 보면, 그리스인들은 크레타야말로 유럽의 시작이라고 생각한 모양입니다.

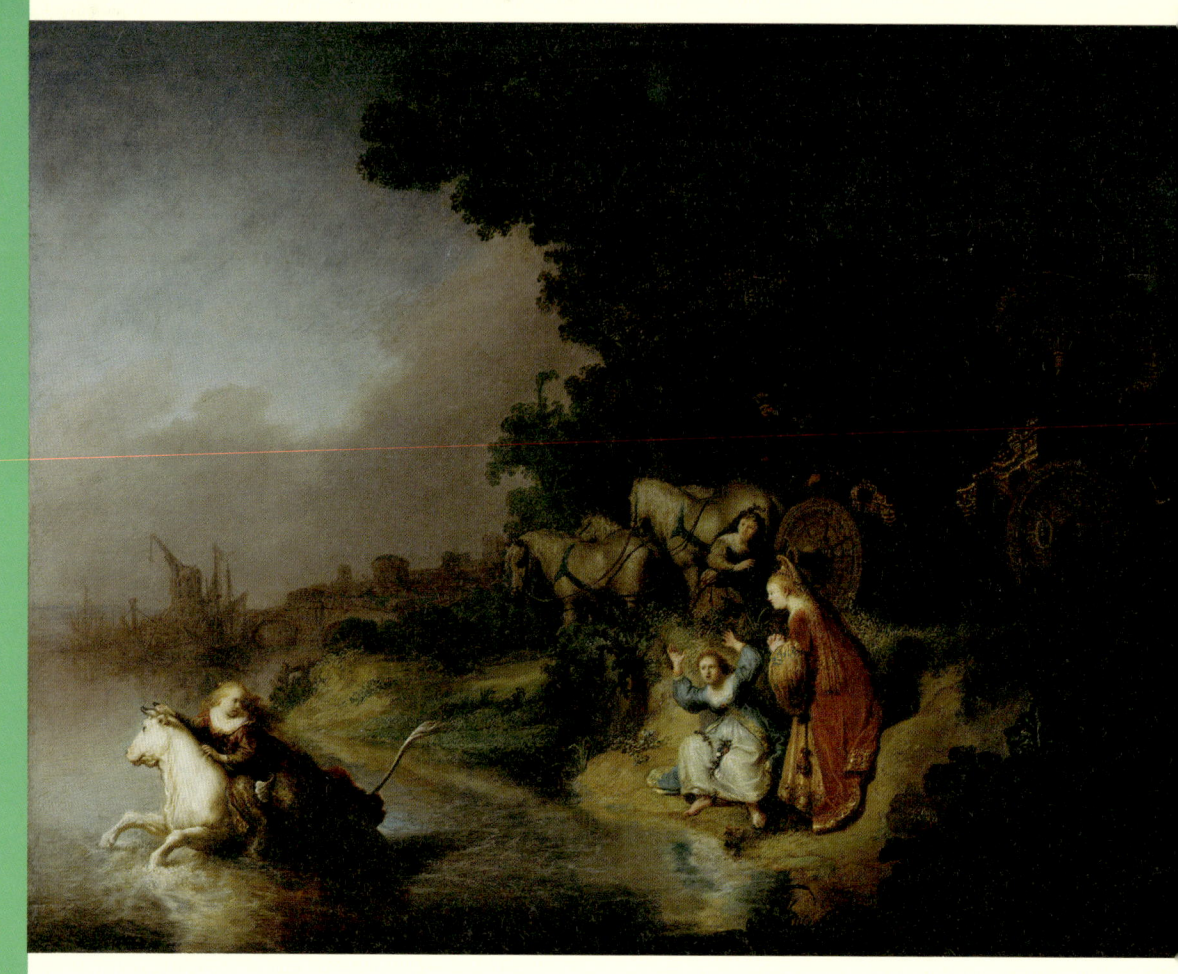

하르먼스 판 레인 렘브란트 〈에우로파의 납치〉
1632년, 목판에 유채, 62×77cm

인간을 만든
프로메테우스

　제우스와 형제들은 비록 아버지 크로노스와의 전쟁에서 승리했지만, 그게 말처럼 쉬운 일은 아니었을 겁니다. 우선 크로노스의 형제자매인 티탄족은 조카 제우스가 감히 아버지에게 대드는 걸 용납할 수 없다면서 힘을 합쳤습니다. 하지만 제우스는 그들 티탄족을 땅속 깊은 곳, 그 누구도 어떤 방법으로도 빠져나올 수 없는 무한지옥에다 가두어 버렸죠. 그걸로 끝이었으면 좋은데, 이번엔 할머니인 가이아가 자기를 도와준 사랑하는 아들 크로노스 편에 섰답니다. 가이아는 무시무시한 기간테스들을 낳아서 제우스를 공격하게 했지요. 기간테스는 '거인들'이라는 뜻으로, 기간테는 영어로 '자이언트', 곧 '거인'을 의미하지요. 제우스는 엄청난 덩치의 그들과도 싸워야 했습니다.
　프로메테우스라는 신이 있었습니다. 그는 제우스에게 반기를 든 티탄

족의 아들이었습니다. 인간으로 치자면, 프로메테우스는 제우스의 사촌인 셈이죠. 삼촌네 아들이니까요. 하지만 신들의 세계에서는 이런 족보가 아무런 의미가 없습니다. 아버지와 아들이라도 전쟁을 할 수 있고, 때로는 남매끼리 결혼도 할 수 있었거든요. 필요하다 싶으면 한편으로 뭉쳤다가도, 아니라고 생각하면 언제 그랬냐는 듯 쉽게 갈라서기도 했습니다. 우리 인간들에게는 그런 식으로 살아서는 안 된다는 도덕적인 금기가 있지만, 신들은 그럴 필요가 없었습니다.

프로메테우스는 워낙 총명해서, 티탄족과 제우스의 싸움이 어떻게 끝이 날지 충분히 짐작할 수 있었습니다. 결국은 제우스의 승리로 돌아갈 것을 예감했던 프로메테우스는 전쟁에서 누구의 편도 들지 않고 동생 에피메테우스와 함께 중립을 지키고 있었습니다. 덕분에 티탄족이 죄다 제우스의 벌을 받을 때에도 프로메테우스와 에피메테우스는 무사할 수 있었습니다. 어찌 보면 약아빠진 것 같죠? 그러나 이 신은 우리 인간을 위해 참으로 많은 일을 했답니다.

제우스는 어느 날, 신들만 가득한 이 세상이 좀 지겨워지기 시작했습니다. 지겨움은 아마도 바쁜 인간들보다 신들이 더 많이 느끼는 모양입니다. 그런데, 이런 심심함이 많은 것들을 만들어 냅니다. 우선 가이아만 봐도, 심심하지 않았다면 우라누스를 만들지 않았을 것이고, 그랬다면 그 많은 그리스 신들은 태어나지도 못했을 테니까요.

제우스는 프로메테우스와 에피메테우스 형제에게 동물을 만들라고

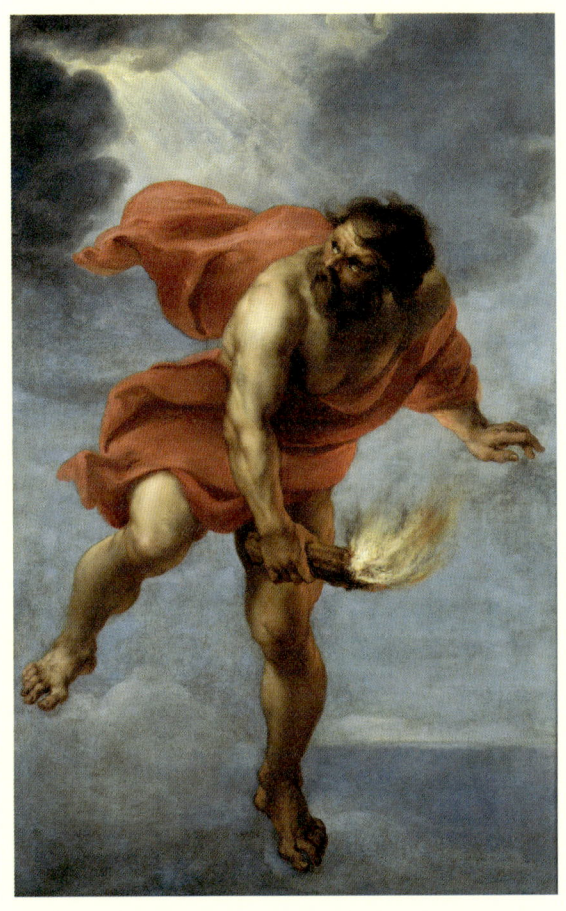

얀 코시에르 〈불을 나르는 프로메테우스〉

1637년, 캔버스에 유채, 182×113cm

인간에게 불을 전해 주기 위해 올림포스에 올랐다가 내려오는 프로메테우스의 모습입니다. 배경이 하늘이고, 두 발 역시 어딘가를 딛고 있지 않아, 하늘에서 살포시 내려오는 듯한 운동감이 느껴집니다.

프로메테우스의 표정이 아주 심각합니다. 어차피 불을 주고 난 뒤에는 들키게 되겠지만, 가져가는 도중에 들킨다면 인간은 영원히 불을 받을 수 없겠지요?

명령했습니다. 솜씨 좋은 프로메테우스는 동생과 함께 부지런히 흙을 빚어 여러 가지 동물 모양을 만들어 냈답니다. 사자, 호랑이, 타조, 기린, 스컹크 등등을 만들었지요. 제일 마지막으로 프로메테우스가 만든 것이 바로 사람이었답니다.

"이번 작품은 우리 신들과 가장 비슷한 얼굴과 몸을 가졌군. 그래, 이름은 '인간'이라고 하자."

아, 그래서 인간이 신을 닮은 거군요. 동물과 인간을 만들어 내는 데 하루가 걸렸는지, 한 달이 걸렸는지, 아니면 일 년이 걸렸는지는 알 수 없지만, 그 많은 것을 정성스레 만들고 나니 피곤했는지 프로메테우스는 잠깐 잠을 청했습니다. 아마 그는 꿈속에서 '내가 만든 것 중에 아마 인간이 제일 예쁠 거야.'라고 생각했겠죠.

그런데 프로메테우스가 흡족한 미소를 지으며 곤한 잠을 자는 사이, 동생 에피메테우스가 동물들에게 여러 가지 선물을 죄다 나누어 줘 버

디르크 반 바뷔렌 〈헤파이스토스에 의해 사슬에 묶이는 프로메테우스〉
1623년, 캔버스에 유채, 202×184cm

그림 속 프로메테우스는 대장장이 신 헤파이스토스가 만든 사슬에 막 묶이고 있습니다. 고통에 일그러진 프로메테우스의 얼굴이 사진처럼 정확하게 그려져 있습니다. 오른쪽 구석에 웃고 있는 남자가 보이나요? 헤르메스입니다. 헤르메스는 날개 달린 장화와 모자를 쓴 채 뱀이 꼬여 있는 지팡이를 들고 세상 이곳저곳 제우스의 심부름을 하러 다니지요.

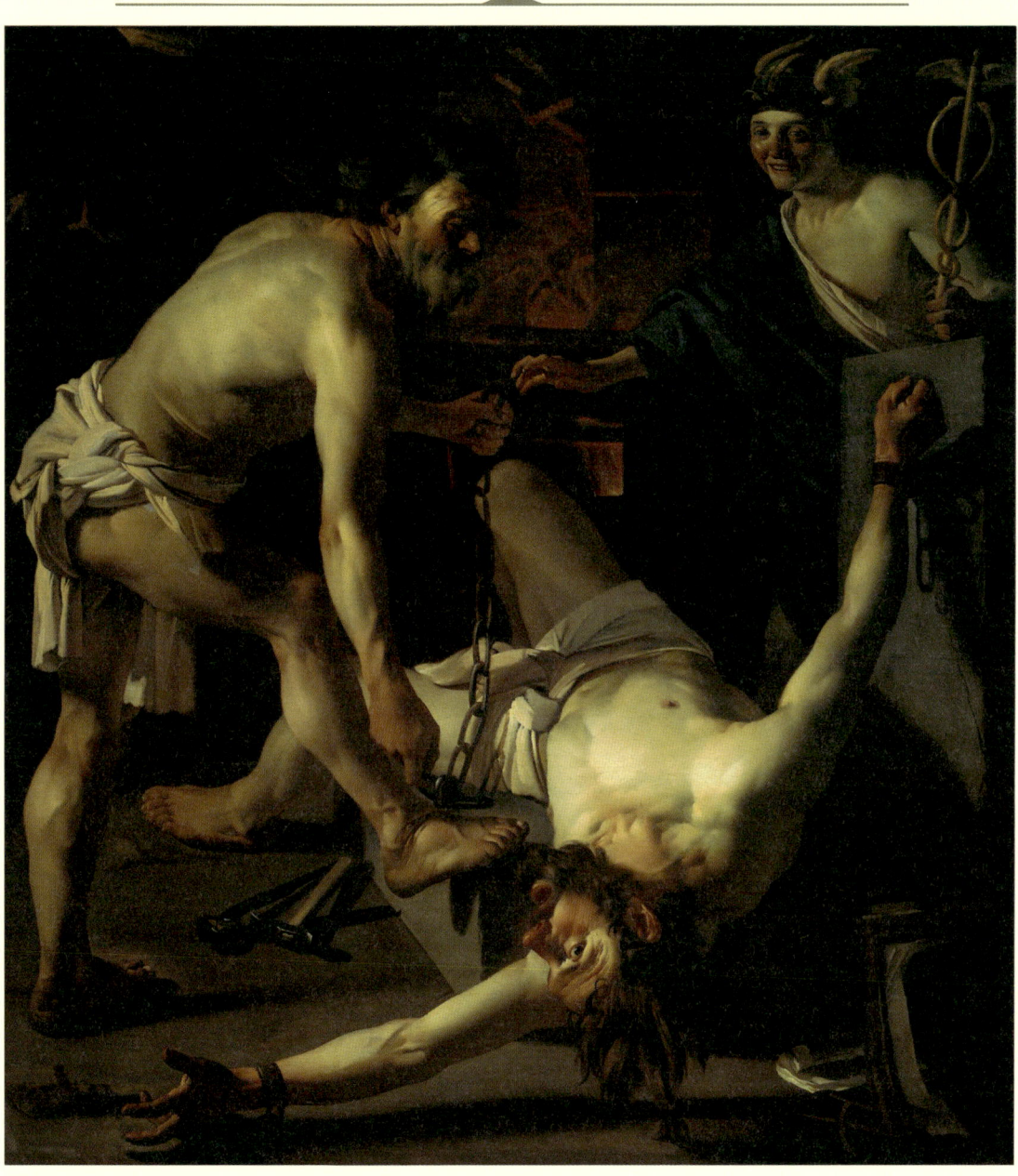

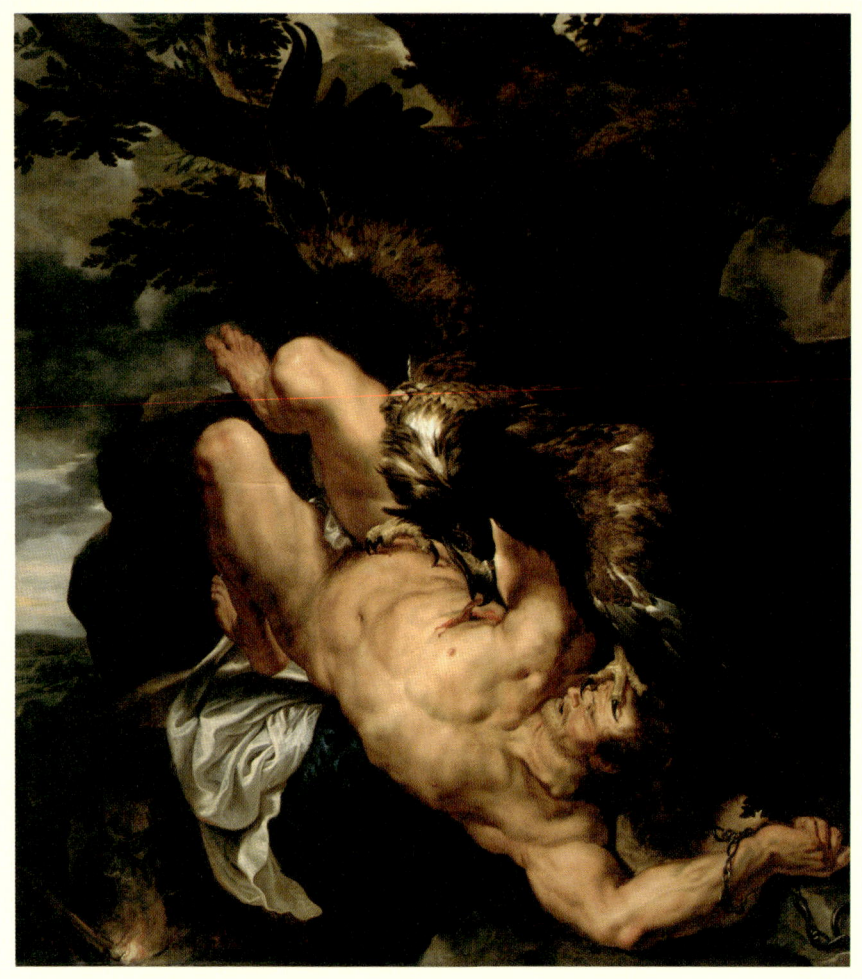

페테르 파울 루벤스 〈묶여 있는 프로메테우스〉

1611~1612년, 캔버스에 유채, 243×210cm

루벤스는 인간의 몸을 아주 잘 그렸습니다. 주로 곡선을 많이 사용해서인지 울퉁불퉁한 느낌이 들지요. 꼼짝없이 묶여 있는 프로메테우스에게 날카로운 발톱과 부리를 가진 독수리가 달려들고 있습니다. 그림일 뿐인데도 프로메테우스와 독수리가 막 살아 움직이는 듯합니다. 그림에서 이런 움직임이 많이 느껴지는 것을 두고 '운동감을 잘 표현했다.'고 하지요.

렸습니다. 호랑이에겐 날카로운 발톱과 이빨을, 타조에겐 빨리 달릴 수 있는 발과 튼튼한 깃털을, 그리고 올빼미에겐 밤에 더 밝아지는 눈을, 새들에겐 하늘을 날 수 있는 날개를, 사슴에겐 뿔을! 어어, 그럼 인간에겐 뭐가 남죠? 에피메테우스가 선물이란 선물은 죄다 동물들에게 줘 버려서, 인간은 그들이 만든 것들 가운데 가장 힘이 없고 볼품없는 것이 되어 버렸습니다.

"떡 하나 주면 안 잡아먹지!" 하며 달려드는 호랑이의 협박에 벌벌 떨며 떡을 내주는 인간. 새처럼 날 수도 없죠. 달리기는 타조는커녕 토끼보다도 못하고, 밤눈은 고양이보다 못해 늘 길을 잃고 헤매기 일쑤지요. 그런 인간을 다른 동물들은 모두 한심하게 쳐다보고, 우습게 여기기 시작했답니다.

프로메테우스는 너무 마음이 아팠어요. 그래도 가장 신을 닮은 예쁜 인간들이 저렇게 당하고 사는 꼴을 그냥 두고 볼 수가 없었죠. 그래서 그는 결심을 했답니다.

"그래, 우선은 두 발로 걷게 해 주는 거야! 그리고 불도 선물하자. 어차피 남은 선물도 그것밖에 없으니까!"

하다못해 방귀조차도 스컹크보다 독하게 못 뀌는 인간은 프로메테우스가 준 선물로 엄청나게 힘이 강해진답니다. 두 발로 걷다 보니, 두 손이 자유로워진 거죠. 그리고 두 손을 쉽게 사용하게 되니, 인간은 다른 동물들과 달리 도구를 직접 만들 수 있게 되었습니다.

호랑이 이빨보다 튼튼한 도끼도 만들고, 물고기는 물론 곰처럼 큰 동물까지 한 번에 가득 잡을 수 있는 그물도 만들 줄 알게 되었죠. 그리고 두 손으로 잡은 짐승의 가죽을 벗긴 뒤, 한 땀 한 땀 바느질을 해서 추운 겨울을 따뜻하게 견딜 수 있는 옷과 이불도 만들 수 있게 되었습니다. 손을 사용하는 바람에 나중엔 새처럼 날 수 있는 비행기까지 만들 수 있었겠지요. 손을 사용한다는 것은 결국 동물들이 가진 다른 어떤 능력보다 위대한 것을 가졌다는 의미랍니다. 심지어 코딱지를 파기에도 얼마나 좋아요!

프로메테우스는 인간에게 불까지 선물했습니다. 이제 사람들은 음식을 날것으로 먹지 않게 되었지요. 밤이 되면 한 치 앞도 못 보고, 오들오들 무서움에 떨며 동굴 속에 처박혀 있지 않아도 되었습니다. 바람이 아주 차가운 한겨울, 다른 동물들이 추위를 못 이겨 겨울잠을 자는 동안에도 인간은 불을 피워서 주위를 따뜻하게 데워 놓고 활동할 수 있게 되었지요. 그러고 보면 사람이 동물보다 훨씬 강해진 건 다 우리의 프로메테우스 신 덕분이란 생각이 듭니다.

제우스는 사람이 불을 가지게 되면 신과 거의 비슷해질 거라고 생각해서 절대로 인간에게 불을 줄 마음이 없었습니다. 그걸 알면서도 프로메테우스는 제우스 몰래 불을 훔쳐 냈던 거랍니다. 살금살금 하늘로 올라가 이글이글 타오르는 태양에 마른 나뭇가지를 대 불을 붙이고는, 다시 몰래몰래 내려와 인간에게 전해 주었지요.

어느 날 제우스는 한밤중에 잠이 깨서 인간들이 사는 마을을 내려다보았습니다. 그런데 이게 웬일이에요? 칠흑같이 어두워야 할 인간 세상이 빛으로 가득 차 있는 것이었습니다. 노발대발한 제우스는 번개를 우르릉 치면서 큰소리로 말했습니다.

"대체 어떤 녀석이 불을 훔쳐다가 인간들에게 주었단 말이냐?"

뭐, 이럴 땐 꼭 고자질하는 애들이 있기 마련이죠. 신들 중 누군가가 프로메테우스의 짓이라고 일러 버렸습니다. 제우스는 당장 프로메테우스를 잡아내서는 인간들이 사는 마을에서 가장 멀리 떨어진 바위산에다 꽁꽁 묶어 버렸답니다. 그것만으로도 분이 안 풀렸는지, 제우스는 독수리에게 매일매일 프로메테우스의 간을 쪼아 먹으라고 명령했습니다. 물론 프로메테우스는 신이기 때문에 죽지는 않는답니다. 독수리가 간을 쪼아 먹어 버려도, 간은 또 생기고 또 생기고 하는 식이었지요.

그런데 프로메테우스라는 이름에는 뜻이 있답니다. '프로'라는 말이 붙으면, 우리말에서 '미리'라는 뜻이 들어가게 됩니다. 그리고 '메테우스'는 '생각한다'는 뜻입니다. 그의 이름은 결국 '미리 생각한다.'라는 뜻이 됩니다. 그러고 보면, 그가 티탄족과 제우스의 싸움이 결국 제우스의 승리로 이어지리라는 것을 알아차린 것도 이처럼 '미리 생각할 줄 아는' 힘에서 비롯된 것일 수도 있겠군요.

미리미리 생각하고 준비하고, 조심스레 행동하는 신. 그가 바로 우리 인간들을 만들고 사랑해 준 프로메테우스 신이랍니다. 어쩌면 그는 자

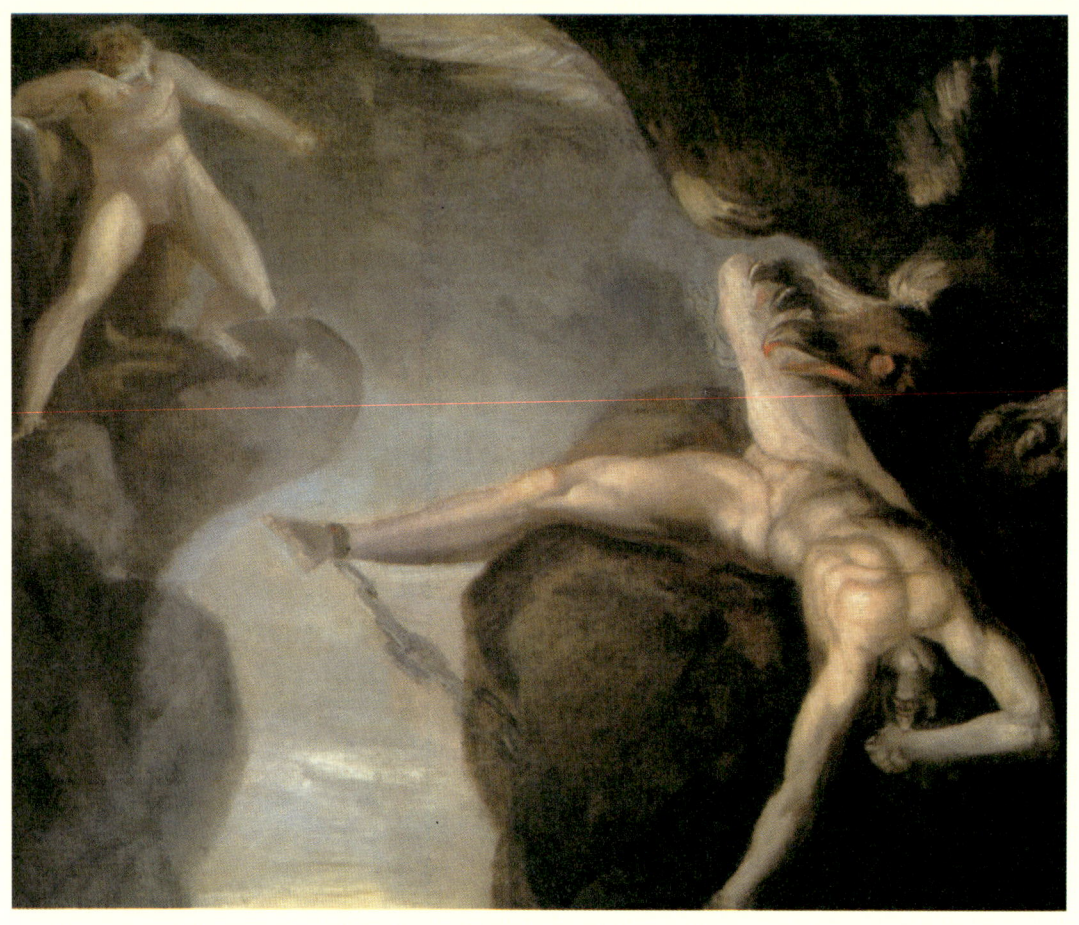

앙리 퓨젤리 〈헤라클레스와 프로메테우스〉
1781~1785년, 캔버스에 유채

아, 드디어 프로메테우스가 고통에서 벗어나는군요. 위대한 영웅 헤라클레스가 화살로 독수리를 쏘아 죽이고, 그를 구출해 냅니다. 그런데 헤라클레스의 아버지가 누군지 아세요? 바로 제우스입니다. 제우스는 프로메테우스를 영원히 용서하지 않을 거라고 큰소리를 쳤지만, 아들인 헤라클레스가 그를 구해 낸 겁니다.

기 이름대로, 독수리에게 간을 쪼아 먹히는 형벌이 영원하지만은 않을 거라는 걸 알아차렸을지도 모르죠. 그랬기에 그는 묵묵히 자신이 감당해야 하는 고통을 참아 내고 있었을 겁니다. 언젠가는 자신이 만든 그 인간들이 '신화'라는 이야기 속에 '프로메테우스'라는 이름을 영원히 새겨 넣고 기억하리라는 것도 '미리' 생각했을 겁니다.

왜 상자를 열었을까?
판도라

　제우스는 프로메테우스를 바위산에 묶고, 그것도 모자라 독수리까지 보내 그의 간을 하염없이 쪼아 먹게 만들어 놓고도, 이제는 어떻게 인간들을 골탕 먹일까 궁리를 한 모양입니다. 몰래 불을 훔쳐다가 인간에게 준 프로메테우스도 미웠지만, 별로 똑똑해 보이지도 않는 인간이 두 손과 불을 사용하면서 으스대는 게 얄미웠던 거죠.

　"뭐, 어떻게 하면 좋겠소?" 제우스는 여러 신을 모아 놓고 회의를 했습니다. 남 괴롭히는 궁리를 하는 회의는 더 재미가 있는 걸까요? 누굴 도와주자는 내용으로 회의를 하면 바쁘다는 둥 어떻다는 둥, 핑계만 늘어놓던 신들이 인간을 괴롭히자는 이야기엔 우르르 몰려들어 별별 의견을 다 내놓았죠. 그 중 가장 그럴싸한 의견이 바로 프로메테우스가 숨겨 놓은 상자를 열게 하는 일이었습니다. 상자라니, 무슨 상자일까요?

프로메테우스는 바위산으로 끌려가면서 동생 에피메테우스에게 상자 하나를 건네주었답니다. 그러곤 신신 당부를 했죠. "절대로 이 상자를 열어서는 안 된다. 이 상자는 인간에게 고통을 줄 수 있는 질병과 미움, 증오, 질투, 이 모든 게 다 들어 있다."라고요.

그 사실을 신들이 모를 리가 없었던 거죠. "옳거니!" 신들이 박수를 치며 "굿 아이디어!"를 외쳤습니다. 하지만 에피메테우스는 프로메테우스 말이라면 거역하는 법이 없었어요. 게다가 비록 지금 프로메테우스가 묶여 있긴 하지만, 언제 결박을 풀고 나올지 모르기 때문에 신들 역시 함부로 나서서 상자에 손을 대고 싶지는 않았어요.

"프로메테우스가 어디 보통 신이야? 우리가 그 상자를 함부로 열었다 간 나중에 무슨 날벼락이 떨어질지 모르는데!"

사람들도 비슷하죠? 계획은 잘 세우는데, 막상 직접 하라고 하면 뒤탈을 생각해 서로서로 미루곤 하죠. 이리저리 망설이던 신들은 긴 회의 끝에 이 일에 적당한 여인을 하나 만들기로 했어요. 그 여인을 에피메테우스에게 보내 상자를 열도록 할 참이었지요.

프로메테우스를 묶을 사슬을 만들었던 대장장이 신 헤파이스토스가 뚝딱뚝딱 여자 모양을 만들었습니다. 그리고 사랑의 신이자 아름다움의 여신 아프로디테는 누구도 반할 수밖에 없는 미모를 여인에게 선물했습니다. 말을 잘하는 능력을 준 신도 있고, 음악을 사랑하고 연주할 줄 아는 능력을 선물한 신도 있답니다.

제우스는 온갖 신들에게서 별별 선물을 다 받은 이 여자에게 '판도라'라는 이름을 지어 주었답니다. 하지만 신들이 그녀에게 좋은 선물만 주었을 리 만무하죠. 그들은 그녀에게 '호기심'이라는 선물도 선사했습니다. 신들이 판도라에게 특별한 아름다움과 말을 잘하는 능력, 그리고 음악을 사랑하고 연주할 수 있는 능력을 준 이유는 바로, 에피메테우스가 그 여자를 사랑하도록 만들기 위해서랍니다. 그렇다면 '호기심'을 선물한 것도 다 이유가 있겠죠?

호기심은 좋게 사용되면 인간의 삶을 더욱 풍요롭게 만들지요. 저게 무엇일까, 왜 저럴까 하는 관심이 바로 과학의 발달을 가져왔으니까요. 하지만 때로 지나친 호기심은 인간의 삶을 고달프게 만들기도 한답니다.

신들은 여자를 에피메테우스에게 선물로 보냅니다. 사실 프로메테우스는 에피메테우스에게 신들로부터 이유 없는 선물은 절대 받지 말라고 미리 일러두었습니다. 모든 선물에는 그 이유가 있다는 것, 곧 어떤 일이건 대가를 치러야 한다는 걸 우리의 사려 깊은 프로메테우스는 알고 있었던 거죠. 하지만 여자를 처음 본 에피메테우스는 형의 말은 까맣게 잊어버리고 아무 생각도 없이 그녀와 사랑에 빠지고 결혼까지 하게 되었습니다. 멀리서 제우스와 여러 신들은 키득키득 웃음을 참느라 정신이 없었겠죠?

"계획대로 돼 가는군, 저 바보 같은 에피메테우스!"

프로메테우스라는 이름의 뜻이 '미리' 생각하는 자라면, 에피메테우

스의 뜻은 '에피', 곧 '나중에' 생각하는 자라는 뜻입니다. 대부분 이런 이들은 일단 저질러 놓고 나서 나중에 후회하거나 수습하죠.

둘은 아무튼 너무나 행복한 시간을 보냈답니다. 그러던 어느 날, 판도라는 지하실에 있는 자그마한 상자를 보게 됩니다.

"아, 이렇게 아름다운 작은 상자 속엔 무엇이 담겨 있죠?"

그녀의 말에 에피메테우스가 깜짝 놀라며 대답했습니다.

"그건 절대 열어 보면 안 되오. 무엇이 들어 있는지 알려고도 하지 말고, 열어 보는 것은 더더욱 안 되오."

에피메테우스는 바위산에 묶인 가엾은 형이 떠올랐습니다. 비록 형의 말을 듣지 않고 판도라를 선물로 받았지만, 형의 말을 거역하는 것은 그것이 처음이자 마지막이었을 뿐, 더 이상은 형을 실망시키지 않을 작정이었거든요.

하지만 판도라는 이미 신들에게 '호기심'을 선물 받은 여자였습니다. 그녀는 몇 번을 망설이던 끝에 기어이 그 상자를 열고 말았답니다.

상자를 열자마자 무엇인가가 연기처럼 쏟아져 나왔습니다. 그것은 프로메테우스가 인간들을 보호하기 위해서 가두어 놓았던 모든 악한 것들이었습니다. 질병, 오해, 미움, 시기, 분노 등등의 요정이 막 쏟아져 나왔답니다. 그제야 판도라는 기겁을 하고 얼른 상자를 닫아 버렸지요. 그런데, 상자 안에서 누군가 자꾸 문을 두드리는 겁니다.

"여보세요, 저 좀 내보내 주세요. 제발요, 네……?"

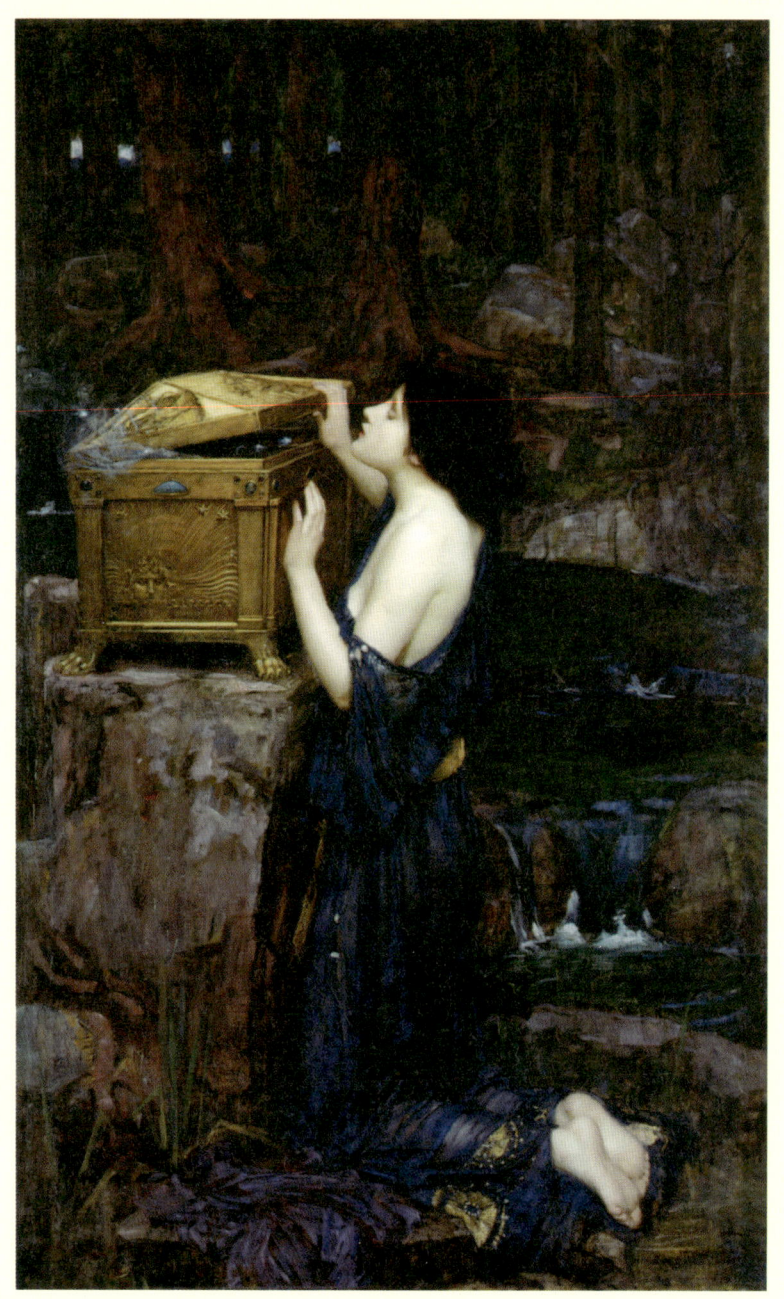

판도라는 "안 돼, 안 돼." 하면서도 또 호기심을 버릴 수가 없었답니다. 판도라가 상자를 열자, '희망'이란 요정이 쏜살같이 튀어나왔습니다.

희망, 참 좋은 말이지요? 판도라가 상자를 열어 버린 뒤 인간들이 사는 세상엔 늘 고통과 질병, 증오, 분노, 미움, 시기 등이 끊이지 않았지만, 그래도 그 뒤엔 늘 희망이란 단어가 따라다녔답니다. 그래서일까요? 아무리 힘든 일이 닥쳐도 인간들은 판도라가 마지막에 풀어 준 희망을 만나고, 그 희망과 더불어 새롭게 각오하고 일어서는 용기를 얻게 되는 모양입니다.

존 윌리엄 워터하우스 〈판도라〉

1896년, 캔버스에 유채, 101×75cm

전체적으로 비슷한 색으로 그려져 있어 마치 꿈을 꾸는 듯한 느낌이죠? 살며시 상자를 여는 판도라의 표정 좀 보세요. 호기심과 두려움이 그대로 느껴집니다. 인간의 호기심이 모든 불행을 가져왔다는 이야기는 성경의 아담과 이브 이야기와도 비슷합니다. 이브 역시 하나님이 금지한 사과를 쳐다보면서, "왜 저걸 금지하는 걸까?" 하는 호기심이 들어 급기야 뱀의 꼬임에 넘어가, 결국 사과를 먹게 되었지요.

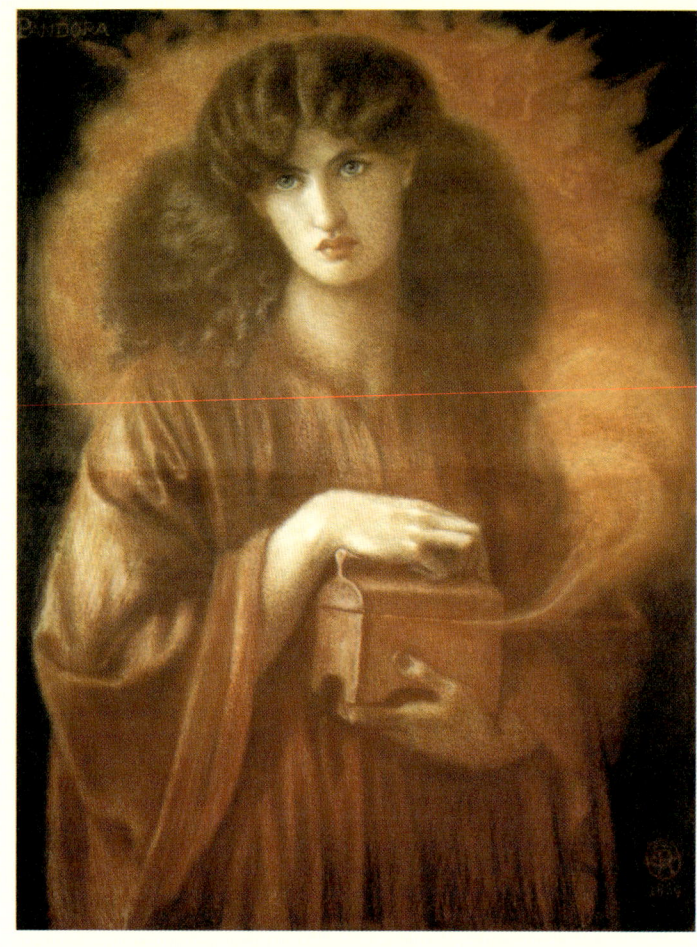

단테 가브리엘 로세티 〈판도라〉
1869년, 종이에 분필, 101×73cm

신들로부터 갖가지 선물을 다 받은 판도라, 과연 완벽하게 아름다운 모습이네요. 하지만 손에 들려 있는 작은 상자에서 무엇인가가 새어 나오고 있네요. 연기 속을 자세히 들여다보면 작은 악마들의 형상이 보이죠? 이들이 인간의 삶을 그토록 아프게 만들었던 거랍니다. 판도라를 감싸던 연기는 마침내 그녀의 오른쪽 머리칼마저 무시무시하게 만들어 버린 것 같군요.

다프네를 사랑한
아폴론

제우스가 살던 올림포스에는 별별 신들이 다 살았답니다. 그중에서도 가장 인기 있는 매력남이라면 단연코 아폴론을 꼽을 수 있어요. 제우스야 워낙 총명하고 능력 있는 신 중의 신이라지만, 그 아버지의 그 아들이어서일까요? 아들 아폴론도 어디 하나 흠잡을 게 없어서 은근 약이 오를 정도였답니다. 덕분에 화가들은 아폴론을 그릴 때 늘 최고의 미남으로 그리곤 했지요.

그는 세상의 빛이자 모든 에너지의 근원이 되는 태양신이었습니다. 또 의술의 신이기도 했지요. 의술의 신, 그렇다면 그 힘든 의학 공부를 했으니 혹시 공부밖에 모르는 '범생이'가 아닐까 싶은데, 그게 아니랍니다. '리라'라는 악기를 잘 다루어 음악의 신으로도 불리고요, 활을 잘 쏘아서 궁술의 신이기도 했답니다. 휴, 이쯤 되면 뭐 하나 모자란 게 없네

요. 어느 하나만 잘하기도 힘든데, 이렇게 여러 가지에 뛰어나다니! 아마도 같은 신들 사이에서도 아폴론은 굉장히 부러움을 샀을 겁니다. 하지만 뭐 하나 부족할 것 없는 그에게도 슬픈 사연이 있었답니다. 그래서 어른들이 "세상 공평하다."는 말씀을 하시는 거죠.

활을 잘 쏘는 신들 중에 에로스라는 신이 있었습니다. 아름다움의 여신인 아프로디테를 닮아서 무척이나 귀엽고 사랑스럽게 생긴 신이었죠. 그림을 보면 에로스는 발가벗은 채 날개를 달고 다니는 아주 자그마한 소년의 모습을 하고 있지요. 에로스는 여느 화살과는 달리 신비한 힘을 가진 화살을 늘 들고 다녔습니다. 바로 금화살과 납화살이었는데

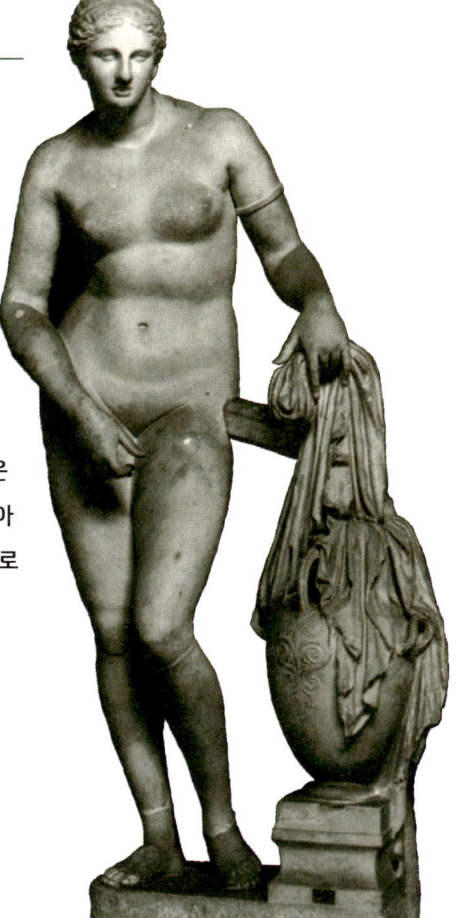

프락시텔레스 〈크니도스의 아프로디테〉
기원전 350년경, 대리석, 높이 205cm

고대 그리스 여신상 중 옷을 벗고 있는 최초의 작품이에요. 고대 그리스인들은 남자의 몸을 여자의 몸보다 더 아름답다고 생각해서 처음에는 주로 남자 신들의 벗은 몸, 또는 남자 운동선수들의 몸을 조각했지요. 그리고 여자들의 몸을 조각할 때에는 보통 옷을 입은 모습으로 만들곤 했답니다. 그러나 이 작품 뒤로는 여자들의 벗은 몸을 조각하는 일이 흔해졌습니다. 〈크니도스의 아프로디테〉는 크니도스라는 섬에 세워 놓았던 아프로디테 상이라는 뜻에서 생긴 이름입니다.

요, 금화살을 맞은 이는 금세 사랑에 빠지고, 납화살을 맞으면 어떤 사람도 거부하는 마음을 느끼게 된답니다.

어느 날, 아폴론은 길을 가다가 금화살과 납화살을 만지작거리며 놀고 있는 에로스를 쳐다보곤 한심하다는 듯 말했습니다.

"요런 맹랑한 꼬마 녀석 같으니라고. 가서 엄마 젖이나 더 먹을 나이에 웬 화살을 들고 다닌담? 네가 쏘아 봐야 얼마나 잘 쏘겠냐!"

그 말에 에로스가 작은 몸을 바르르 떨었습니다. 사실 이런 말, 참 기분 나쁘죠. 어리다고 무시하다니 말이에요.

"날 우습게 알지 말아요. 내가 쏘는 화살엔 누구도 거역할 수 없는 힘이 있다고요. 당신도 마찬가지로 내 화살의 힘을 피할 수가 없을걸요?"

아폴론은 에로스의 말에 코웃음을 쳤답니다. 그러곤 대꾸할 가치조차 없다는 듯 뒤도 돌아보지 않고 그 자리를 떠났어요. '조그만 녀석이 까불고 있네.'라고 생각했겠죠? 에로스는 너무나 분한 맘에, 아폴론을 골탕 먹이기로 작정했습니다.

'안 그래도 심심하던 차에 잘 됐다. 어디 맛 좀 봐라!'

에로스는 아폴론의 가슴에 금화살을 쏘았어요. 정확히 명중했겠죠. 물론, 에로스의 화살은 맞았다고 죽거나 하는 건 아니랍니다. 게다가 아폴론은 신이어서 어차피 죽지도 않고요. 에로스는 이어서 납화살을 강의 신 페네오스의 딸, 다프네의 가슴을 향해 쏘았답니다.

금화살을 맞은 아폴론은 다프네를 너무나 사랑하게 되었고, 납화살을

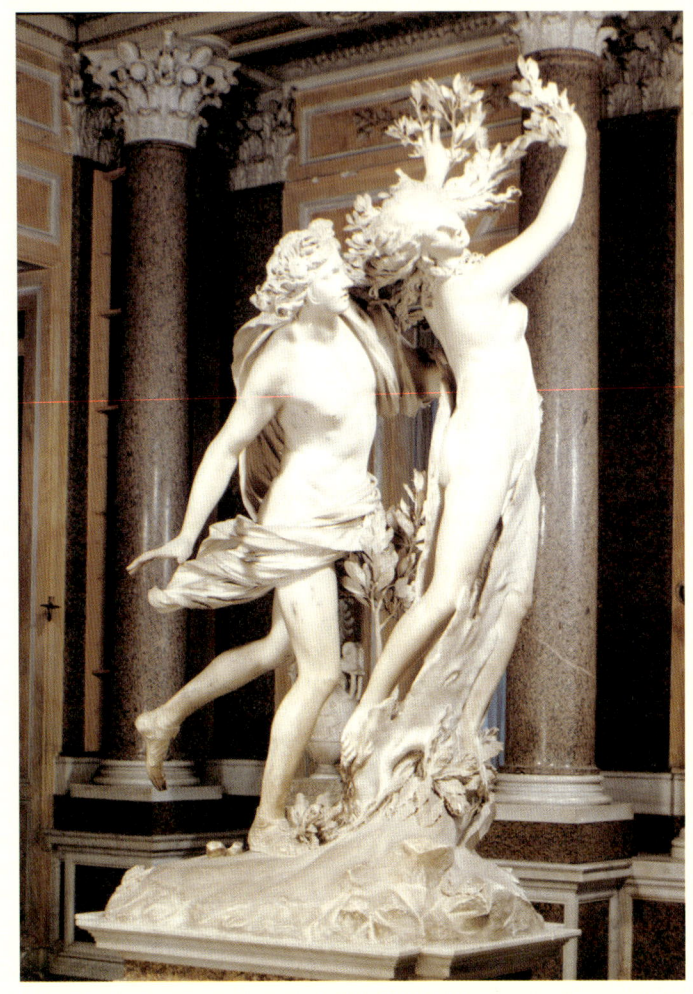

지안 로렌초 베르니니 〈아폴론과 다프네〉

1622~1625년, 대리석, 높이 243cm

다프네의 손에서 이파리가, 발에서 뿌리가 생기고 있어요. 다프네의 표정만 봐도 그녀가 얼마나 아폴론을 싫어하는지 알 수 있을 것 같죠? 조각가 베르니니는 금방이라도 살아 움직일 듯 아주 힘이 넘치는 작품을 많이 만들었답니다.

맞은 다프네는 그 사랑을 거부하는 힘이 생겨 버렸습니다.

아폴론의 가슴에서 두근두근, 쿵쿵 하는 소리가 새어 나왔습니다. '오늘따라 왜 이렇게 내 심장이 요동을 칠까?' 싶었겠죠. 명색이 의술의 신인데, 자기 가슴이 왜 그런지도 몰랐을 겁니다. 그러다 문득, 푸른 강물 넘실대는 강가에서 사슴과 토끼들을 쫓으며 즐겁게 달음박질하는 다프네를 발견한 아폴론은 심장이 이젠 두근거리다 못해 거의 터질 것만 같았습니다. 단걸음에 그녀 앞으로 뛰어든 아폴론은 거의 울 듯한 목소리로 말했습니다.

"오, 다프네. 난 당신을 사랑하오. 내 맘이 왜 이런지 나도 알 수 없지만, 당신 없인 앞으로 1초도 견딜 수 없을 것 같소. 의술의 신, 태양의 신, 모든 것에 으뜸인 나지만 당신 앞에서만은 무슨 짓이든 시키는 대로 할 수 있을 것 같소. 부디 내 사랑을 받아 주오."

의술의 신, 태양의 신, 으뜸 어쩌고 하면서 은근히 자기가 꽤 괜찮은 남자임을 강조했지만, 납화살을 맞은 다프네에겐 아무 소용없는 소리였습니다. 아폴론의 사랑을 받아들일 마음이 전혀 생기지도 않을뿐더러, 되려 그가 너무너무 싫어지는 것을 그녀 스스로도 이해할 수가 없었습니다. 아무리 뛰어난 미남 신이어도, 아무리 똑똑하고 능력 있는 신이어도, 그녀의 마음은 그의 사랑을 거부할 뿐이었습니다.

'이상하다. 평소엔 저런 모습에 저 정도 남자라면 분명 이상형인데, 왜 이렇게 싫기만 하지?'

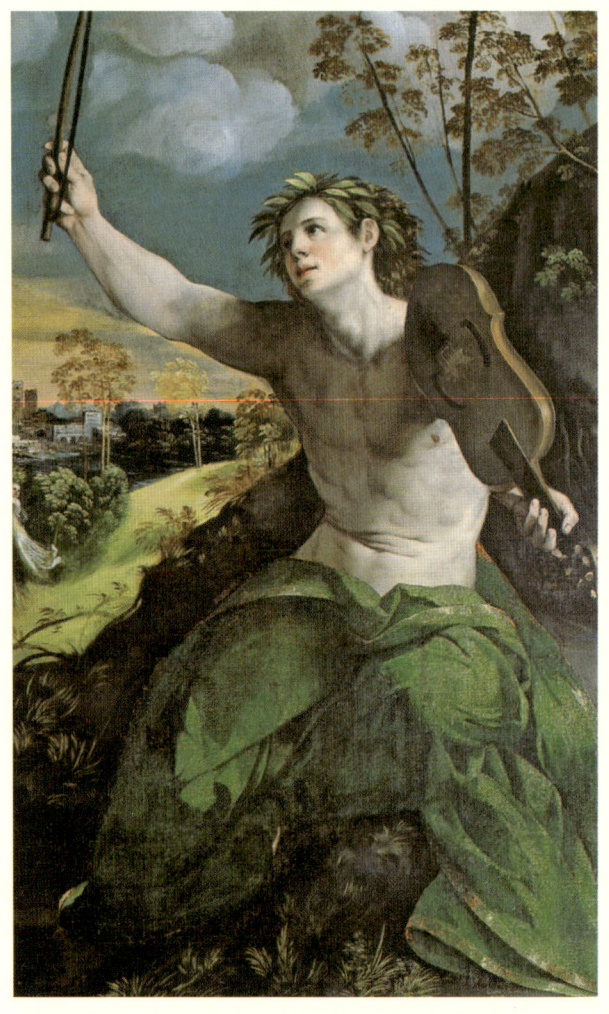

도소 도시 〈아폴론〉
1524년, 캔버스에 유채, 1194×118cm

그림 속 아폴론, 정말 미남이네요. 이 그림은 아마도 다프네가 월계수로 변한 후의 모습을 그린 것 같아요. 아폴론의 머리에 월계관이 쓰여 있거든요. 음악의 신답게 리라만 연주하는 게 아니라, 비올라 다 브라치오라는 오늘날의 바이올린과 비슷한 악기를 연주하고 있네요. 슬픔을 음악으로 극복하려는 것이겠지요.

다프네는 있는 힘을 다해 도망쳤습니다. 하지만 이미 사랑의 금화살을 맞은 아폴론은 그녀가 아무리 거부해도 쫓아갈 수밖에 없었겠지요.

"헉헉, 이봐요. 나 그리 나쁜 사람, 아니, 신 아니에요. 내 말 좀 들어 보라고요. 우리 아버지가 제우스예요. 타고 다니는 차는 최고급…… 아, 아니 태양 마차, 집은 500평도 넘는 올림포스 대저택! 게다가 난 장안에 소문이 자자한 꽃미남 아폴론…… 꽃보다 남자…… 어쩌고……."

사랑이라는 감정은 사실 이해하기 힘든 어떤 것인지도 몰라요. 날 싫다고 하면 나도 같이 싫어져야 하는데, 아무리 날 미워하고 날 괴롭혀도 그가 자꾸만 좋아질 수도 있는 거지요. 미움 역시 마찬가지입니다. 누구라도 좋아할 수밖에 없는 멋진 사람이라도 왠지 싫기만 할 수도 있거든요. 사람의 마음은 하도 이상야릇해서 심지어는 모든 사람이 다 싫어하는 사람을 혼자서 좋아할 때도 있지요. 그런 복잡한 마음을 설명할 길이 없었던 그리스 사람들은 그 모든 이유를 에로스의 화살 때문이라고 생각했던 것이지요.

도망치던 다프네는 더 이상 달릴 힘도 없어 풀썩 그 자리에 주저앉았습니다. 아무리 달려 봐야 아폴론보다 빨리 달릴 수도, 더 멀리 달릴 수도 없었거든요. 그녀는 울면서 아빠인 강의 신 페네오스를 불렀답니다.

"아빠, 절 도와주세요. 전 정말 아폴론이 싫어요. 차라리 절 나무로 변하게 해 주세요!"

딸이 울면서 외치는 소리에 강의 신 페네오스는 고개를 끄덕였습니

다. "어지간하면 그만한 남자도 없는데, 그냥 같이 사랑하지 그래!"라고 호통을 치는 대신, 딸의 소원을 들어주기로 했습니다. 다프네의 손에서 가지가 뻗어 나오고, 이윽고 다리에서 뿌리가 돋아나기 시작했습니다. 찰랑거리던 긴 머리칼은 이제 축축 늘어지는 이파리로 변했습니다.

다프네를 쫓던 아폴론은 눈물을 흘리면서 변해 가는 그녀의 모습을 지켜보았습니다. 다프네는 이윽고 나무가 되었습니다. 그 나무가 바로 월계수랍니다. 아폴론은 월계수 잎을 뜯어 관을 만들었답니다. 사랑하는 그녀를 평생 잊지 않으려고 그는 늘 월계관을 쓰고 다녔지요.

세상에서 가장 슬픈 일 중 하나는 자신을 사랑하지 않는 사람을 사랑하는 것이겠죠. 마찬가지로, 세상에서 가장 괴로운 일 중 하나는 자신이 미워하는 사람과 함께 있는 것일 수도 있고요. 그럼 이런 슬픈 일, 괴로운 일을 만들지 않으려면, 뭐든 지나치지 않는 게 좋을지도 몰라요. 너무 많이 사랑해도 아프고, 너무 많이 미워해도 아프니까요.

크로노스의 힘을 빌려 보는 건 어떨까요. 사람을 사랑하거나 미워할 때, 시간의 신한테 힘을 빌려 보는 겁니다. 시간이 지나길 기다리는 거예요. 너무 사랑해서 괴로운 마음도 조금씩 사라질 것이고, 너무 미워서 힘든 마음도 차츰차츰 시간의 신이 해결해 줄 거라고 믿는 거죠.

아폴론과 다프네가 크로노스를 믿고 시간을 두었다면, 가여운 다프네가 나무가 되지도 않았을 테고, 아폴론 역시 자신을 미워하는 이에 대한 불 같은 사랑을 좀 식힐 수도 있었을 텐데 말입니다.

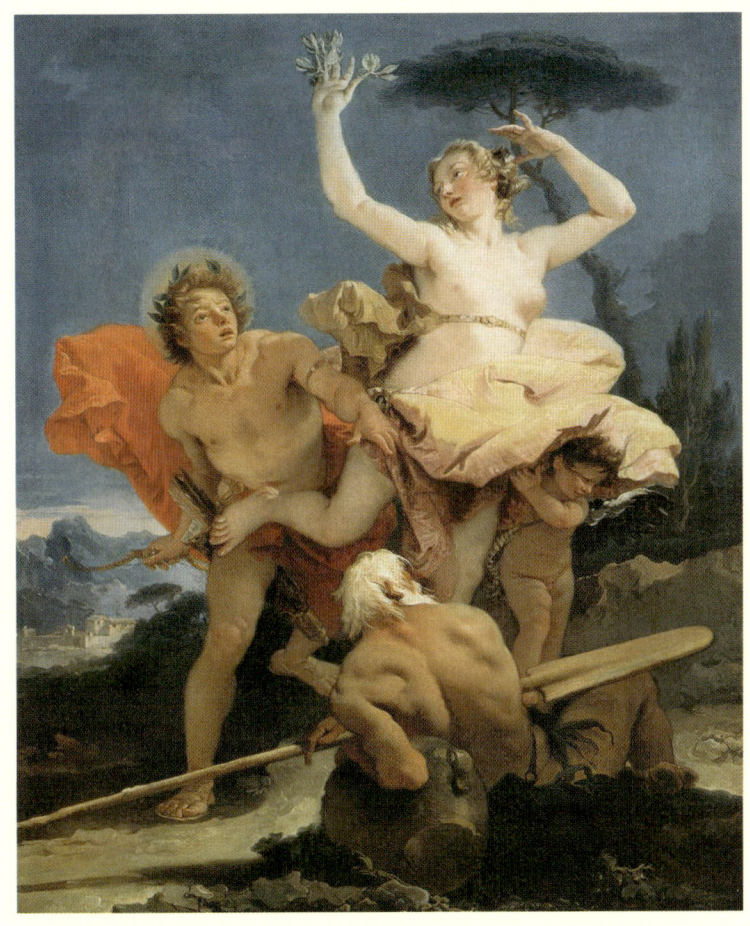

조반니 바티스타 티에폴로 〈아폴론과 다프네〉
1744~1745년, 캔버스에 유채, 96×79cm

다프네의 몸이 서서히 나무로 변하고 있지요? 화가는 남자가 아폴론이라는 사실을 정확하게 말해 주기 위해 일부러 월계수를 그려 넣었습니다.
다프네의 발길질에도 불구하고 열심히 그녀를 쫓는 아폴론의 표정이 정말로 가엽네요. 이 소동을 벌인 에로스는 묘한 웃음을 날리며 서 있습니다. 그림 아랫부분에 노를 든 남자는 아마도, 다프네의 아버지 강의 신 페네오스겠죠?

아폴론은
의술의 신

　이 작품은 기원전 360년, 고대 그리스의 조각가 프락시텔레스가 만든 작품을 훗날 로마인이 다시 복제한 것입니다. 고대 그리스의 많은 조각품은 청동으로 만들어졌다고 합니다. 나중에 그리스가 로마의 식민지가 되고 나서도 그리스의 예술품들을 무척 좋아한 로마인들이 많은 조각품들을 본떠서 대리석으로 다시 제작했답니다. 그래서 그리스의 청동 조각품들이 전쟁이다 뭐다 하면서 다 녹아 사라졌어도, 로마인들이 만든 복제품은 지금까지 전해질 수 있었지요.
　프락시텔레스의 아폴론은 도마뱀이 기어오르는 나무에 몸을 살짝 기댄 채 서 있습니다. 아폴론의 오른손엔 아마도 활이 있었을 것 같은데, 세월이 흐르면서 사라져 버린 모양입니다. 아폴론이 의술의 신이라는 것을 생각한다면, 징그러운 도마뱀은 고통스러운 병을 상징한다고 볼 수 있습니다. 곧 병이 생겨도 아폴론이 다 치료할 수 있다는 거지요.
　프락시텔레스가 살던 시기의 고대 그리스 사람들은 인간의 몸, 특히 남자의 몸이야말로 가장 아름답다고 생각했습니다. 그래서인지 당시에는 남자의 벗은 몸을 조각한 작품들이 많이 전해집니다.

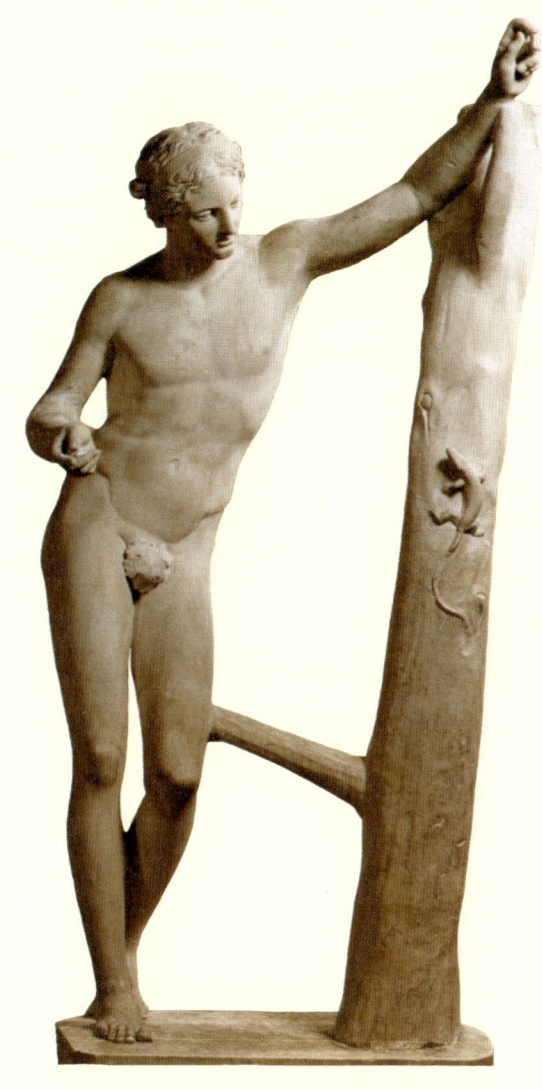

프락시텔레스 〈도마뱀과 함께 있는 아폴론〉
기원전 360년, 대리석

빨간 뽕나무 열매로 남은
티스베와 피라모스

아주 오래된 왕국 바빌로니아에 티스베란 여자와 피라모스란 청년이 살았습니다. 두 사람은 서로를 아주아주 많이 사랑하였습니다.

사랑하는 사람은 언제나 늘 함께하고 싶은 거랍니다. 엄마와 아빠도 서로 사랑하는 마음이 너무나 깊어, 늘 함께하고 싶어서 결혼을 하신 거겠죠? 사랑하면서 그대로 살면 좋은데, 가끔은 사랑하는 사람들을 힘겹게 하는 일들이 생기기도 합니다.

둘의 사랑은 그 누구도 어찌할 수 없을 만큼 깊었지만, 부모님들만은 그들의 사랑을 인정해 주지 않았답니다. 티스베 부모님은 딸에 대한 사랑이 지나쳐서, 티스베가 피라모스보다 더 훌륭하고 멋진 남자와 결혼하길 바랐거든요.

"우리가 널 어떻게 키웠는데! 넌 피라모스보다 훨씬 나은 남자와 결

혼해야 해."

그 마음은 피라모스 부모님도 마찬가지였어요.

"어딜 가도 하나 빠질 게 없는 우리 피라모스! 너에게 티스베는 상대가 되질 않아. 게다가 난 티스베의 부모도 마음에 들지 않는다고."

피라모스 부모님 역시 티스베보다 훨씬 예쁘고 똑똑한 여자를 며느리로 얻고 싶었던 모양이에요. 사실 서로 사랑하고 있는 두 사람에게는 더 나은 사람이 있을 수가 없는데 말이에요. 사람을 사랑하게 되면, 아무리 예쁘고 잘생긴 사람이 앞에 있어도 자기가 사랑하고 또 자기를 사랑해 주는 사람이 더 멋지고 아름답고 훌륭해 보이는 법이거든요.

두 사람은 벽을 하나 사이에 둔 바로 옆집에 살았습니다. 그래서 부모님 몰래 벽에 생긴 작은 틈에다 귀를 대고, 입을 대며, 속삭이곤 했답니다. 무슨 이야길 속삭였을까요? 서로 사랑한다고, 우리 영원히 이 맘 변치 말자고 속살거렸겠지요.

호시탐탐 만날 기회를 노리던 두 사람은 밤에 몰래 빠져나올 계획을 세웠답니다. 바로 마을 공동묘지 뽕나무 아래서 밤늦게 만나기로 한 거예요. 사람들이 잘 드나들지 않는 곳을 찾다 보니 생각만 해도 등골이 오싹해지는 공동묘지를 택하게 되었겠지요. 사랑은 이런 두려움조차 잊게 하는 모양입니다.

매일 벽을 통해서만 속삭이다 오랜만에 만나게 된 피라모스를 위해 티스베는 고운 옷차림으로 약속 장소에 나왔답니다. 그런데 이게 웬일

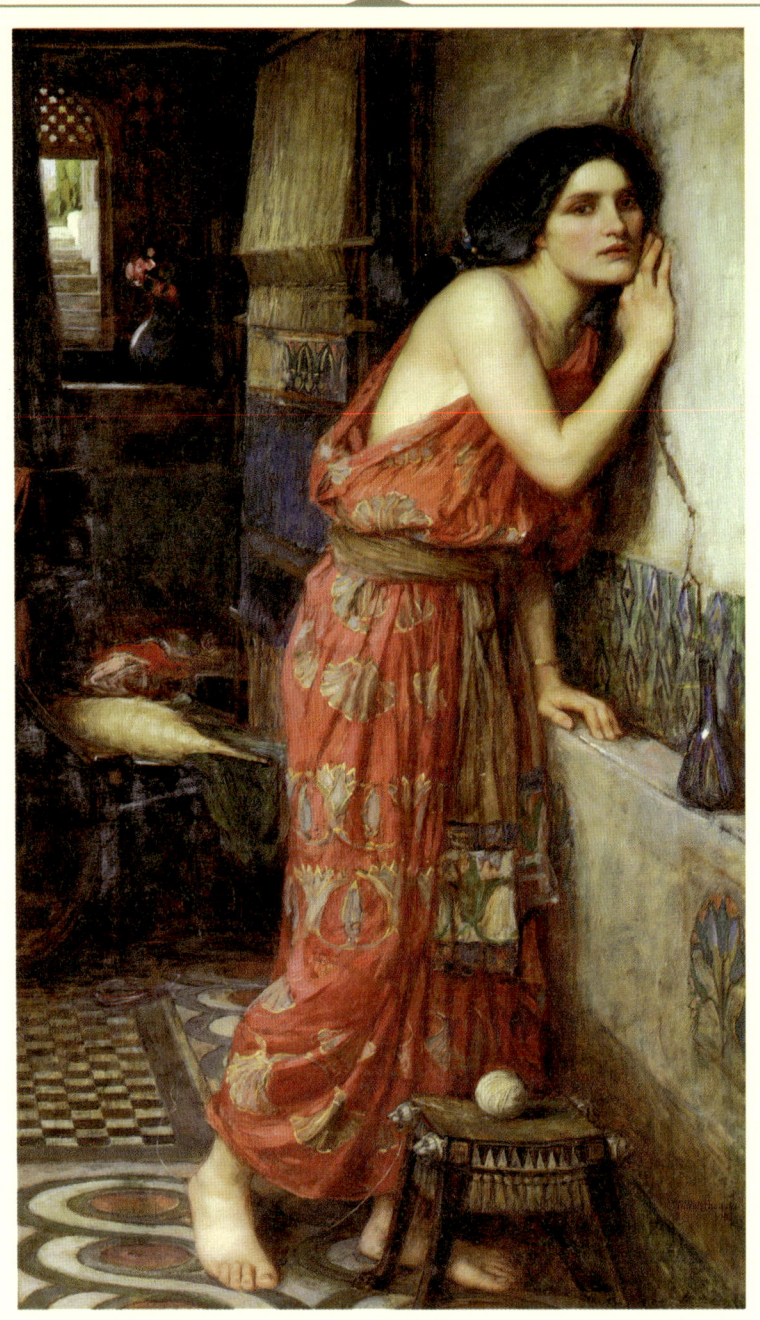

인가요. 금방 무얼 잡아먹었는지 입에 피를 잔뜩 묻힌 사자 한 마리가 어슬렁거리며 뽕나무 아래로 다가오는 게 아니겠어요? 티스베는 기겁을 하고 바위 뒤로 몸을 숨겼습니다. 티스베가 두르고 온 머리 수건을 떨어뜨린 게 바로 그때였나 봅니다. 사실 너무 놀라 자기가 머리 수건을 떨어뜨렸는지 어쨌는지 기억조차 못했을 거예요.

사자는 사람 냄새가 나는 그 머리 수건을 신경질적으로 박박 찢었지요. 냄새는 나는데 먹을 건 없으니까 화가 났겠죠. 그동안 티스베는 숨죽이고 바위틈에 웅크리고 있었고요.

얼마나 지났을까, 피라모스가 종종걸음으로 약속 장소인 뽕나무 아래로 다가왔습니다. 그날따라 부모님들이 늦게 주무시는 바람에 약속한 시간보다 조금 늦게 도착했거든요. 그런데 그녀의 모습이 어디에도 보이지 않았습니다. 그러다 그는 우연히 발치에 닿는 천 조각을 하나 집어들게 되었습니다. 그것은 티스베가 늘 쓰고 다니던 아름다운 머리 수건이었습니다. 수건은 피투성이가 되어 너덜너덜 찢겨져 있었습니다.

"오, 세상에 다 내 잘못이야. 내가 조그만 더 일찍 나왔더라면, 티스

존 윌리엄 워터하우스 〈티스베〉
1909년, 캔버스에 유채, 97×60cm

연인과 몰래 사랑을 속삭이기 위해 갈라진 벽 틈에 귀를 대고 있는 티스베의 모습을 보세요. 매우 아름답습니다.

베가 이렇게 짐승의 먹이가 되지 않았을 텐데."

이런! 티스베는 그저 무서워서 고개도 못 들고 귀를 막은 채 바위틈에 앉아 있었을 뿐인데, 피라모스는 그녀가 짐승에게 잡아먹힌 걸로 착각한 거지요. 피라모스는 그녀 없이 살아간다는 것을 생각조차 할 수 없었습니다. 그리고 자기가 늦게 나타나서 그녀를 죽게 했다는 생각에 더더욱 마음이 괴로웠습니다. 그는 기어이 자신의 칼로 목숨을 끊고 말았답니다.

이런 일도 모르고 웅크리고 앉아 있던 티스베는 사자 울음소리가 더 이상 들리지 않는 것을 확인하곤 천천히 뽕나무 아래로 다가갔답니다. 그리고 피 묻은 자신의 머리 수건을 움켜쥔 채 길게 누워 있는 피라모스의 모습을 발견했지요. 그의 곁에는 칼이 놓여 있었습니다.

"설마!"

티스베는 피라모스의 몸을 흔들어 보았습니다. 그러나 아무런 기척도 없었습니다. 티스베는 눈물을 흘리며 피라모스의 시신 위에 쓰러졌습니다. 그리고 하염없이 흐느꼈습니다. 그제야 그가 왜 이렇게 죽었는지 알 것 같았습니다. 자신이 죽은 줄 알고 스스로 목숨을 끊은 피라모스가 너무나 가여워 그녀는 견딜 수 없었답니다.

"죽음도 우리 둘 사이를 갈라놓을 순 없어."

티스베는 마침내 피라모스를 따르기 위해 마지막 말을 남기고 목숨을 끊습니다.

한스 발둥 〈피라모스와 티스베〉
1530년, 목판에 유채, 93×67cm

이 슬픈 사랑의 이야기는 어쩐지 셰익스피어의 작품 〈로미오와 줄리엣〉을 떠올리게 하지 않나요? 사실 셰익스피어는 신화 속 티스베와 피라모스의 이야기를 바탕으로 그 희곡을 완성했답니다.

한스 발둥은 먼 옛날의 일을 마치 자신이 살던 시대의 이야기처럼 그려 놓았어요. 두 주인공은 한스 발둥이 살던 시대의 옷차림을 하고 있거든요. 피라모스의 가슴에 칼이 꽂혀 있습니다. 샘물 위의 조각상을 자세히 보니 에로스가 있네요. 사랑이 있는 곳엔 늘 에로스가 함께하는 법이지요.

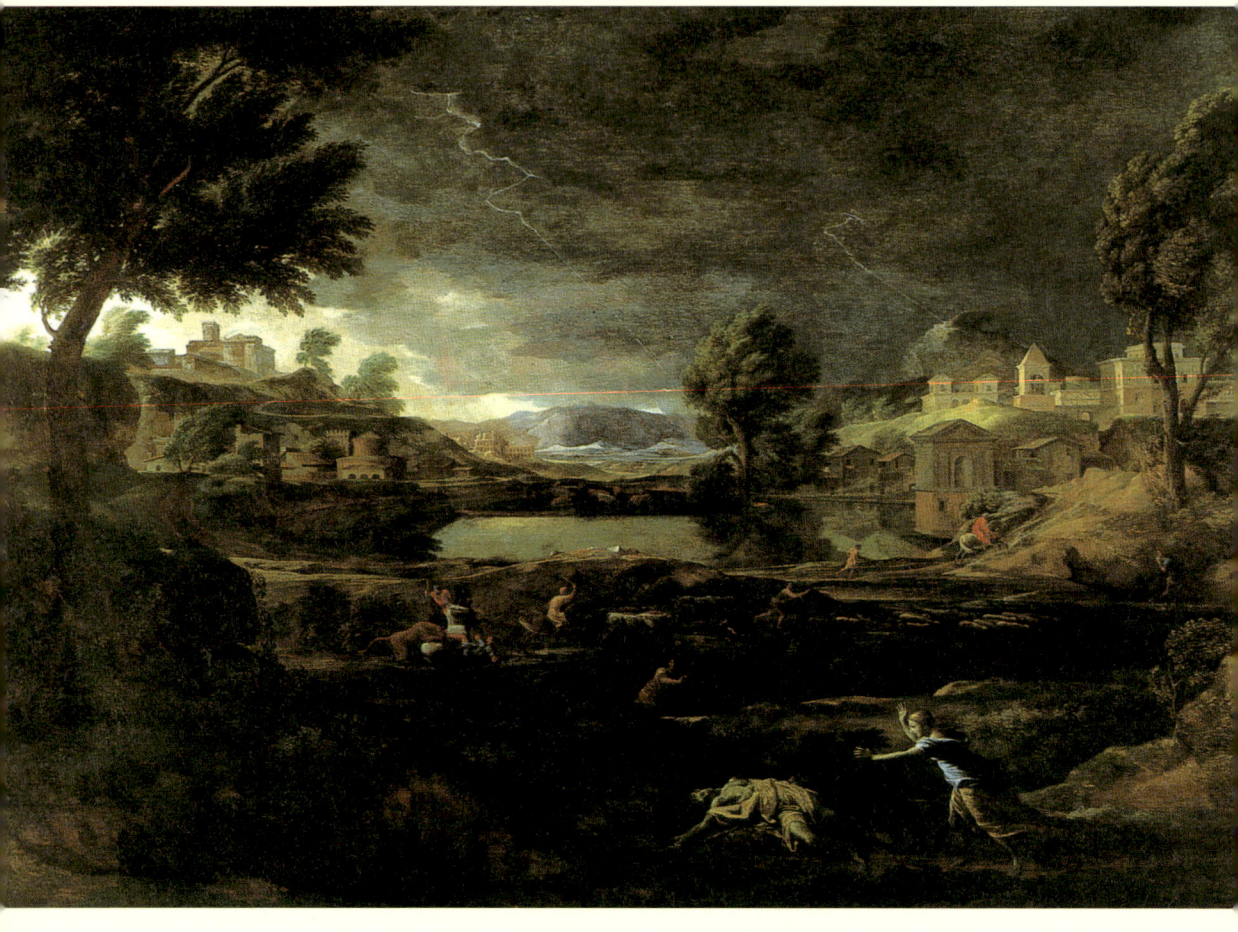

니콜라 푸생 〈티스베와 피라모스가 있는 풍경〉
1651년, 캔버스에 유채, 192×273cm

푸생은 프랑스의 루이 14세가 무척 아끼던 유명한 화가였습니다. 그는 풍경화를 자주 그렸답니다. 이 그림도 자세히 보지 않으면 폭풍이 몰아치는 날의 시골 마을 풍경을 그린 것처럼 보이지요. 그러나 그림을 꼼꼼히 들여다보면 두 주인공의 모습이 보인답니다. 그림 아래쪽에 죽은 피라모스가 보이죠? 티스베는 어쩔 줄 몰라 하며 두 손을 치켜들고 있습니다.

푸생이 살던 시대에는 풍경만 그린 그림은 별로 인기가 없었어요. 그래서 풍경화에 신화 이야기를 섞어서 그린 거랍니다.

두 사람은 아마 하늘나라에서 못다 한 사랑을 이루게 되었겠죠. 하지만 세상에 딱 하나밖에 없는 목숨을 그렇게 쉽게 끊어 버리지 않았다면, 꽃피고 새가 우는 이 아름다운 세상에서 두 사람의 사랑이 더더욱 값지게 빛났을지도 모른다는 생각이 듭니다.

그들이 숨을 거두며 흘린 피는 뽕나무 열매에 스며들었습니다. 우리가 '오디'라고 부르는 그 열매는 그때부터 붉은색으로 변했답니다.

이제 뽕나무를 보게 되면 공연히 이름 때문에 방귀 소리를 떠올리는 대신, 세상에서 가장 슬픈 사랑을 하다 죽어 간 티스베와 피라모스를 떠올릴 수 있겠죠? 빨간 뽕나무 열매를 보면서 이런 슬픈 사랑을 생각해 낸 그리스 사람들이 참으로 대단해 보이네요.

자만심 때문에 거미가 된
아라크네

파도 소리 부서지는 바닷가 마을에 아라크네라는 처녀가 살고 있었답니다. 아버지는 고기잡이를 했고, 어머니는 밭을 일구는 농사일을 했지요. 다른 친구들이 모두 바쁜 부모님의 일손을 도와 물을 긷고 **빨래**를 하고 설거지를 하는 동안, 아라크네는 늘 다른 일을 하고 있었습니다. 바로 실을 잣고 옷감을 짜는 일이었답니다. 아라크네는 이 일에 어렸을 때부터 남달리 뛰어났지요. 늘 사람들의 칭찬이 쏟아졌고, 그럴 때마다 아라크네는 더더욱 실을 잣고 옷감을 짜는 데 매달렸습니다. 칭찬은 고래도 춤추게 한다죠? 하지만 지나치면 고래도 거만해진답니다.

아라크네는 자신이 실을 잣고 수를 놓아 짠 옷감들을 보면서 점점 우쭐해졌습니다. 소문은 꼬리에 꼬리를 물고 퍼져, 온 세상 사람들이 다 그녀의 솜씨에 놀라워 할 정도였습니다. 덕분에 그녀는 옷감을 팔아서

부모님께 효도도 하고 사랑도 듬뿍 받았던 모양입니다.

"아라크네는 지혜의 여신 아테나에게 실 잣고 옷감 짓는 법을 배운 게 틀림없어."

동네 사람들의 수군거림에 아라크네는 콧방귀를 뀌었습니다. 전쟁의 신이자 지혜의 신인 아테나는 신들 가운데 가장 실 잣는 솜씨가 뛰어난 여신이었거든요. 이만한 칭찬이면 기뻐 날뛸 판에 아라크네는 되려 화를 벌컥 내고 말았습니다.

"내가 아테나에게 배우다니, 오히려 아테나가 나한테 배워야 할걸?"

이런, 이건 분명 말실수입니다. 신들의 귀는 늘 열려 있거든요. 우리가 그저 우스갯소리로 농담처럼 툭 내뱉은 말도 허투루 듣지 않고 하나하나 기억하고 있답니다. 그러니 자나 깨나 말조심!

아라크네의 말에 가만있을 아테나가 아닙니다. 아테나는 할머니로 변장을 한 채 아라크네를 찾아갔습니다. '그래, 그냥 한번 해 본 소리일 거야. 그러니 가서 정말 그런 생각을 하고 있는지 슬쩍 물어봐야지.' 하고 말이에요. 처음에는 어지간하면 참아 줄 작정이었나 봅니다.

"아가씨, 아가씬 정말 지혜의 여신, 전쟁의 여신 아테나보다 더 옷감을 잘 지을 수 있다고 생각해요?"

노파로 변장한 아테나가 슬쩍 물었습니다.

"그럼요. 제까짓 게 아무리 신이라지만, 이렇게 열심히 옷감 만드는 일에 매달려 온 저보다 나을 건 또 뭐 있겠어요? 걔네들은 늘 이쁘게 치

장이나 하고 다니면서 쓸데없는 일만 하지만, 저는 한시도 쉬지 않고 이렇게 실과 옷감을 만들며 지내잖아요."

노파는 더 이상 참을 수가 없었습니다. 부르르 떨며 여신의 모습으로 돌아온 아테네가 당장 불호령을 내렸습니다.

"오냐, 그래. 세상에 너처럼 잘난 척하기도 드물 거다! 그래, 네가 그렇게 자신 있다면 어디 한 번 겨루어 보자."

이쯤 되면 "죄송해요, 잘못했어요!"라고 해야 할 텐데, 워낙 자기 실력을 믿고 있던 아라크네는 고개를 빳빳이 쳐들며 그러자고 했답니다. 둘은 시합에 들어갔지요. 그래서 결과가 어떻게 나왔을까요?

사실 결과는 막상막하였답니다. 아라크네는 신들의 모습 중 가장 우스꽝스럽고 미운 모습만 골라서 수를 놓아 옷감을 완성했고요. 아테나는 신보다 더 잘났다고 뻐기다 벌을 받는 인간의 모습을 수놓았습니다.

사실 아테나에겐 누가 더 잘하고 말고는 처음부터 문제가 아니었지요. 시합이 끝나자마자, 더 물어볼 것도 없이 아테나는 아라크네의 이마를 탁 소리가 나게 쳤습니다. 그러자 펑 하는 소리와 함께 아라크네는 한 마리 거미로 변하고 말았습니다. 거미가 늘 실을 달고 다닌다는 건 잘 알고 있지요?

'뭐든 잘할 수 있다.'고 생각하는 것을 자신감이라고 합니다. 자신감을 가진 사람들은 무슨 일이든 열심히 하고, 또 즐거운 마음을 가질 수 있지요. 하지만 자신감과 비슷한 듯하면서도 다른 '자만심'이라는 것도

디에고 벨라스케스 〈아라크네의 우화〉

1657년, 캔버스에 유채, 220×289cm

아테나는 지혜의 여신이자 전쟁의 여신이며 실잣기의 여신입니다. 그리스 신화에는 전쟁의 여신인 아테나 말고도 아레스가 있답니다. 아레스는 주로 무력으로 전쟁을 이끌어 나가지만, 아테나는 지혜로 싸우는 신이지요. 전쟁이란 결국 힘만으로도 이길 수 없고, 그렇다고 지혜만으로도 이길 수가 없는 거겠죠.

그래서일까요. 아테나는 그리스의 한 도시를 두고 바다의 신 포세이돈과 한판 싸움을 벌여, 현명한 지혜로 결국 도시를 얻게 되었답니다. 포세이돈은 도시의 땅을 삼지창으로 내리쳐 갈라지게 만들고, 그 사이로 샘물이 흘러나오게 했습니다. 하지만 물은 소금기가 많아 도시를 척박하게 만들었지요. 그 땅에 아테나는 올리브 나무를 심었습니다. 나무에 열매가 열리자 시민들은 크게 기뻐하며 그녀를 따르기 시작했습니다. 결국 아테나의 도시가 된 그곳이 바로 지금의 아테네랍니다.

있습니다. 세상 누구보다도, 하다못해 신보다도 자신이 더 잘났다고 생각하는 우쭐한 마음이지요.

내가 어떤 것에 뛰어나다고 해서 항상 최고가 될 수는 없답니다. 컴퓨터 황제 빌 게이츠 아저씨도 그 분야에서 세계 최고라 불렸지만, 열심히 컴퓨터를 배우는 우리들 가운데서 그 아저씨보다 더 뛰어난 사람이 나올 수도 있거든요. 최고는 늘 바뀌지요. 올해의 마라톤 황제가 내년엔 다른 사람으로 바뀌고, 올해의 월드컵 스타가 다음엔 다른 사람으로 바뀌듯 말이에요. 그래서 우리는 늘 겸손이란 말을 배우는 거랍니다.

그나저나 이 아테나는 엄마가 낳지 않고, 아버지가 낳은 자식으로 알려져 있습니다. 어찌된 영문일까요?

제우스가 메티스의 도움으로 아버지 크로노스에게 주스를 가져다준 것 기억나나요? 그 메티스가 제우스를 무척 사랑했다는 것도 잘 알고 있는 이야기지요.

사실 메티스는 제우스가 신들의 왕이 되어 헤라와 결혼하기 전, 이미 제우스의 아이를 임신하고 있었습니다. 그러나 할머니 가이아는 "메티스가 아이를 낳으면 그 아이가 자라나 나중에 제우스를 밀어내고 인간과 신들의 세상을 다스리게 될 것"이라고 예언했답니다.

프로메테우스라는 이름에서 메테우스가 '생각하다'라는 뜻이라고 했지요? 메티스 역시 그 말의 뿌리가 같아서, '생각'이라는 뜻을 갖고 있습니다. 곧 매사에 꼼꼼히 생각하고, 정확하게 판단한다는 의미가 있지

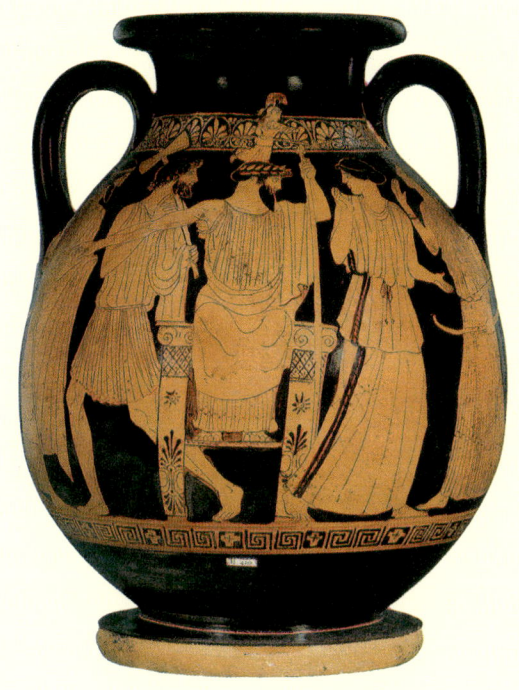

〈아테나의 탄생〉

기원전 450년경, 도자기 그림

지금부터 약 2,500년 전에 만들어진 도자기입니다. 고대 그리스에서 종이 위에 그려진 그림은 사실 전해지는 게 거의 없는데, 다행히 이런 도자기에 그린 그림들이 남아 있어 그리스인들의 그림을 알 수 있습니다. 그릇은 오래 보관될 수 있고, 또 깨진 것이라도 잘 찾아 이어 붙여 옛 모습으로 되돌려 놓을 수 있으니까요.

이 도자기 그림에서 왕좌에 앉은 이가 제우스입니다. 그의 머리 위로 아테나가 투구를 쓰고 창을 든 채 나오는 것이 보이지요. 제우스 뒤에 도끼를 든 헤파이스토스의 모습도 보입니다.

요. 생각이 깊고 훌륭한 메티스의 지혜와, 세상 그 무엇도 이길 수 없는 제우스의 힘이 합쳐진 아이라면, 과연 제우스를 능가할 수도 있었겠지요. 불안해진 제우스는 임신해 있던 메티스를 그대로 삼켜 버렸습니다.

그렇게 얼마나 세월이 지났을까요. 제우스는 오랫동안 두통에 시달리고 있었습니다. 급기야 그는 대장장이 신 헤파이스토스에게 명령해, 도끼로 아픈 머리를 치게 했습니다. 아무래도 머릿속에 무언가가 들어 있는 느낌이 들었거든요. 그저 자신의 머리를 꼼짝도 못할 정도로 아프게 하는 그 무엇인가만 꺼내면 될 거라고 생각했지요. 물론 제우스는 결코 죽지 않는 신이니 머리를 다쳐도 상관이 없지요. 헤파이스토스가 특별히 제작한 도끼로 그의 머리를 치자, 갑자기 그 안에서 갑옷과 투구를 잘 차려입은 아테나가 다 자란 어른이 되어 튀어나왔습니다.

"아빠, 나 너무 답답했단 말이에요!"

아테나는 과연 엄마인 메티스처럼 지혜롭고 현명했으며, 아버지 제우스처럼 강한 힘을 가지고 있었습니다. 그러나 메티스가 낳지 않고, 제우스가 낳았기 때문에 제우스의 자리를 빼앗을 거라는 가이아의 예언을 비켜 갈 수 있었습니다. 아무튼 이런 이유로 아테나는 지혜와 전쟁 그 모두를 주관하는 여신이 되었던 겁니다.

딸을 찾는 대지의 여신
데메테르

땅의 여신 데메테르에겐 페르세포네라는 어여쁜 딸이 있었습니다. 페르세포네는 매일 숲속 호숫가에서 요정들과 어울리곤 했는데, 그 모습이 하도 예뻐서 다들 아름다움의 여신 아프로디테보다 더 아름답다며 칭찬을 했다고 합니다. 질투가 난 아프로디테는 아름다움의 여신인 자기보다 페르세포네가 더 아름답다는 것을 용납할 수가 없었지요. 아프로디테는 아들 에로스를 불렀어요. 아폴론의 가슴에 사랑의 화살을 쏜 그 장난꾸러기 말이에요.

"아들아, 가서 하데스의 가슴에 사랑의 화살을 쏘아 버려라. 그래서 저 아름다운 페르세포네를 사랑하도록 만들어라."

하데스라는 신은 저승, 곧 지하의 신입니다. 사람이 죽어서 가는 저승의 신이니, 얼마나 무서울지는 더 생각할 필요도 없겠지요. 어쩌면

하데스는 사람들의 눈물과 한숨으로 살아가는 신인지도 모르겠군요. 누가 죽었을 때 눈물을 흘리고 한숨을 쉬지 않는 사람은 없으니까요.

죽음이란 영원한 이별을 의미합니다. 다시는 못 만난다는 뜻이지요. 아무리 울고, 아무리 소리 질러도 죽음은 절대 되돌릴 수 없는 일이니까요. 물론 죽은 자에 대한 슬픔은 시간이 결국 해결해 주지만, 죽음 자체를 피할 방법은 없겠지요.

그래서 하데스는 하다못해 신들 사이에서도 인기가 별로 없었습니다. 늘 어둡고 깜깜한 지하에서만 사는데다 죽음이 두려워 벌벌 떨며 죄다 피하기만 하는 하데스를 좋아하긴 힘들었던 거죠. 그런데 그만, 이 하데스가 에로스의 화살을 맞아 페르세포네를 사랑하게 되었네요. 하지만 순순히 페르세포네에게 사랑한다고 고백할 수가 없었겠죠. 퇴짜 맞을 게 뻔하니까요. 세상에 어느 아가씨가 그의 사랑을 받아들여 그 깜깜한 지하 세계에 갇혀 살고 싶겠어요. 그러니 하데스는 아가씨를 몰래 납치할 계획을 세웠답니다.

페르세포네는 그날도 요정들과 함께 즐겁게 숲을 산책하고 있었습니다. 그러다 그만 하데스가 일부러 뿌려 놓은 수선화 향기에 취해 다른 요정들이 없는 어두운 곳까지 내려오게 되었습니다.

"너였구나, 이렇게 고운 향기를 뿜는 꽃이!"

페르세포네는 아름다운 수선화를 향해 손을 내밀었습니다. 바로 그때였습니다. 하데스가 탄 저승 마차가 불쑥 땅에서 솟아올랐습니다. 깜짝

놀라 비명을 지르는 페르세포네의 허리를 하데스가 단숨에 낚아챘습니다. 순식간에 하데스의 마차는 울부짖는 페르세포네를 태운 채 갈라진 땅 사이로 사라지고 말았답니다.

 페르세포네가 사라진 뒤, 땅의 여신 데메테르는 무려 아홉 낮 아홉 밤 동안 쉬지 않고 딸을 찾아 헤맸습니다. 말이 아홉 날이지, 신들의 시간은 우리와 달라서 얼마나 긴 세월이 흘렀는지는 알 수 없답니다. 아이들이 학교에서 돌아올 시간이 한 시간만 지나도 안절부절 못하는 엄마들을 떠올려 보면, 아홉 낮 아홉 밤을 돌아오지

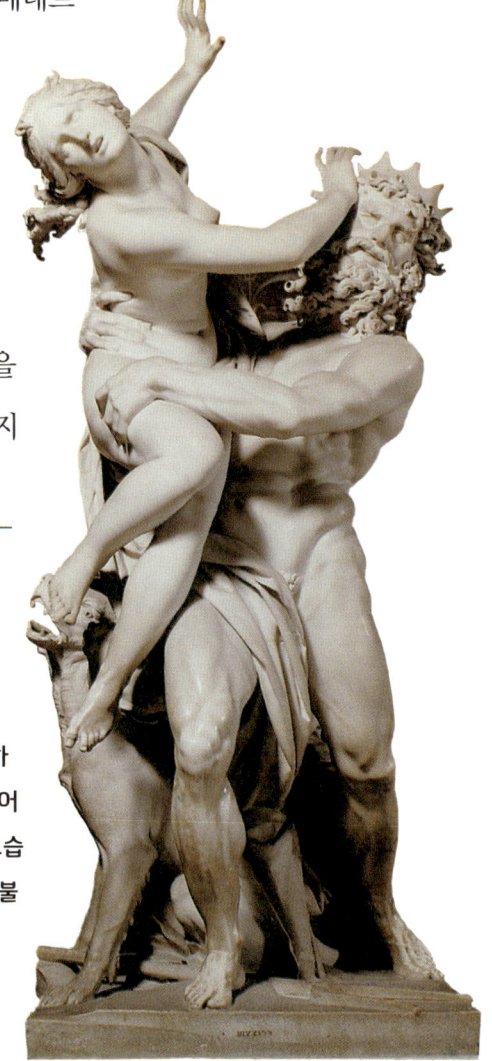

지안 로렌초 베르니니
〈하데스의 페르세포네 납치〉
1621~1622년, 대리석, 높이 295cm

사람의 감정이 담뿍 담긴 표정을 조각할 줄 알았던 베르니니는 하데스가 페르세포네를 납치하는 장면을 움직임이 아주 큰 조각품으로 만들어 냈습니다. 놀라서 몸을 뒤트는 페르세포네의 모습이 두려움으로 떨리는 듯합니다. 그런 그녀를 불끈 안고 있는 하데스의 양팔에 잔뜩 들어간 힘이 고스란히 느껴집니다.

않는 딸을 찾는 데메테르의 마음이 얼마나 아팠을지는 충분히 짐작이 갑니다.

데메테르는 땅을 돌보는 일도 잊고 오로지 눈물로만 시간을 보내게 되었습니다. 당연히 데메테르의 손길을 벗어난 땅은 점점 말라비틀어지기 시작했지요. 숲이 사라지고 풀이 사라지면서 가축들도 다 말라 죽고, 사람들 역시 곡식을 거둘 수 없게 되어 세상이 점점 흉흉해지기 시작했습니다.

페르세포네가 하데스에게 납치된 사실을 알고 있는 요정이나 신들은 공연히 하데스의 노여움을 사 저승으로 끌려갈까 봐 다들 쉬쉬하고 있었습니다. 하지만 이 지경이 되자, 도저히 두고만 볼 수 없었던 샘물의 신이 데메테르에게 하데스 이야기를 들려주었습니다.

"내가 말이야, 진작 이야기하려고 했는데, 그게 참 함부로 나서자니…… 우물우물 쭈물쭈물, 그래서 그게…… 그렇게 된 거야."

이야기를 들은 데메테르는 곧장 제우스에게 달려갔습니다. 당장 딸을 구할 수 있게 도와 달라고 간청했지요. 제우스는 고개를 끄덕였답니다. 데메테르의 슬픔도 슬픔이지만, 땅이 저 지경이니 인간들마저 올림포스산을 향해 불평을 늘어놓기 시작했거든요. "제사에 올릴 음식도 이젠 더 구할 수가 없습니다!"라고 울부짖는 인간들의 목소리도 여기저기서 들려오던 터였습니다.

"좋소. 하지만 페르세포네가 아직 지하 세계의 음식을 먹지 않았을

경우에만 저승에서 완전히 빠져나올 수 있다는 걸 명심하시오."

이건 우리도 잘 기억해 둬야 하겠군요. 혹시 저승에 끌려가면 아무리 배가 고파도 절대로 뭘 먹어서는 안 된다는 걸. 그래야 저승에서 다시 돌아올 수 있다니까요.

사실 이런 이야기는 우리나라에도 전해지고 있습니다. 사람이 죽어 저승으로 가는 길을 황천길이라고 하는데, 가는 내내 목이 마르고 몸이 고달프다고 합니다. 그때 꼭 누군가가 나타나 잠시 쉬라며 자리를 내주고 마실 물이나 술을 권하는데, 그것을 받아 마시면 절대로 이 세상으로 다시 돌아올 수 없다는 이야기가 있거든요.

제우스는 비서 헤르메스를 저승으로 보내 페르세포네를 구해 오게 했답니다. 이윽고 저승에서 빠져나온 페르세포네와 엄마 데메테르는 서로 껴안고 눈물 범벅이 되도록 울었습니다. 더 이상 흘릴 눈물도 없을 만큼 많은 눈물을 흘린 데메테르가 그제야 생각이 난 듯, 페르세포네에게 물었습니다.

"너 저승에서 아무것도 안 먹었지?"

그 말에 페르세포네가 고개를 갸우뚱했죠.

"아무것도 안 먹었는데요. 헤르메스가 도착했을 때, 하데스가 그간 미안했다면서 석류알을 주었어요. 고작 그 석류알 네 개를 먹은 게 다예요."

"맙소사! 내가 말했지? 넌 그 식탐 때문에 무슨 일이 나도 난다니까!"

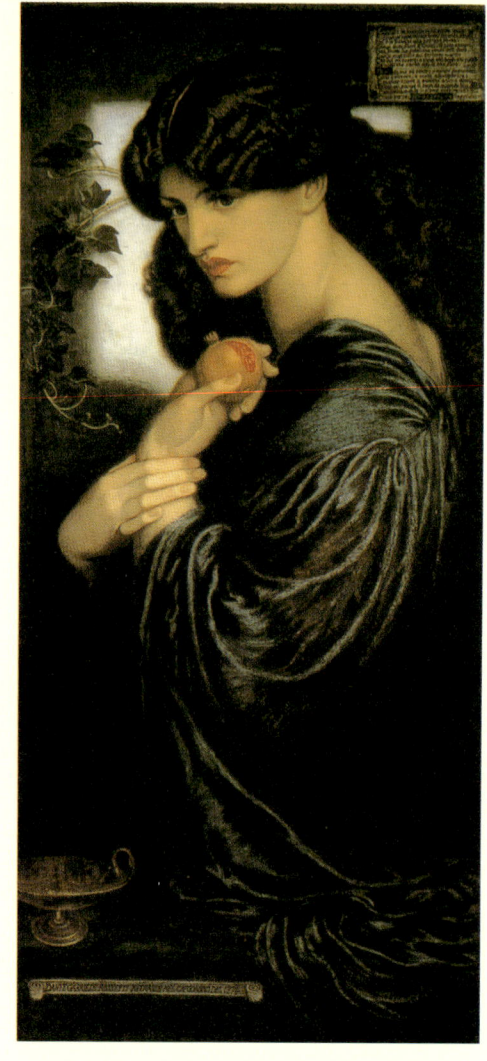

단테 가브리엘 로세티 〈페르세포네〉
1874년, 캔버스에 유채, 77×37cm

판도라를 그린 단테 가브리엘 로세티의 〈페르세포네〉입니다. 이 화가는 신화에 나오는 어여쁜 여자들을 많이 그린 것 같아요. 석류를 든 채 잠시 망설이는 페르세포네는 화가가 사랑하던 연인을 모델로 그렸다고 해요.

그렇다면, 페르세포네는 저승으로 돌아가야 한다는 뜻이군요. 데메테르는 또다시 제우스를 찾아갔답니다.

"딸이 없는 동안, 난 절대로 땅을 돌보지 않을 거예요! 마음대로 하세요. 아이를 잃고 내가 무슨 일을 하겠냐고요. 내가 손을 놓고 있으면 인간들은 물론 신들도 마음이 편치는 않을 겁니다."

땅을 돌보지 않는다는 것은 곡식이 자랄 수 없다는 뜻이고, 곡식이 자랄 수 없으면 사람도 살 수가 없겠지요. 사람이 살지 않는 버려진 땅을 떠올리자 제우스는 도저히 모른 척하고 있을 수가 없었답니다. 인간이 살 수 없으면, 그래서 모두 사라져 버리면, 신을 사랑하고 아끼고 존경하는 모두가 없어져 버린다는 것을 의미하거든요. 인간이 살 수 없는 땅은 결국 신들도 살 수 없는 곳이나 다름없겠지요. 그래서 이렇게 결정을 내렸습니다.

"석류알 네 개를 먹었으니, 일 년 중 넉 달은 지하에 있도록 하라."

지하 세계에서 무엇인가를 받아먹으면 누구도 결코 돌아올 방법이 없다는 걸 잘 알고 있는 데메테르는 제우스의 제안을 받아들일 수밖에 없었습니다. 그 뒤 데메테르는 딸이 와 있는 여덟 달 동안 땅을 잘 돌봐 주었고요, 나머지 넉 달 동안 그냥 버려두다시피 했답니다. 억울하고 분하고 원통한 마음 때문이었겠죠. 그래서 그때마다 땅은 꽁꽁 얼어붙고 찬바람이 불어오는 겨울이 되는 것이랍니다.

지하에
도착한 하데스

스위스의 화가 조셉 하인츠는 무시무시한 지하 세계와 마차를 탄 하데스의 모습을 웅장하게 그려 놓았습니다. 그림 왼쪽 구석에 한 여자가 서 있지요? 하데스에게 금화살을 쏘라고 말한 아름다움의 신 아프로디테랍니다.

페르세포네를 납치했던 하데스는 시간의 신 크로노스와 레아 사이에 태어난 아들입니다. 곧 제우스의 형제인 셈이죠. 페르세포네의 엄마인 데메테르도 그들과 남매 사이지요. 로마 신화에서는 하데스를 플루톤이라는 이름으로 부르는데요, 뜻밖에도 '풍요로운 것'을 의미한답니다.

에이, 무슨 지하의 신이 풍요롭단 말이야! 하지만 곰곰이 생각해 보세요. 땅에서 죽어 썩은 것들은 땅을 비옥하게 하는 거름이 되지요. 그 거름이 식물을 새로이 자라도록 도와주고, 그 식물을 동물들이 먹고 자랄 수 있게 해 주거든요.

세상은 세 명의 신이 나누어서 다스리는데요, 아테나와 함께 아테네 도시를 두고 겨루었던 포세이돈은 바다를, 그리고 제우스는 하늘과 세상을, 그리고 이 하데스는 지하를 맡은 거랍니다.

저승, 곧 죽음의 신 하데스의 왕국은 인간이라면 누구나 한 번쯤 들어가게

된답니다. 말하자면 죽지 않는 인간은 없다는 거지요. 그리고 그렇게 죽은 인간은 다시는 살아 돌아올 수가 없습니다. 지하 세계에서만큼은 하데스의 힘이 워낙 막강해서 그를 '지하의 제우스'라고 부르기도 합니다.

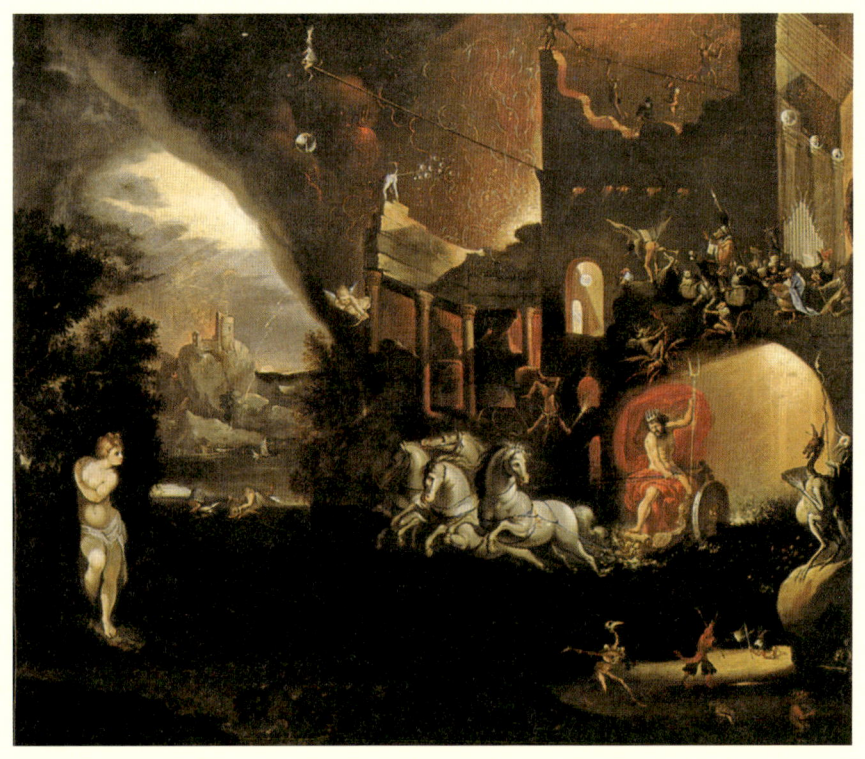

조셉 하인츠 〈지하에 도착한 하데스〉
1640년

아내를 영영 놓쳐 버린
오르페우스

　아폴론의 아들 오르페우스는 악기를 잘 다루었습니다. 엄마가 칼리오페라는 예술의 신이어서인지 오르페우스에게는 음악과 관련한 특별한 능력이 있었습니다. 아버지 아폴론이 즐기던 리라 연주 솜씨는 말할 것도 없고, 무엇보다 리라 반주에 맞추어 부르는 노랫소리는 정신없이 몰아치는 사나운 폭풍도 금세 잠잠하게 만들 정도였답니다. 그가 숲을 거닐며 노래를 흥얼거리면 꽃과 나무들마저 넋을 놓고 춤추곤 했지요.
　그에겐 에우리디케라는 요정 여자 친구가 있었습니다. 둘은 사랑에 빠져 결혼을 하게 되었고, 행복한 나날을 보내고 있었지요. 그러던 어느 날, 오르페우스가 열매를 따러 간 사이 시냇가에서 한가로이 남편을 기다리던 에우리디케에게 낯선 남자가 다가왔습니다. 그전부터 에우리디케를 짝사랑하던 그는 다짜고짜 그녀를 끌고 가려고 했습니다.

"아가씨, 아니 아줌…… 아니, 여인이여! 당신을 늘 지켜보고 있었소. 당신에 대한 사랑이 불처럼 타올라 나도 어쩔 수가 없구려. 부디 날 따라 주시오."

놀란 에우리디케는 젖 먹던 힘까지 다해 도망치기 시작했답니다. 그러다 하필이면 잠자고 있던 뱀을 밟아 버렸습니다. 화가 난 뱀은 그녀가 어쩌다 이런 실수를 했는지 변명할 겨를도 없이 그녀의 종아리를 꽉 깨물어 버렸습니다. 뱀도 그냥 뱀이 아니라 독을 잔뜩 품은 독사였던지라, 에우리디케는 그만 그 자리에서 쓰러져 숨을 거두었습니다.

이런 사실도 모른 채 열매를 잔뜩 담아 온 오르페우스는 뒤늦게야 아내가 죽은 것을 알고 소리 높여 엉엉 울기 시작했답니다. 그렇게 몇 번의 봄이 가고 여름이 가고 가을이 지나고 겨울이 다 가도록, 오르페우스는 리라도 내팽개친 채 노래도 멈추고, 멍한 얼굴로 물끄러미 먼 곳을 바라보며 아무리 흘려도 마르지 않는 눈물만 흘리고 있었답니다. 그의 리라와 노랫소리에 늘 춤을 추던 나무들도, 풀들도, 그리고 꽃들도 시무룩해졌지요.

우울한 나날은 그렇게 흘러만 가고 있었습니다. 하지만 마냥 슬픔에 잠겨 있을 수만은 없는 일 오르페우스는 결심한 듯 갑자기 몸을 벌떡 일으키며 말했습니다.

"그래, 저승에 가는 거야. 가서 직접 그녀를 데려오는 거야."

오르페우스는 사흘 밤 사흘 낮을 걸어가 지하 세계로 가는 통로에 이

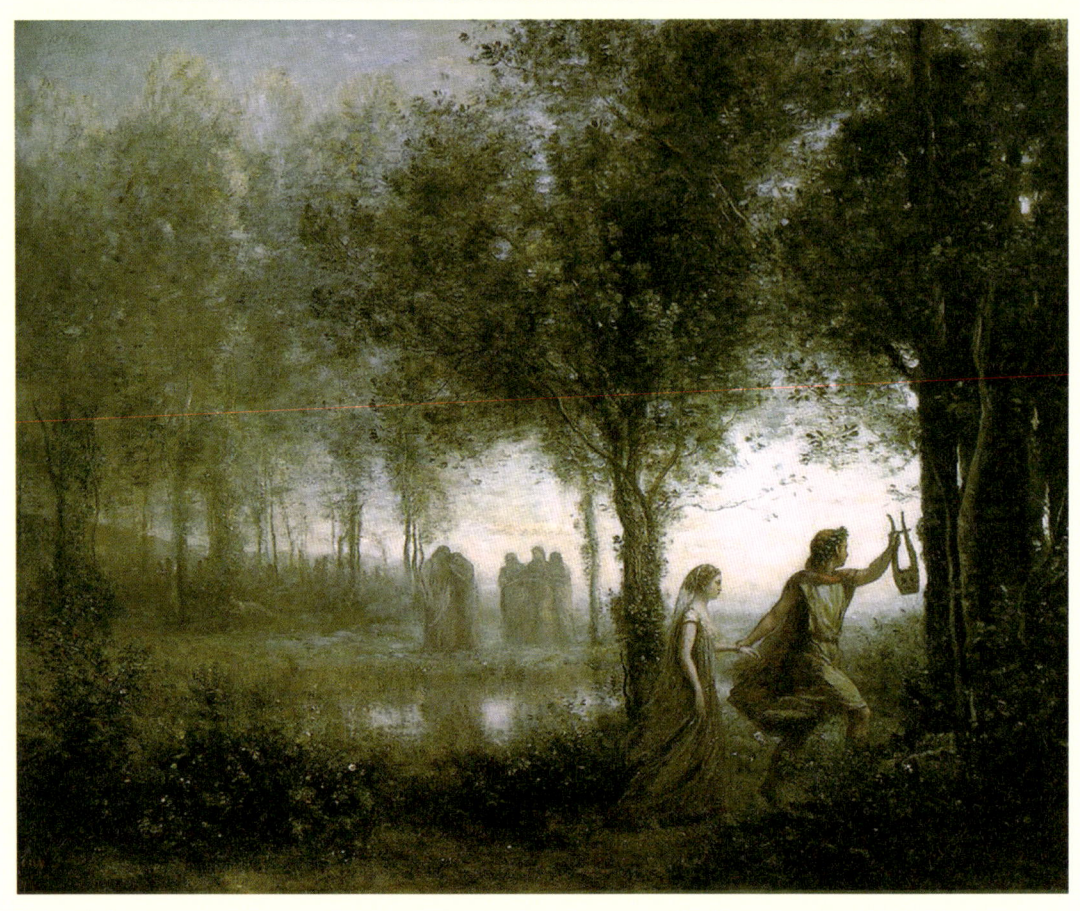

카미유 코로 〈지하 세계에서 에우리디케를 데리고 나오는 오르페우스〉
1861년, 캔버스에 유채, 112×137cm

눈부시게 아름다운 풍경입니다. 마치 꿈을 꾸듯 환상적이죠. 19세기에 활동한 코로라는 화가는 풍경화에 많은 관심을 가졌습니다. 그는 자기와 뜻이 맞는 다른 화가들과 함께 프랑스 파리 근처의 시골 마을 바르비종에서 그림을 그렸지요. 그때 그곳에서 함께 모여 풍경화를 그리던 화가들을 바르비종파라고 합니다. 이들은 아침, 점심, 저녁, 또는 봄, 여름, 가을, 겨울 등 시간의 흐름에 따라 수시로 변하는 자연의 아름다움을 고스란히 화면에 옮기는 데 온 힘을 다했답니다. 그래서인지 이 작품은 비록 신화의 이야기를 담고 있지만, 아름다운 풍경에 더 눈이 가도록 그려져 있네요.

르렀답니다. 가까이 가기만 해도 온몸이 얼어붙을 것 같은 한기에 몸이 떨려 왔지요. 하지만 이미 단단히 마음을 먹은 그는 깜깜한 동굴을 더듬으며 내려가 마침내 저승에 이르는 마지막 큰 문 앞에 이르렀습니다.

짐작했겠지만, 그렇게 쉽게 열릴 문이 아니겠지요? 만약 저승에 들어가는 문이 쉽게 열린다면, 이런저런 사소한 일로도 힘들다며 차라리 죽겠다고 지하 세계로 들어오는 사람들이 아주 많아지겠죠. 우리도 가끔 이런 말을 생각 없이 내뱉죠. "공부하기 싫어 죽겠다", "졸려 죽겠다" 등등, 그런 말에 일일이 다 지하의 문을 열어 주었다가는 아마 세상에 살아남을 사람이 몇 안 될지도 몰라요.

오르페우스가 다가가자, 저승을 지키고 있던 머리가 셋인 개 케르베로스가 앞을 가로막으며 무서운 소리로 으르렁대기 시작했답니다. 오르페우스의 무기는 바로 아름다운 리라 소리와 노래였지요. 그가 차분한 목소리로 노래를 하며 악기를 연주하자, 그 사납던 개가 이내 입을 다물고 평온한 얼굴로 코를 골기 시작했어요.

"거기 들어가면 안 돼……. 음냐음냐, 거긴 코…… 쩝쩝."

아마 자장가를 연주한 모양이죠?

마침내 오르페우스는 저승의 궁궐까지 내려갔습니다. 하데스와 페르세포네는 아름다운 음악과 함께 들어선 오르페우스를 놀란 눈으로 쳐다보았지요.

"대체 넌 웬 놈이야? 함부로 여길 들어오다니!"

오르페우스는 무릎을 꿇고 간절한 목소리로 말했답니다.

"독사에 물려 죽은 제 아내를 살려 주십시오. 전 그녀가 없이는 한시도 살 수가 없답니다."

"말도 안 되는 소리! 저승에 들어왔다가 다시 살아 나갈 수 있는 자는 아무도 없어."

하데스가 말했습니다. 맞는 이야기죠? 하다못해 왕비인 페르세포네도 겨우 허락을 받아 일 년 중 세 계절 동안만 세상에 나갈 수 있었을 뿐이었으니까요.

오르페우스는 슬픈 목소리로 다시 노래를 불렀습니다. 물론 아름다운 리라도 같이 연주했고요. 그 소리에 하데스와 페르세포네의 마음이 조금 누그러지는 것 같았습니다.

"좋다, 네 소원을 들어주겠다. 지금 곧장 왔던 길로 돌아가라. 네 아내가 네 뒤를 따르게 해 줄 테니. 그 대신 지상으로 완전히 나갈 때까지 절대로 뒤를 돌아봐서는 안 된다. 뒤돌아보는 순간 네 아내는 다시 저승으로 돌아와야 한다. 알겠느냐?"

오르페우스는 뛸 듯이 기뻐하며 그러겠노라고 약속했답니다. 그리고 하데스가 시키는 대로 곧장 앞만 보면서 걸어 나갔습니다. 지상에 거의 이르러 막 빛이 들어올 무렵, 오르페우스는 문득 아내가 정말 뒤따라오고 있는지 궁금해졌습니다. 혹시 자신을 그냥 내보내려고 하데스가 거짓말을 한 건 아닐까 하는 마음도 들었겠지요.

결국 그는 마지막 몇 걸음을 남기곤 휙 뒤를 돌아보고 말았습니다. 그러자 에우리디케의 비명이 들려왔습니다.

오르페우스는 새파랗게 질린 채 아내가 사라진 곳을 멍하니 바라보았습니다. 이젠 눈물을 흘릴 힘조차 남아 있지 않았지요. 두 다리가 맥없이 후들거렸습니다.

그날 이후 그는 완전히 정신을 잃어버리고 말았습니다. 밥도 먹지 않고 잠도 자지 않고, 돌아다니기만 했습니다. 워낙 아름답게 생긴 오르페우스였기에 많은 이가 도움의 손길을 보냈지만, 이미 넋이 나간 오르페우스에겐 아무런 소용이 없었습니다.

그러던 어느 날, 죽은 아내만을 그리워하느라 눈길 한 번 안 주는 오르페우스가 얄미웠던 숲의 요정들이 그에게 돌팔매질을 하기 시작했습니다. 오르페우스는 기꺼이 그 돌을 맞고 죽어 갔습니다. 그가 이미 정신을 놓은 탓에 돌멩이들을 피하지 못한 건지, 아니면 돌멩이에 맞아 죽어서라도 아내 에우리디케에게 돌아가고 싶었던 것인지는 사실 아무도 모르는 일이랍니다.

그런데 하데스는 왜 오르페우스에게 뒤를 돌아보지 말라고 했을까요? 아마 하데스는 오르페우스가 뒤를 돌아보리란 걸 미리 알고 있었던 게 아닐까요? 궁금한 걸 못 참는 건 신화 속 신들이나 우리 인간들이나 마찬가지니까요. 그것도 아니라면 신이 약속한 것에 대해서는 절대 의심을 하지 말라는 뜻일까요? 대개 그리스 신화 속 신들은 자신을 의심

하는 자에 대해서는 늘 가혹했거든요. 어쨌거나 궁금증을 참지 못하고, 뒤를 돌아보지 않겠다는 약속을 어기는 바람에 오르페우스는 아내를 영영 저승으로 보낼 수밖에 없었지요.

아무리 사랑이 지극해도 죽음으로 잃어버린 사람을 되찾을 수는 없는 거랍니다. 그래서 엄마 아빠가 돌아가신 할머니 할아버지 사진을 보며 말씀하시죠? "살아 계실 때 좀 더 잘해 드릴걸." 하고 말예요. 사람은 누구나 때가 되면 세상을 떠나지요. 그리고 한번 떠난 사람은 절대 다시 돌아올 수 없고요. 그래서 이 세상에 함께하는 동안 최선을 다해 서로를 아껴야 하는 것이겠지요.

귀스타브 모로 〈오르페우스〉
1865년, 캔버스에 유채, 154×100cm

19세기에 활동했던 화가 귀스타브 모로는 주로 신화의 이야기나 종교 이야기를 그림으로 표현하기를 즐겼습니다. 특히 그는 모호하고도 환상적인 색깔을 잘 쓰기로 유명했습니다. 여자들에게 목숨을 잃은 오르페우스의 모습이 무척이나 섬뜩하지만, 그의 표정은 너무나 평온해 보입니다. 이제 그는 그토록 그리던 지하 세계의 에우리디케를 만날 수 있겠지요.

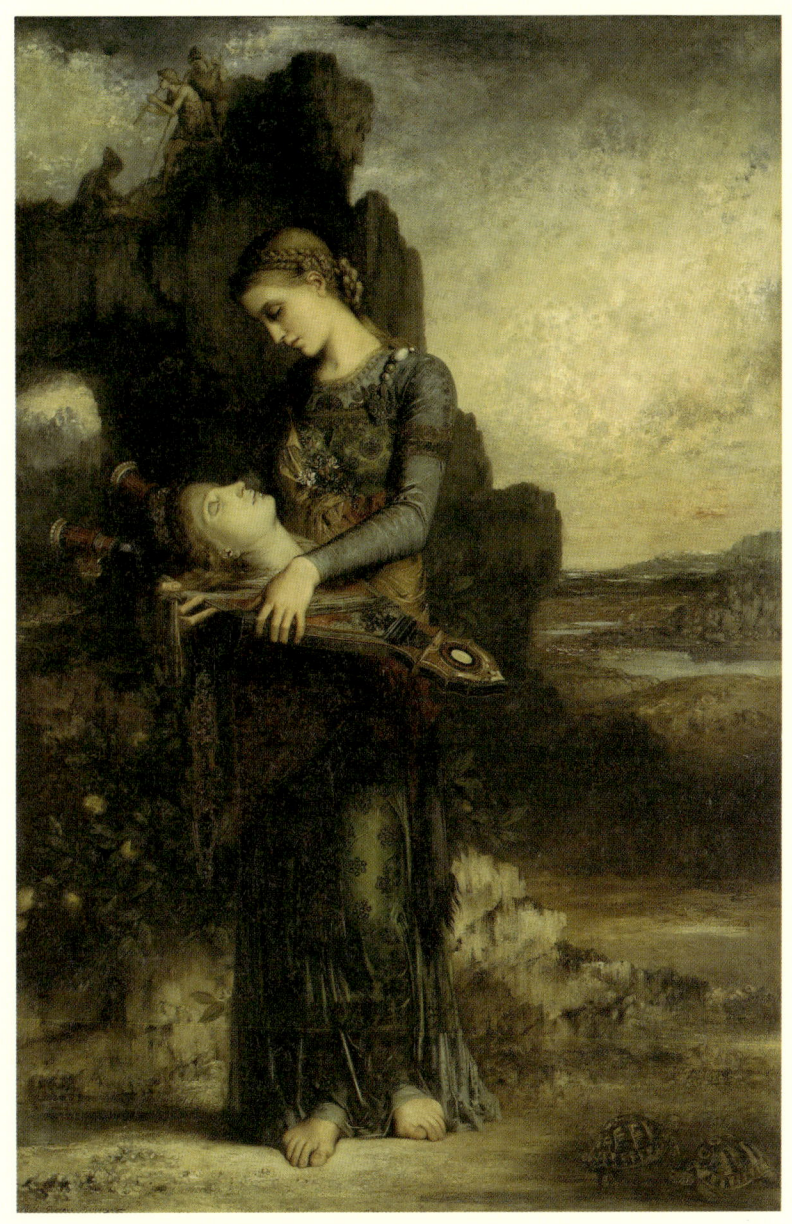

수선화와 메아리로 남은 사랑
에코와 나르키소스

　에코는 숲속에 사는 요정이었답니다. 착하고 아름다운 그녀에게 흠이 있다면 말이 너무 많다는 거였습니다. 아무리 재미있는 이야기도, 남에게 이야기할 시간도 주지 않고 혼자만 계속 떠들어 대면 듣기가 참 지겨워지겠죠?

　어느 날, 신들의 왕 제우스는 숲속 마을로 내려와 정신없이 다른 여자들의 꽁무니만 쫓아다니며 놀고 있었습니다. 제우스의 아내 헤라는 화가 치밀어 올랐습니다.

　"도저히 못 참겠다. 이번엔 그냥 두지 않을 거야!"

　그녀는 씩씩거리면서 제우스가 있는 곳으로 쏜살같이 달려왔습니다. 하지만 그렇게 쉽게 잡힌다면 천하의 제우스가 아니죠. 세상에 모르는 게 없는 제우스는 헤라의 발자국 소리를 듣자마자 얼른 몸을 숨겼습니

다. 헤라는 두리번거리며 제우스를 찾고 있었고요. 바로 그때 이 말 많은 에코가 헤라 눈에 띈 거예요.

"에코, 혹시 우리 제우스 양반 못 봤니?"

봤으면 봤다 못 봤으면 못 봤다고 대답하면 될 일을, 에코는 주절주절 또 수다를 늘어놓기 시작했습니다.

"어머, 헤라 님이시군요. 안녕안녕, 방가방가! 소문대로 무척 아름다우세요. 그랬으니 신 중의 신 제우스 님의 부인이 되실 수 있었겠지요. 제우스 님을 찾으시는군요. 제우스 님, 참 훌륭하신 분이죠. 사실은 글쎄 아침에 물가에 갔다가 하늘에서 비가 와서 말이죠. 근데 그 비가 얼마나 아름다운지 깜짝 놀라서 하늘을 쳐다보니 무지개가 그냥! 아, 그 무지개가 얼마나 근사한지는 헤라 님도 뭐, 잘 아실 거고요. 그런데요, 왜 무지개는 꼭 비가 온 뒤에만 뜨는지 그게 전 늘 불만이거든요. 그래서 제 생각엔 제우스 님께 좀 부탁을 드려서……."

"이봐, 에코. 난 지금 제우스를 못 봤느냐고 묻고 있거든?"

"아, 참 내 정신 좀 봐. 제우스 님 어디 계시냐고 물었죠? 그게 저도 제우스 님을 보면 그 무지개에 대해서 한 번 여쭈어볼 참인데요, 요새 많이 바쁘셔서 우리들 이야길 들어 주실 시간이 없겠죠? 참 왕이란 직업은 힘든 직업이에요. 여기서 이거 해 달라, 저기서 저거 해 달라, 얼마나 부탁들을 많이 하겠어요? 그래서 말인데요, 저는 나중에 다시 태어나면 왕은 안 하고 싶어요. 제가 무엇이 되고 싶냐면……."

헤라는 묻는 말엔 대답을 않고 앞뒤 말도 안 되는 소리만 늘어놓는 에코가 갑자기 싫어졌어요. 안 그래도 제우스 때문에 화가 날 만큼 나 있던 헤라는 재미있지도 않은 이야길 혼자 주저리주저리 떠들어 대는 에코에게 당장 벌을 내렸습니다. 다시는 조잘거리지 못하게 만들어 버린 거죠.

"넌 이제부터 남이 하는 말만 따라 하게 될 거다."

그 뒤부터 에코는 자기 이야기는 한 마디도 할 수 없고, 정말 남의 이야기만 따라 하게 되었답니다. 자연히 친구는 더 없어지고, 산속 깊은 곳에서 외롭게 살며, 어쩌다 누굴 만나도 남이 하는 말을 똑같이 따라만 하게 되었죠.

지금도 산에 가면 에코를 만날 수 있어요. 산꼭대기에 올라가서 "야~호~" 외치면 꼭 그 말을 받아서 산 저쪽에서 누군가가 "야~호~", "보고 싶어!"라고 외치면 "보고 싶어!"라고 똑같이 따라 하는 이, 그가 바로 에코랍니다.

그런데 이 에코가 그만 나르키소스를 사랑하게 되었답니다. 나르키소스는 강의 요정이 낳은 아주 잘생긴 소년이었어요. 너무 잘생겨서 엄마인 요정조차 아들의 얼굴을 들여다보면 시간이 가는 걸 잊을 정도였습니다. 그러니 나르키소스를 좋아하는 여자들이 많을 수밖에요. 어딜 가나 그의 뒤에는 여자들이 줄을 이었습니다.

"혹시 연예인 아냐?"

"연예인보다 백 배는 낫다 얘!"

하지만 나르키소스는 어지간한 여자에겐 눈길 한 번 주지 않았답니다. 원래 잘생긴 사람들은 좀 거만하잖아요?

에코는 늘 그의 뒤를 따라다니다 용기를 내 그 앞에 나타났지요. 나르키소스도 어여쁜 에코가 싫지는 않았답니다. 그래서 슬며시 물어보았죠.

"이름이 뭐지?"

"이름이 뭐지?"

에코의 대답이었어요. 뭔가 이상하다는 생각에 나르키소스는 몇 마디 더 물었지만, 그녀는 계속 자신의 말을 따라 하기만 할 뿐이었습니다.

"너 대체 몇 살이야?"

"너 대체 몇 살이야?"

"넌 왜 반말해?"

"넌 왜 반말해?"

어안이 벙벙해진 나르키소스는 얼른 피하는 게 상책이라는 듯 바삐 걸음을 옮겼습니다. 그러다 숲속 깊은 곳, 거울처럼 맑은 물가에 이르렀답니다. 맑은 샘물을 보자 갑자기 갈증을 느낀 그는 물을 마시기 위해 고개를 숙였지요. 그때였습니다. 눈이 휘둥그레질 정도로 잘생긴 한 남자가 나르키소스를 똑바로 쳐다보고 있는 겁니다. 사실 그 남자는 물에 비친 나르키소스 자신이었습니다.

니콜라 푸생 〈에코와 나르키소스〉

1628~1630년, 캔버스에 유채, 74×100cm

푸생은 풍경화에 워낙 뛰어난 솜씨를 자랑했지만, 인간의 몸도 무척이나 아름답게 그렸습니다. 적당하게 솟은 근육과 멋지고 우아한 자세는 너무나 완벽해서 마치 그리스 조각품을 보는 것 같습니다. 그래서인지 누워 있는 나르키소스의 모습이 눈이 부시도록 아름답습니다. 그의 머리 위로 어여쁜 수선화가 피어 있네요. 에코는 그저 슬픈 눈으로 그를 바라볼 뿐입니다. 이런 사랑에 어김없이 등장하는 에로스의 모습도 눈에 띕니다. 그가 이번엔 횃불을 들고 서 있네요. 고대에는 장례를 치를 때 이런 횃불을 썼답니다.

나르키소스의 엄마는, 아들이 이렇게 잘생긴 자기 얼굴을 보고 더 우쭐해질까 걱정한 나머지, 그에게 한 번도 자신의 얼굴을 보여 준 적이 없었습니다. 집 안의 거울이란 거울은 다 감춰 버렸고, 혼자 물가로 나가도록 한 것도 처음이었거든요. 그래서 나르키소스는 물에 비친 남자의 모습이 자신이라는 걸 전혀 알 수 없었습니다.

나르키소스는 자신의 모습이 너무 아름다워서 그만 모든 걸 다 버리고 물가에만 머물게 되었습니다. 그리고 자신의 모습에 취해 하루 종일 물에다 얼굴을 디밀고 있었습니다. 자신을 너무나 사랑하게 된 거죠. 마치 에코가 남의 말을 따라 하는 것처럼, 물속의 그 남자도 늘 나르키소스가 하는 행동을 똑같이 따라 하는 것이 신기하기만 했습니다. 그는 이제 세상 어떤 것도 다 소용없고, 오로지 자기 얼굴만 들여다보게 되었습니다.

며칠이나 지났을까요. 나르키소스는 그만 기진맥진해서 물가에 쓰러지고 말았답니다. 그가 쓰러진 그 자리에 곱게 수선화 한 송이가 피어올랐습니다. 지금도 수선화는 물가에 서서 물에 비친 자기 모습을 바라보며 행복해하는 꽃이랍니다.

쓸데없이 너무 말이 많던 에코는 정작 사랑하는 사람에게 '사랑한다'는 짧은 한 마디조차 할 수 없는 벌을 받고, 자기 자신만을 너무나 사랑했던 나르키소스는 다른 사람들의 사랑과 관심을 멀리한 채 혼자 쓸쓸히 죽어 가는 벌을 받은 거지요.

나르키소스처럼 자기 자신을 너무 사랑하는 사람을 두고 '나르시시즘'에 빠졌다고 합니다. 자기 자신을 사랑하는 일이 나쁘진 않지만, 지나쳐서 다른 사람을 함부로 대하고 또 무관심하게 대하는 일은 결국 어떤 식으로든 대가를 치르게 된다는 교훈을 그리스 사람들은 이런 신화를 통해 후세에 전하고 싶었던 것이겠지요.

에코가 벌을 받아 아직도 산속 깊은 곳에서 메아리로 남은 일은 참으로 슬픕니다. 하지만 쓸데없이 말이 많은 사람들에게 '조심하라'는 이야기를 해 주기 위해서 에코의 목소리는 앞으로도 오랫동안 높은 산속에서 울려 퍼지겠죠?

늘 함께하자던 약속
필레몬과 바우키스

혹시 엄마랑 아빠가 이런 이야기하는 걸 들어 본 적이 있나요?

"여보, 내가 당신보다 먼저 죽으면 어떻게 하지?"

엄마와 아빠는 같은 날 태어나진 않았죠. 대개는 두 분 중 한 분이 나이가 더 많거나 나이가 같더라도 생일까지 같은 경우는 참 드물 겁니다. 생일만 다른 게 아니라, 세상을 떠나는 날짜도 대부분 다릅니다. 서로 많이 사랑하는 부부일수록 같은 날 세상을 떠나고 싶다는 생각을 많이 하게 되겠죠. 만약 사랑하는 엄마가 먼저 떠나면 아빠는? 그 반대로 아빠가 먼저 떠나면 남은 엄마는? 그래서 엄마 아빠는 여러분이 잠든 사이에 농담처럼 이런 말씀을 하실 거예요.

"여보, 우리 애들 다 키우고 저 애들이 더 이상 우리 도움을 필요로 하지 않을 때 둘이 한날한시에 손 꼭 잡고 저세상에 함께 가요."

하지만 신이 기도를 들어주지 않으면 이런 바람은 이루기 힘들겠지요.

신화에도 이런 부부의 이야기가 나온답니다. 제우스는 아들 헤르메스와 함께 인간들의 마음씨가 어떨까 궁금해서 세상 속으로 내려가 보기로 했답니다. 마치 궁궐 밖 백성들의 삶을 살피기 위해 몰래 암행을 나온 임금님처럼 말이죠. 허름한 옷차림으로 변장을 한 제우스와 헤르메스는 아무 집이나 보이는 대로 다가가 문을 두드렸지요.

"여보세요, 춥고 배가 고파요. 하룻밤만 재워 주시면 이 은혜 평생 잊지 않겠습니다."

하지만 대부분의 사람들은 아예 문도 열어 주지 않았고, 설령 문을 열더라도 행색이 초라한 그들에게 잠자리까지 마련해 주지는 않았습니다.

"이럴 줄 알았다니까. 인간들은 이래서 나빠. 내가 그래서 이들에게 불을 건네준 프로메테우스를 벌했던 거라니까!"

제우스의 얼굴에 실망한 기색이 역력했습니다. 그러다 그들은 아주 작고 가난해 보이는 한 집에 이르렀어요. 그리고 별 기대 없이 말했습니다.

"지나가는 나그네입니다만, 하룻밤만 재워 주시면 꼭 그 은혜를 갚겠습니다."

참, 하나 믿어도 되는 게 있는데요, 신들은 무슨 일이 있어도 은혜는 꼭 갚는답니다. 자신에게 잘못을 저질렀을 때 복수하는 걸 잊지 않는 대신, 자신에게 잘해 준 이들에 대한 보답은 잊는 법이 없거든요.

"세상에, 이렇게 추운 날씨에 정말 고생이 많군요. 어서 들어오세요. 비록 낡고 누추한 집이지만 잠시라도 몸을 녹이시죠."

할머니가 온화한 목소리로 말했습니다. 바로 그 할머니가 바우키스라는 분이랍니다. 할머니가 두 신을 집 안으로 데리고 들어가자, 밝고 맑은 표정을 한 할아버지 필레몬 역시 그들을 반갑게 맞이해 주었답니다.

"이런, 날씨가 몹시 추웠을 텐데…… 쯧쯧."

할아버지는 얼른 밖으로 나가 가랑잎을 부지런히 긁어모아 불을 지폈어요. 집 안이 조금 따뜻해지자 할아버지는 거의 한 모금밖에 남지 않은 포도주 병까지 들고 와 따라 주었습니다. 아주 미안해하면서요.

"집에 남은 술이라고는 이것밖에 없네요. 아무래도 몸을 녹이려면 이 포도주로 입술이라도 조금 축이시는 게 좋을 거예요."

제우스와 헤르메스는 고개를 끄덕이며 빙그레 미소를 지었답니다. 그리고 둘이 속삭였습니다.

"나 참, 인간들에겐 또 이런 면도 있군그래. 그래서 프로메테우스가 그렇게나 인간들을 사랑한 건가 봐."

이때부터 제우스는 필레몬과 바우키스에게 초능력을 슬슬 내보였습니다. 한 모금밖에 남지 않았던 포도주 병이 마셔도 마셔도 비지 않고 자꾸만 채워지는 것이었습니다. 필레몬과 바우키스는 그제야 그들이 보통의 인간이 아니라 신이란 걸 알아차렸답니다. 그리고 얼른 무릎을 꿇었습니다.

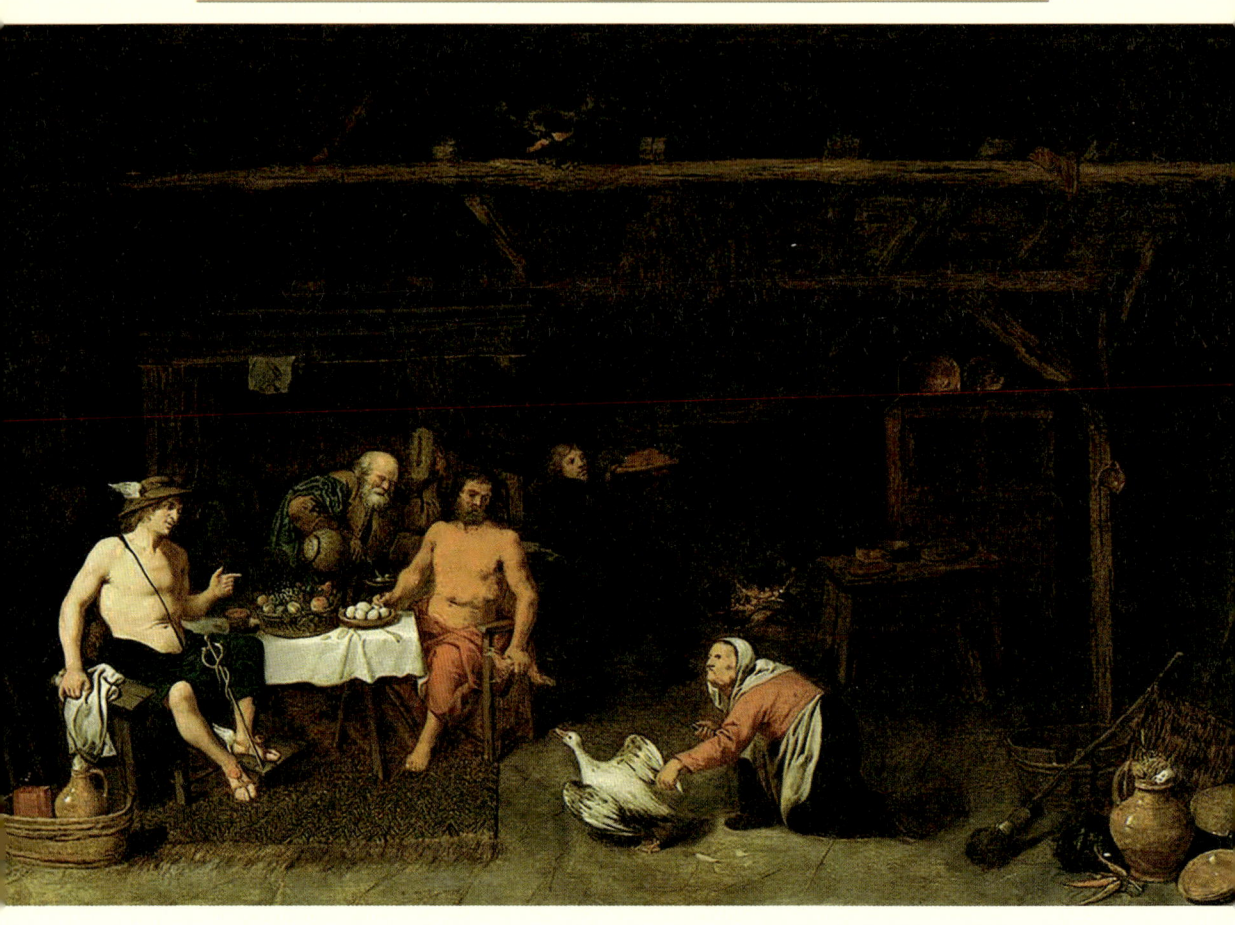

데이비드 리케르트 〈제우스와 헤르메스에게 은혜를 베푸는 필레몬과 바우키스〉
17세기, 캔버스에 유채, 54×80cm

신화의 내용을 충실히 그림으로 옮겨 놓았네요. 마지막 남은 포도주를 따르는 필레몬, 거위를 잡으려 애쓰는 바우키스, 그리고 제우스와 헤르메스가 보입니다. 이들이 머무는 집이 무척 초라해 보이는군요. 하지만 손님을 극진히 생각하는 마음에 가난이란 아무 문제도 되지 않을 겁니다.

"이런, 보통 분들이 아니신데 이렇게 대접도 시원찮고, 그저 죄송할 따름입니다. 용서하십시오."

그러곤 서둘러 집 안에 딱 한 마리 남은 거위를 잡으러 나갔답니다. 뭐라도 대접하고 싶은 두 노인의 마음이었겠지요. 하지만 거위는 그날따라 이리저리 도망만 다니고, 필레몬과 바우키스는 점점 더 당황해서 어쩔 줄을 몰라 했답니다. 제우스가 껄껄 웃음을 터뜨리면서 말했습니다.

"거위는 그냥 두시오. 난 사실 지금 배가 고픈 게 아니라, 인간들의 마음씨가 어떤지 궁금했을 뿐이오. 사람들의 마음씨가 그토록 모질 줄은 미처 몰랐소. 물론 당신들처럼 착한 사람들도 있어서 그나마 다행이지만, 일단 나는 이런 인간들을 도저히 그냥 놔둘 수가 없어서 엄청난 벌을 내릴 것이오. 그러니 당신들은 얼른 이 집에서 빠져나가 저 산 높은 곳으로 올라가시오. 어서!"

필레몬과 바우키스는 제우스가 시키는 대로 허겁지겁 산으로 올라갔습니다. 그리고 온 세상이 물바다가 되는 것을 지켜보았답니다. 하지만 그들이 살던 집만은 물에 잠기지 않았습니다. 물이 다 빠진 뒤, 필레몬과 바우키스가 집으로 돌아와 보니 초라하던 집은 궁궐처럼 변해 있었지요. 너무 놀라 어쩔 줄 몰라 하는 그들에게 제우스의 음성이 들려왔습니다.

"소원이 있으면 말하라."

부부는 서로의 얼굴을 물끄러미 쳐다보았습니다. 그리고 차분한 목소

페테르 파울 루벤스 〈폭풍우 치는 풍경〉

1625년, 목판에 유채, 147×209cm

루벤스는 홍수를 앞두고 다른 곳으로 피하는 부부와, 그들을 직접 인도해 주는 제우스와 헤르메스의 모습을 그렸습니다. 하지만 네 명의 등장인물보다 풍경에 더 눈을 뺏기게 되네요.

리로 담담하게 대답했습니다.

"우린 서로 너무나 사랑하는 부부랍니다. 이렇게 노인이 되도록 함께 살았으니 누가 먼저 세상을 떠나는 게 싫을 뿐, 아무 여한이 없어요. 그저 한날한시에 죽을 수만 있다면 좋겠습니다."

제우스의 맑은 음성 속엔 미소가 가득했습니다.

"참으로 선량하고 욕심 없는 부부로군. 당신들의 소원은 바라던 대로 이루어질 것이오."

그날 이후 이 부부는 아무 걱정 없이 제우스가 만들어 준 넓은 집에서 행복하게 살았답니다. 그러던 어느 날 마당의 의자에 앉아 있던 바우키스가 마주 앉은 남편 필레몬을 쳐다보면서 이렇게 외쳤습니다.

"영감, 당신 지금 나무로 변하고 있어요."

필레몬은 자신의 모습을 쳐다보곤 아내를 쳐다보았지요. 아내인 바우키스 역시 점점 나무로 변하고 있었습니다.

"여보, 할멈. 당신도 나무가 되고 있소."

"아, 우리의 소원이 비로소 이루어지는군요. 세상을 떠날 날이 온 거예요. 이렇게 한날한시에 우린 나무로 남게 되는군요. 여보, 부디 잘 가세요. 당신을 사랑했어요."

"아, 바우키스. 나 역시 당신을 만나 늘 행복했소. 부디 잘 가시오. 당신을 사랑했소."

마지막 인사가 끝나자 그들은 아주 나무로 변했답니다. 두 나무는 지

금도 서로를 마주 보면서 서 있다는군요. 지금도 바람이 부는 날이면 그 두 나무는 웅웅거리며 사랑한다고 속삭이겠지요. 영원히 헤어지지 않는 나무로 남아서 말이에요.

코리아는 한국
그리스는 헬레네스

그리스 신화에는 이 홍수와 관련한 또 다른 이야기가 있습니다. 인간의 사악함에 화가 난 제우스가 신들과의 회의 끝에 홍수를 일으키기로 합니다. 그래서 살아 있는 모든 것들은 다 물에 떠내려 가 죽게 내버려 두었습니다. 다만 두 명의 인간만 살아남았는데, 바로 프로메테우스가 낳은 아들 데우칼리온과, 에피메테우스가 낳은 딸 피라였습니다. 이들 부부는 아버지인 프로메테우스의 예언 덕분에 당분간 안에서 지낼 수 있는 큰 배를 만들어 두어 무사할 수 있었답니다.

이 부부는 홍수 동안 배 안에서 지내다가 파르나소스라는 곳에 도착했습니다. 그들은 비가 멈추자마자 파르나소스의 가장 높은 곳에 올라가 제우스에게 기도를 올렸지요. 이제 모든 인간이 사라진 마당에 새로운 인간들이 이 땅에서 번성하도록 해 달라고 그들이 간절히 기도하자 제우스는 "어머니 뼈를 네 등 뒤로 던져라."하고 말합니다. 어머니 뼈가 무엇을 의미하는지 한참 고심하던 그들은 어머니의 뼈가 곧, 가이아인 땅 위의 돌이라는 것을 알아차렸습니다. 그들은 땅에서 돌멩이를 집어 자신의 등 뒤로 던졌습니다. 그러자 그 돌에서 사람들이 태어났고, 다시 세상에 사람들이 복작복작 살아가게 되

었다고 합니다.

　이 부부가 낳은 아들의 이름이 바로 헬렌인데요. 헬렌의 자손들이 지금 그리스 반도의 여러 나라를 세웠지요. 그래서 그리스인들은 헬렌의 후손이라는 의미로, 스스로를 헬레네스라고 부른답니다. 그리고 자기 나라를 그리스라고 부르지 않고 헬라스라고 부르고요. 마치 우리나라가 다른 나라 사람들에게는 코레 또는 코리아라고 불리지만, 우리끼리는 한국이라고 부르듯 말입니다.

〈데우칼리온과 피라의 돌멩이〉
1500년경

자신이 만든 조각상을 사랑한
피그말리온

책이나 텔레비전에서 또는 실제로 미술관에서 조각 작품을 본 적이 있을 겁니다. 혹시 로댕의 〈생각하는 사람〉이란 조각을 본 적 있나요? "내 팬티가 어디 갔나?" 하고 걱정하는 듯한 아저씨 말이에요.

사실 그 작품은 자기 자신에 대해서 곰곰이 생각하고, 어떤 일이건 행동하기에 앞서 고민하고 결정하는 인간의 모습을 보여 주는 거겠지요. 이런 내용을 모르고 봐도, 저런 조각 작품을 하나 만들려면 엄청난 노력이 필요할 거라는 생각이 들지요. 그 커다란 돌덩이를 일일이 손으로 깎아 내고 다듬어서 자신이 원하는 모습과 가장 닮게 만드는 이 힘든 일은 어지간히 그 일을 사랑하지 않고서는 엄두도 못 낼 일일 겁니다.

이탈리아의 유명한 조각가 미켈란젤로는 이렇게 말했어요.

"나는 돌로 사람의 모양을 만들어 내는 것이 아니다. 그저 그 돌 속에

원래 있었던 사람을 꺼내는 것이다."

정말 그 안에 사람이 있는 것처럼 그만큼 조심스럽고, 또 그만큼 열심히 그 모습을 상상하고 생각해서 작업을 했다는 말일 겁니다.

옛날 그리스에는 피그말리온이라는 조각가가 살았습니다. 그는 자기 일을 무척 사랑하는 사람이었습니다. 조각하는 일을 너무나 사랑한 나머지, 나이가 차도록 결혼도 하지 않고 오직 일에만 몰두했고, 덕분에 그가 만들어 낸 작품들은 금방이라도 숨을 내쉬며 살아나 발걸음을 옮길 것처럼 생생했답니다. 그러던 어느 날 피그말리온은 아주 멋진 여자를 조각해 냈지요. 얼마나 아름답게 잘 만들어졌는지, 피그말리온 자신도 깜짝 놀랄 정도였습니다.

엄마들도 가끔 우리에게 이런 소리를 하시죠. "정말 내가 낳은 자식 맞니? 이렇게 훌륭할 수가!"라고요. 피그말리온도 자신이 만든 조각상을 보며 외쳤습니다.

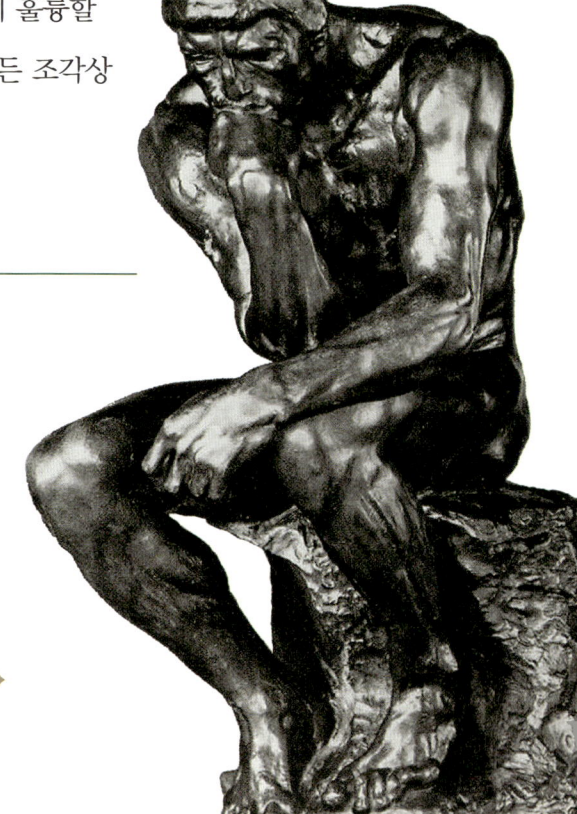

오귀스트 로댕 〈생각하는 사람〉
1880년, 청동

너무나 유명한 이 작품은 동물과 달리 늘 사려 깊게 생각하고 판단하는 인간의 위대함을 표현하고 있다고 볼 수 있겠지요.

"이게 정말 내 손으로 만든 거란 말인가?"

피그말리온은 자신이 만든 조각상에 흠뻑 반해 버렸습니다. 사랑에 빠진 거죠. 너무나 아름다워서 조각이 조각으로 보이지 않고 사람으로 보인 겁니다. 그날부터 피그말리온은 조각상에게 '갈라테아'라는 이름을 붙여 주고는 날마다 이야기를 나누고, 또 깨끗이 닦아 주고 어루만져 주었습니다. 심지어 갈라테아를 혼자 두기 싫어서 점점 외출하는 것도 줄일 정도였습니다. 하지만 늘 쳐다보아도, 그리고 말을 해 보아도, 조각상은 조각상일 뿐이었지요.

마치 제페토 아저씨가 피노키오를 보듯, 피그말리온은 그녀가 사람이길 무척이나 바랐을 거예요. 이럴 때 바로 신이 등장하죠. 피그말리온은 자신의 사랑을 이해해 줄 아름다움의 여신 아프로디테를 찾아갔답니다. 아프로디테는 아름답기만 한 게 아니라, 사랑에 대해서는 모르는 게 없는 사랑의 여신이었거든요.

"저, 여신님. 저……."

피그말리온은 차마 조각상과 사랑에 빠졌다는 이야기를 할 수가 없었답니다. 다들 들으면 웃을 일이었거든요. 그래서 겨우 생각해 낸 말이 이런 거였습니다.

"여신님, 저를…… 그러니까, 저를 그 조각상과…… 아니 조각상처럼 생긴 여자와 결혼하게 해 주세요. 저희 집에 있거든요."

그 말을 들은 아프로디테는 대체 얼마나 아름다운 여자이기에 조각상

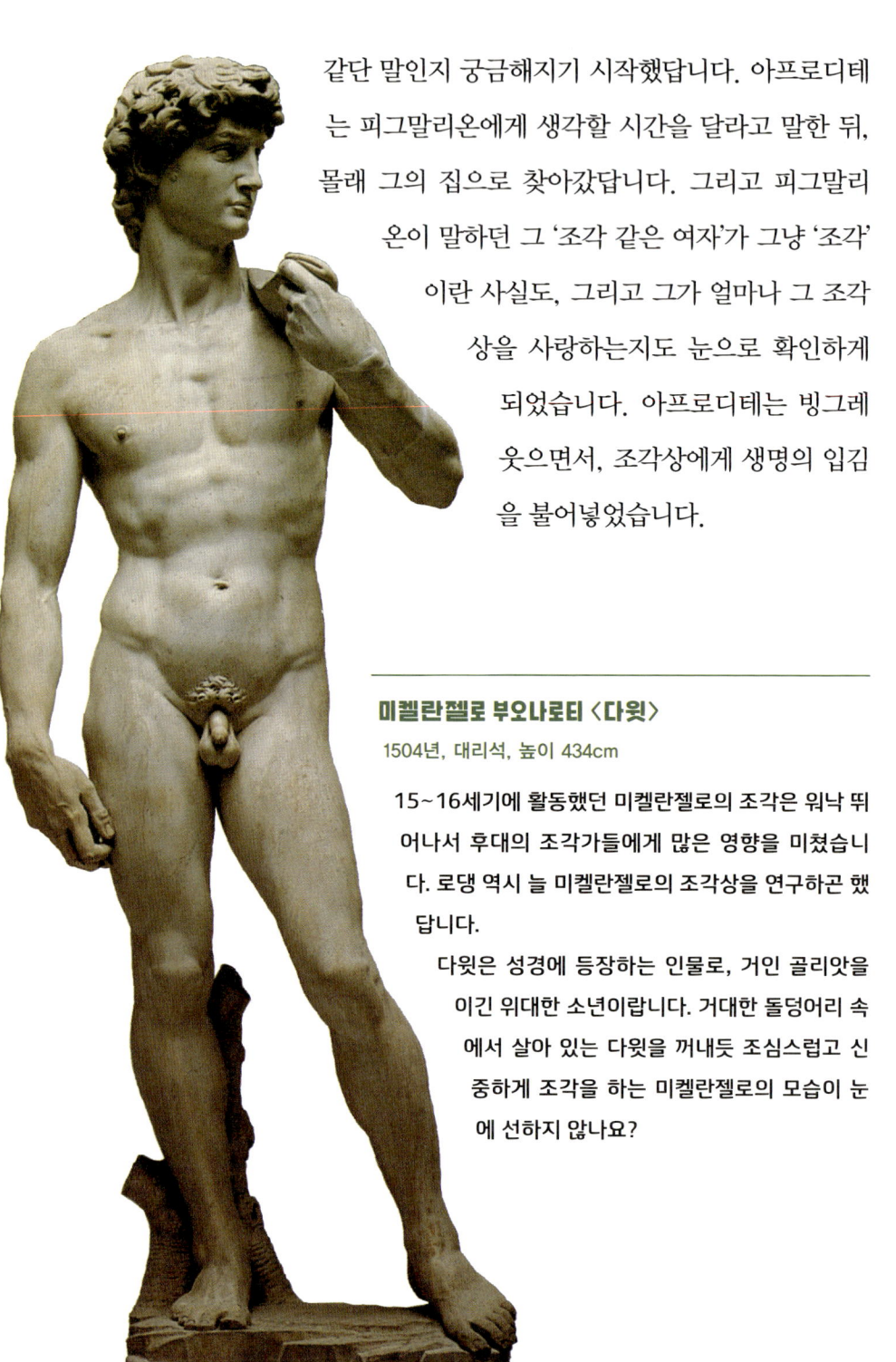

같단 말인지 궁금해지기 시작했답니다. 아프로디테는 피그말리온에게 생각할 시간을 달라고 말한 뒤, 몰래 그의 집으로 찾아갔답니다. 그리고 피그말리온이 말하던 그 '조각 같은 여자'가 그냥 '조각'이란 사실도, 그리고 그가 얼마나 그 조각상을 사랑하는지도 눈으로 확인하게 되었습니다. 아프로디테는 빙그레 웃으면서, 조각상에게 생명의 입김을 불어넣었습니다.

미켈란젤로 부오나로티 〈다윗〉
1504년, 대리석, 높이 434cm

15~16세기에 활동했던 미켈란젤로의 조각은 워낙 뛰어나서 후대의 조각가들에게 많은 영향을 미쳤습니다. 로댕 역시 늘 미켈란젤로의 조각상을 연구하곤 했답니다.

다윗은 성경에 등장하는 인물로, 거인 골리앗을 이긴 위대한 소년이랍니다. 거대한 돌덩어리 속에서 살아 있는 다윗을 꺼내듯 조심스럽고 신중하게 조각을 하는 미켈란젤로의 모습이 눈에 선하지 않나요?

아프로디테가 다녀갔으리라고는 전혀 생각지도 못한 피그말리온은 외출에서 돌아오자마자 얼른 갈라테아에게 다가가 손을 덥석 잡았습니다.

"나 돌아왔소. 혼자 있느라 심심하진 않았소, 갈라테아?"

어? 그런데…… 싸늘하던 갈라테아의 손이 오늘따라 왠지 따뜻하게 느껴집니다. 피그말리온의 눈이 동그랗게 커졌습니다. 얼른 조각상의 발가락을 간질여 보았겠죠? 그랬더니 조각상이 깔깔거리며 발을 뒤로 감추었을 거고요. 피그말리온이 얼마나 기뻤을지는 더 말할 필요도 없겠지요. 둘은 당장 결혼을 했습니다. 그리고 늘 아프로디테에게 고마워하면서 살았답니다.

미술관에 가면 이제 조각 작품들을 그냥 보지 말고, 자세히 들여다봐야겠어요. 거기엔 아마 그 작품을 만든 조각가의 사랑과 땀과 영혼이 배어 있을 테니까요. 어쩌면 우리가 막 고개를 돌리는 순간, 잘 감상하고 돌아가는 우리를 향해 조각상이 "안녕, 잘가."라고 손을 흔들고 있을지도 모르겠네요.

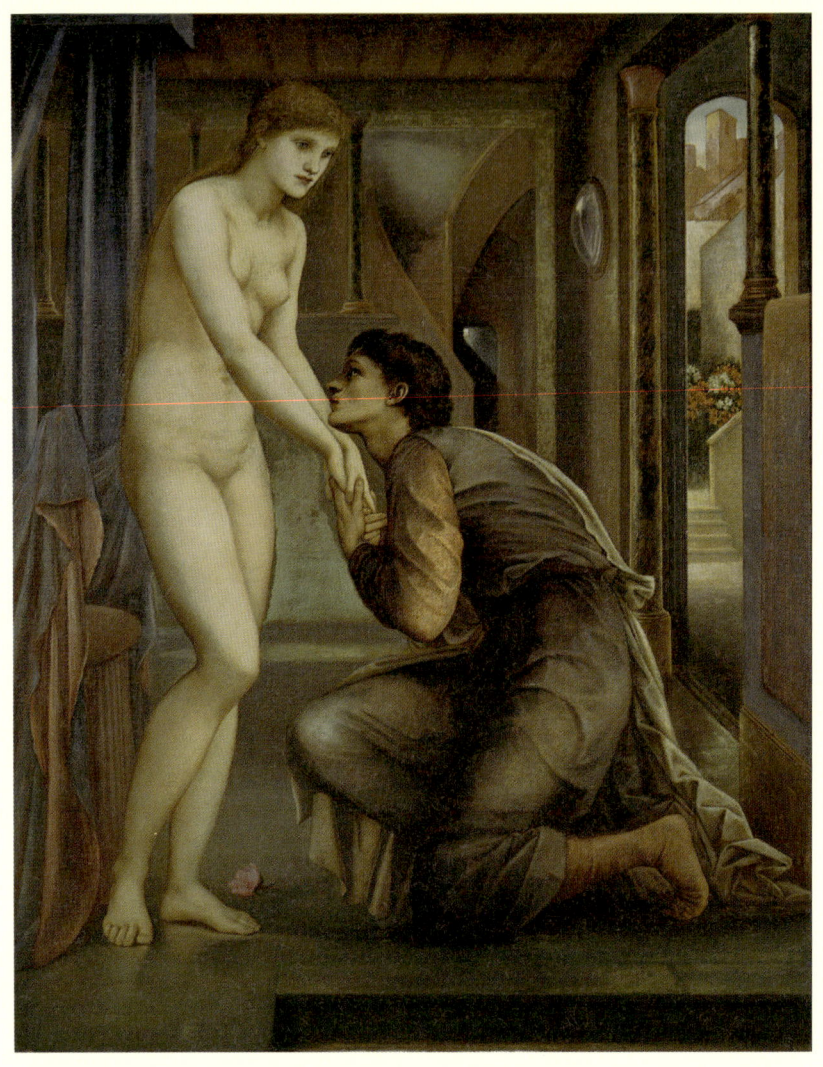

에드워드 콜리 번 존스 〈피그말리온〉
1850~1853년, 캔버스에 유채, 97×75cm

여신의 도움을 받아 인간으로 변한 조각상과 그녀의 손을 잡고 기쁨에 겨워 하는 피그말리온을 그린 그림입니다. 아직도 이게 꿈일까, 생시일까 어리둥절한 그녀의 표정이 아주 실감나게 그려져 있습니다. 이제 그녀는 피그말리온의 손을 잡고 걸어 나와 예쁜 옷을 입게 되겠지요?

영혼으로 함께하는 사랑
프시케와 에로스

옛날 어느 나라 왕에게 아름다운 딸이 셋 있었답니다. 그중 막내 프시케는 아름답기로 소문이 나 있었지요. 얼마나 아름다운지 온 나라 총각들이 모두 프시케와 결혼하고 싶어 안달이 날 지경이었습니다. 거기까지면 좋은데, 누군가 "프시케가 아마도 아프로디테보다 훨씬 아름다울 거야."라고 떠들고 다니면서 일이 커져 버렸습니다.

그리스 신들이 질투가 심하다는 건 동네 아이들도 다 아는 사실! 아프로디테는 부글거리는 속을 부여잡고 아들 에로스를 불렀습니다. 얼마 전까지만 해도 솜털이 보송보송하던 우리 에로스도 이젠 어엿한 청년으로 자라 한층 더 늠름해진 모습이 되었어요.

"에로스, 프시케란 여자애 하나 때문에 다들 저렇게 난리구나. 그 여자애한테 사랑의 화살을 쏘아서 세상에서 가장 못생긴 남자에게 사랑을

느끼도록 만들어 버려라. 그래서 그 남자랑 결혼까지 하면 뭐, 최고겠지?"

안 그래도 심심하던 터, 에로스는 어머니의 당부에 신나는 미소를 지으며 얼른 프시케가 사는 성으로 내려갔답니다. 그리고 성 안의 가장 못생긴 남자란 남자 얼굴은 다 들여다보면서 과연 누구를 프시케의 남편감으로 고를까 고민했답니다.

"이거 다들 나보다 한참 못생겼는데, 대체 누굴 골라야 할지!"

그러다 문득, 못생긴 남자를 찾기 앞서 프시케라는 여자의 얼굴을 먼저 보고 싶다는 생각이 들었습니다. 대체 얼마나 아름답기에 어머니인 아프로디테보다 더 인간들의 사랑을 받는지 궁금해진 거죠.

에로스는 살금살금 내려가서 잠자는 프시케의 얼굴을 들여다보았답니다. 그런데 '설마 예뻐야 제까짓 게 얼마나 예쁘겠어!'라고 생각했던 게 실수였던 모양입니다. 프시케의 아름다움은 과연, 어머니 아프로디테에게 뒤질 것이 없었습니다. 아니, 뒤지기는커녕 훨씬 앞서는 게 사실이었습니다.

"엄마, 미안. 엄마보다 백만 배는 더 예뻐요! 이렇게 예쁜 여자를 못생긴 남자의 신부가 되도록 할 순 없어!"

에로스는 중얼거렸습니다. 하지만 한 번도 어머니의 명령을 거역해 본 적이 없던 에로스는 대체 이 일을 어찌해야 할지 몰라 우물쭈물하며 화살촉을 만지작거리기만 했습니다. 그러다 그만 금화살촉에 자기 손

을 찔리고 말았답니다. 바로 그 순간, 마법처럼 사랑의 감정이 몰려오기 시작했습니다. 그리고 그 사랑은 프시케를 향하기 시작하지요.

에로스는 우선 한약보다 쓴 물을 가지고 가서 프시케 둘레에 부었습니다. 그건 다른 사람들로 하여금 프시케에게 접근하려는 마음을 없애 주는 약이었지요. 때문에 그녀와 결혼하겠다는 남자들의 발길이 끊어지고 말았습니다. 프시케는 물론 아버지인 왕까지 한숨이 나올 지경이었어요.

"이 아름다운 아이에게 청혼하는 사람이 하나도 없다니, 대체 무슨 일이란 말인가!"

왕은 할 수 없이 프시케를 데리고 신탁을 들으러 갔습니다. 신탁이란, 중요한 일이 있어 도저히 인간의 힘으로 풀 수 없을 때 신에게 질문을 하고 대답을 듣는 일이지요.

"이렇게 예쁜 우리 프시케한테 왜 아직도 결혼 상대자가 없는 거죠? 대체 언제쯤 이 아이가 좋은 사람을 만날 수 있을까요?"

마침내 신의 대답이 들려왔습니다.

"프시케는 보통 사람의 아내가 될 수 없다. 어서 그녀를 어여쁜 신부로 꾸며 산꼭대기로 데리고 가라. 그곳에 가면 남편 될 이가 모든 걸 알아서 준비하고 있을 것이다. 단, 함께 올라갔던 사람들은 모두 해가 지기 전에 내려와야 한다."

사실 그날 신탁을 한 신은 아폴론이었습니다. 에로스가 미리 찾아와

아폴론에게 부탁한 대로 말해 준 것이지요. 언제는 앙숙처럼 굴더니, 어느새 친해진 모양이죠. 그게 아니라면 에로스가 또 화살로 무슨 장난을 칠지 몰라 두려웠던 걸까요?

며칠 뒤, 프시케와 언니들은 힘없이 절벽을 올라갔답니다. 얼굴도 모르는 남편을 맞이하기 위해 길을 떠나야 하는 프시케도, 또 그런 동생을 지켜보는 언니들의 마음도 편하지는 않았겠지요. 하지만 신의 뜻은 거역할 수 없는 법입니다. 이윽고 밤이 다가오자, 다들 아쉬운 발걸음을 돌려 산을 내려와야 했습니다. 불쌍한 프시케는 혼자 남아서 몸을 웅크리고 있었답니다. 눈물을 찔끔 흘리면서요.

"아, 내게 무슨 죄가 있어서 이런 거지? 예쁜 것도 죄란 말인가?"

얼마나 시간이 지났을까요? 추위와 어둠에 벌벌 떨고 있던 그녀에게 따뜻한 바람이 불어오기 시작했습니다. 서풍의 신 제피로스가 나타난 것입니다. 그리스 사람들에겐 서쪽에서 불어오는 바람이 아주 따뜻했던 모양입니다. 제피로스가 불어 대는 입김은 사람들에게 늘 따뜻한 희망을 불러일으켰거든요. 그리고 봄이 오는 신호이기도 했고요. 제피로스가 호, 하고 입김을 불자 프시케의 몸이 갑자기 따뜻해지면서 스르르 졸음이 오기 시작했습니다. 잠든 프시케를 안은 제피로스가 둥실둥실 하늘로 떠올랐습니다.

또 한참이 지나고, 프시케는 잠에서 깨어나 천천히 감았던 눈을 떴답니다. 그런데 이게 무슨 일일까요. 프시케의 눈앞에 전혀 다른 세계가

펼쳐져 있었던 거예요.

 프시케는 너무 놀라 입을 다물 수가 없었습니다. 바로 눈앞에는 프시케가 살던 곳보다 훨씬 더 크고 웅장한 궁전이 서 있었습니다. 프시케는 멍한 얼굴을 한 채, 정원으로 들어가는 문을 살그머니 열어젖혔답니다. 아름다운 꽃향기가 코를 찌르는 것 같았습니다. 하지만 이상하게도, 그리고 쓸쓸하게도 사람이라곤 볼 수가 없었지요.

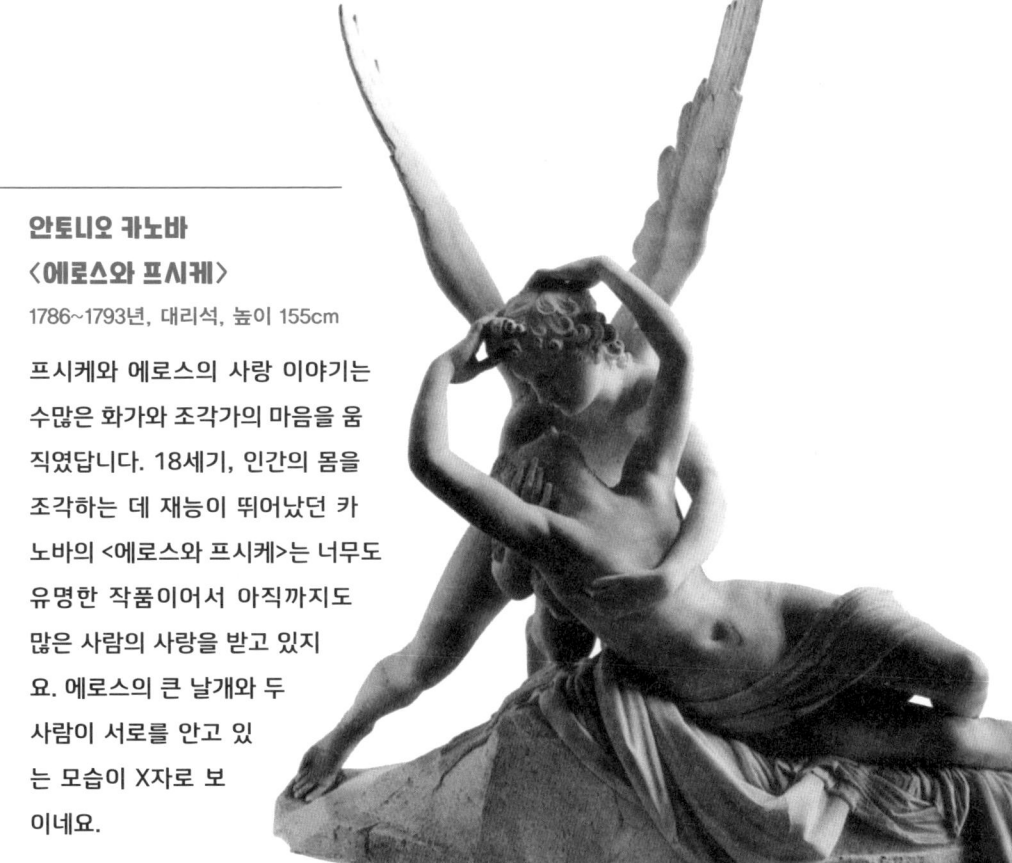

안토니오 카노바
〈에로스와 프시케〉
1786~1793년, 대리석, 높이 155cm

프시케와 에로스의 사랑 이야기는 수많은 화가와 조각가의 마음을 움직였답니다. 18세기, 인간의 몸을 조각하는 데 재능이 뛰어났던 카노바의 〈에로스와 프시케〉는 너무도 유명한 작품이어서 아직까지도 많은 사람의 사랑을 받고 있지요. 에로스의 큰 날개와 두 사람이 서로를 안고 있는 모습이 X자로 보이네요.

이윽고 밤은 점점 깊어 갔습니다. 인기척이라곤 느껴지지 않는 곳에서 프시케는 지루하고 외로웠습니다. 너무 지쳐서 다시 잠에 곯아떨어지고 싶은 심정이었죠. 그때 푸다닥거리는 날갯소리와 함께 누군가의 목소리가 들려왔습니다. 칠흑 같은 어둠에 아무것도 볼 수 없었지만, 또렷한 목소리에서는 아름다움과 우아함이 물씬 풍겨 나왔답니다.

"당신을 사랑해요. 부디 내 사랑을 받아 줘요. 내 아내가 되어 줘요."

"네."

프시케로서는 달리 갈 곳도 없을 뿐만 아니라, 이 아름다운 궁전과 우아한 목소리의 주인공을 선뜻 떠나 버릴 생각도 없었습니다. 그날부터 프시케는 에로스의 아내가 되었습니다. 낮 시간 동안은 그녀가 원할 때마다 하인들이 재빨리 나타나 시중을 들어주었습니다. 하지만 이상하게도 하인들은 누구도, 그녀가 먼저 부르기 전에는 나타나는 법이 없었습니다. 그보다 더 이상한 것은 남편이 그녀에게 절대로 얼굴을 보여 주지 않는다는 것이었습니다.

"내 얼굴을 보려고 하지 마오. 당신이 내 얼굴을 보는 순간, 나는 당신을 떠나야 하오."

그 말 때문에 프시케는 아무리 남편의 얼굴을 두 눈으로 확인하고 싶어도 참아야 했습니다. 프시케도 이미 남편을 마음속 깊이 사랑하고 있었던 거지요.

궁전 생활은 나날이 즐거워졌고, 이젠 얼굴이 보이지 않는 밤 시간에

만 살짝 찾아오는 에로스에 대해서도 익숙해진 프시케는 모든 것이 행복하기만 했습니다. 하지만 두고 온 가족들에 대한 그리움을 잠재울 만큼은 못 되었겠지요. 에로스는 그런 그녀의 마음을 헤아려 주었답니다.

"좋소, 당신 언니들을 이리로 오도록 하겠소. 다만, 언니들이 무슨 말을 하든 나에 대한 믿음을 잃지 마시오."

마침내 프시케가 살고 있는 궁전에 도착한 언니들은 감탄에 감탄을 아끼지 않았답니다.

"세상에, 이렇게 좋은 곳이 있다니. 그건 그렇고, 네 남편은 대체 누구이고, 또 어떻게 생긴 사람이니?"

언니들의 물음에 프시케는 아직 한 번도 그의 얼굴을 본 적이 없고 그가 누구인지도 모른다고 솔직하게 대답했답니다.

"아니, 그렇다면 괴물 아냐, 혹시? 왜 얼굴을 보여 주지 않는 거지? 그 사람이 잠들었을 때 살짝 등불을 비추어 봐. 언젠가 널 잡아먹을 계획을 세우고 있는 괴물일지도 모르니까."

언니들이 가고 난 그날 밤, 몇 번이나 망설이던 끝에 프시케는 에로스가 잠든 사이 등불로 그의 얼굴을 몰래 비춰 보고 말았습니다. 프시케는 깜짝 놀랐습니다. 자신의 남편이 다른 누구도 아닌, 바로 에로스였다는 사실을 알게 되었으니까요. 너무 놀란 나머지 등불을 들고 있던 프시케의 손이 부르르 떨렸습니다. 그러다 그만 등잔 속 기름을 에로스의 얼굴에 떨어뜨리고 만 것입니다. 잠에서 깬 에로스는 슬픈 눈으로

프시케를 쳐다보더니 그만 어디론가 날아가 버렸습니다. 그리고 그와 함께 그 아름답던 궁전과 정원도 다 함께 사라져 버리고 말았답니다.

프시케는 눈물을 흘리며 에로스를 찾아 헤맸습니다. 잠시나마 그를 믿지 못했던 자신의 어리석음 때문에 진정으로 사랑하는 사람을 잃어버렸다고 생각하니, 프시케는 가슴이 찢어질 것 같았습니다.

그녀는 울면서 에로스의 어머니 아프로디테를 찾아갔습니다. 아프로디테는 그러잖아도 프시케가 은근히 얄미운 터였겠죠.

"내 아들을 다시 만나고 싶다면 몇 가지 시험을 쳐야 한다."

우선 여신은 프시케를 자신의 신전으로 데리고 가서, 참새 모이로 아무렇게나 뿌려 놓았던 밀, 보리, 콩 등의 낟알을 손가락으로 가리켰답니다.

"저것들을 일일이 가려서 따로따로 골라 놓아라."

한두 알도 아니고, 우르르 쏟아진 그 많은 낟알을 어떻게 가려내란 건지! 프시케는 힘없이 털썩 주저앉고 말았답니다. 하지만 이럴 때 도움을 주는 동물 친구들이 디즈니 만화 영화에만 있는 게 아니랍니다. 어마어마하게 많은 개미들이 프시케를 도와주기 위해 나타났습니다. 그들은 부지런히 발을 움직여 프시케가 며칠, 아니, 몇 달 내내 해도 못다 할 일을 뚝딱 해치워 주었답니다.

하지만 느지막이 돌아온 아프로디테는 화를 벌컥 내며 말했어요.

"이런, 남의 도움만 받다니. 그걸로는 충분하지 못해. 저기 저 사나운

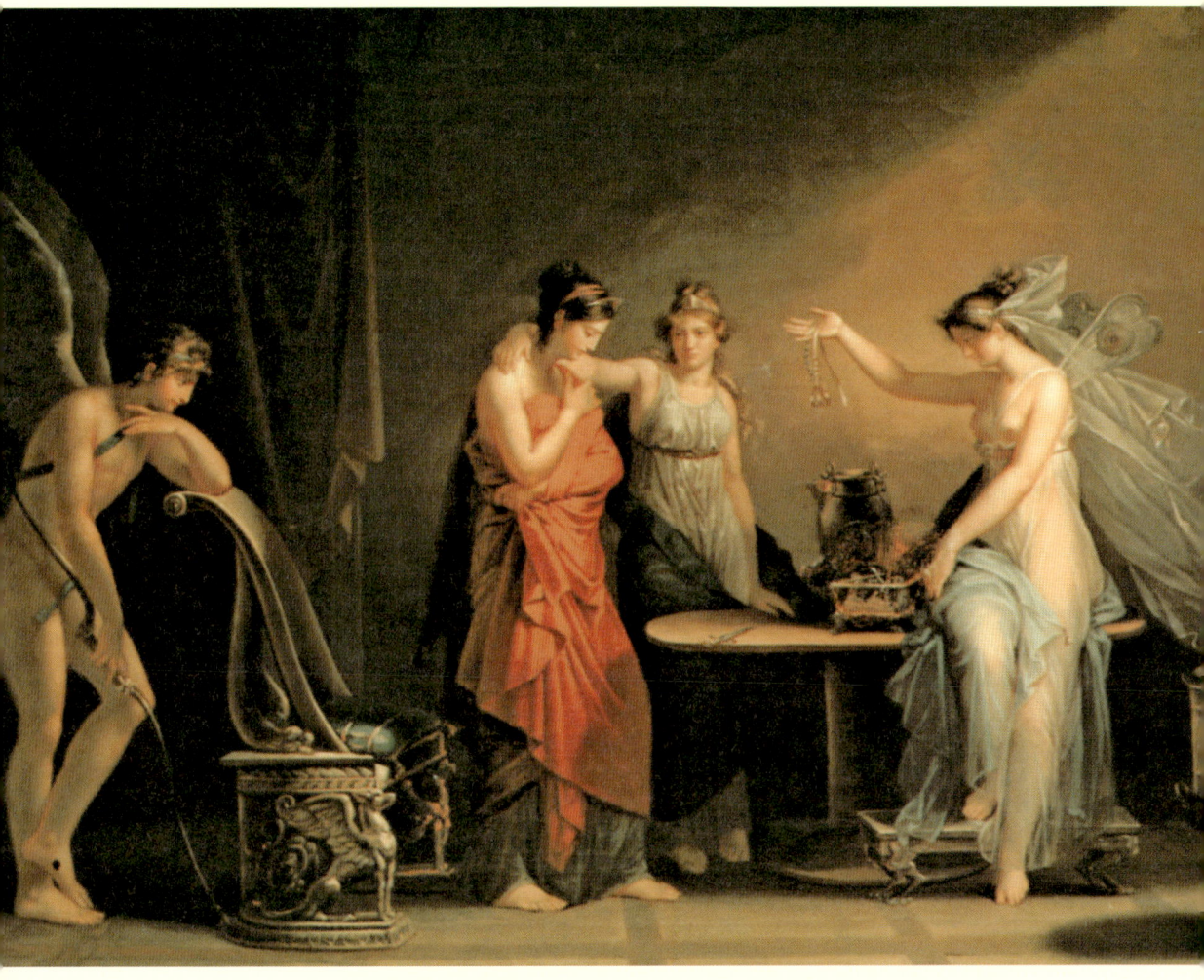

안젤리카 카우프만 〈에로스와 프시케 이야기〉
1800년, 캔버스에 유채, 92×64cm

19세기 여자들은 미술 학교에 입학하는 것이 무척 어려웠지만 안젤리나 카우프만은 뛰어난 실력으로 화가의 자리에 당당히 올라 당시 유럽 귀족들의 사랑을 독차지했어요. 나중에는 영국에 미술 학교를 세우기까지 했지요.
프시케가 언니들에게 선물을 주는 장면인데 원래 내용과는 달리, 그림 속에서는 에로스가 몰래 지켜보고 있네요.

양떼들이 가득한 게 보이지?"

여신이 손가락으로 양떼들을 가리키며 말했어요. 동네에서 가장 사납기로 유명한 양떼였지요.

"저 양떼들 가운데 황금빛 양의 털을 가져오너라."

순한 양 한 마리 잡기도 힘든데 저렇게 억센 양떼들 틈을 비집고 들어가 황금빛 양을 찾아내 양털을 깎아 오기까지 해야 하다니, 생각조차 힘든 일이었죠. 프시케는 또 한 번 우울해졌습니다. 그러고는 눈물을 떨구었죠. 왜 남편의 말을 믿지 않았던 것일까, 생각하면 할수록 자신이 바보 같을 뿐이었답니다.

이때에도 도움의 손길은 나타납니다. 강가에 서 있던 갈대가 소곤거리기 시작했어요.

"저 양떼들은 해가 지면 아주 온순해져요. 이제 곧 어두워질 테니 그때 가서 황금빛 양을 찾아 털을 잘라 오면 돼요."

프시케는 갈대의 도움으로 쉽게 양털을 구해 냈답니다. 갈대가 비밀을 귀띔해 주긴 했지만, 어찌 되었건 일은 프시케가 했으니 아프로디테가 더 무슨 말을 하지는 않겠다 싶었지요. 하지만 예측은 빗나가고 말았습니다. 아프로디테는 더더욱 화를 낼 뿐이었죠.

"망각의 강으로 가서 수정 그릇 가득히 물을 길어 와라."

야, 이건 뭐 신데렐라네 계모보다도 더한 것 같죠? 콩쥐 새엄마도 울다 갈 노릇이네요.

망각의 강은 바로 하데스가 사는 지하 세계로 들어가는 어귀를 흐르는 강물이었습니다. 게다가 커다란 용 두 마리가 지키고 있는 아주 무시무시한 바위산을 지나야 되는 곳이었답니다. 그러니 약하디 약한 프시케로서는 엄두도 못 낼 일이었지요. 불쌍한 프시케가 할 수 있는 일은 수정 그릇을 든 채 엉엉 울음을 터뜨리는 일뿐이었습니다.

이렇게 울고만 있으면 주인공은 있으나 마나겠죠? 이번에는 독수리가 그녀를 도왔답니다. 독수리는 날카로운 부리로 프시케가 들고 있던 수정 그릇을 낚아채서는 순식간에 망각의 강물을 길어 왔답니다.

아프로디테는 프시케가 자신이 낸 어려운 숙제들을 어떻게 해서든 해결하는 게 점점 얄밉기만 했어요.

"이번에도 너 혼자 스스로 한 게 아니잖아!"

이쯤 되면 트집 잡는 거랄밖에요.

"자, 그럼 이 상자를 받아라. 그리고 지하 세계에 내려가서 페르세포네의 아름다움을 조금만 얻어서 담아 오너라."

이런, 페르세포네라니! 하데스가 사는 지하 세계엔 한번 들어가면 다시 살아나올 수가 없죠. 그렇다면 이 말은 곧 죽으라는 소리와도 같네요. 더는 방법이 없다는 생각에 프시케는 고개를 떨구었습니다. 그리고 하염없이 눈물을 흘렸습니다.

"사랑하는 에로스. 당신 말을 믿지 못하고 당신 말을 듣지 않은 죄로, 나 이제 이렇게 죽나 봐요. 당신을 사랑했어요. 안녕, 내 사랑."

줄리오 로마노와 제자들 〈씨앗 가리기〉
1626~1628년, 캔버스에 유채, 부분 그림

절망에 빠진 프시케가 지친 모습으로 산더미 같은 곡식 앞에 앉아 있네요. 다행히도 바닥에 개미들이 나타나 그녀를 돕기 시작합니다. 이 그림은 줄리오 로마노와 그의 제자들이 함께 그린 작품입니다. 보통 스승이 밑그림을 그리면 제자들이 각자 맡은 부분을 색칠하기 시작하죠. 그러고 나서 나머지 부분을 스승이 다시 손을 보는 방식으로 작업을 했습니다.

프시케는 지하 세계로 갈 것도 없이, 그냥 절벽에서 떨어져 죽어 버리려고 했습니다. 어차피 아프로디테가 원하는 건 그녀의 죽음일 테니까요. 막 절벽에서 몸을 던지려는 순간, 누군가의 따뜻한 목소리가 들려왔습니다. 에로스였을까요? 아니면 프시케의 절절한 사랑을 염려하는 또 다른 신이나 요정이었을까요? 아무튼 그 알 수 없는 목소리는 저승에 갔다가도 다시 돌아올 수 있는 비밀의 길을 가르쳐 주었답니다.

프시케는 뛸 듯이 기쁜 마음으로 저승으로 가서 페르세포네를 만났습니다. 페르세포네는 활짝 웃으면서 프시케의 부탁을 들어주었지요. 프시케는 페르세포네의 아름다움이 담긴 상자를 들고 저승 세계를 빠져나왔습니다. 저승까지 다녀온 그녀는 '이제 더 이상의 시험은 없겠지.' 하는 생각에 발걸음이 날아갈 듯 가벼웠답니다.

그런데, 프시케 역시 판도라처럼 호기심이 많았던 모양입니다. 사실은 남편의 얼굴을 확인하려다 모든 걸 잃은 것도 그 호기심 때문이겠죠? 프시케는 상자 속에 들어 있는 페르세포네의 아름다움이 대체 어떤 것일까 궁금해졌답니다. 게다가 앞으로 만나게 될 에로스에게 지금처럼 지치고 힘든 모습을 보이기가 싫어서, 그 아름다움을 조금만 꺼낼 수 있다면 하는 생각으로 상자를 살짝 열어 보았죠.

하지만 상자를 열자마자 연기가 새어 나오면서 프시케는 기절해 버리고 말았습니다. 판도라 이야기에서 알 수 있듯, 신들이 준 상자 같은 건 그게 무엇이든 허락이 있기까지는 절대 열어 보면 안 된답니다. 말하자

안토니 반 다이크 〈에로스와 프시케〉

1639~1640년, 캔버스에 유채, 199×192cm

안토니 반 다이크는 벨기에 출신의 유명한 화가입니다. 그는 영국왕 찰스 2세의 전속화가로 일하면서 왕의 초상을 많이 그렸습니다. 물론 신화나 옛 영웅들을 그리는 일도 많았지요.

아름다움을 구해 오라는 아프로디테의 말에 따라 프시케는 페르세포네가 건네준 그 상자를 감사히 받아 왔지만, 호기심으로 열어 보는 바람에 죽음 같은 잠에 빠졌지요. 다급하게 달려오는 에로스의 모습에서 그녀에 대한 사랑을 엿볼 수 있지요.

면, 인간들은 신들이 비밀로 만들어 놓은 일들을 감히 알려고 해서는 안 된다는 거예요.

프시케는 깊은 잠에 빠진 것처럼 기절해 있었답니다. 이 모든 모습을 지켜보던 에로스는 결국 제우스에게 도움을 청하지요.

"제우스님, 전 그녀를 너무나 사랑합니다. 그녀와 계속 함께 살 수 있도록 도와주세요."

그 말에 제우스가 고개를 끄덕였습니다.

"둘의 사랑이 너무도 지극해 소원을 들어주겠다."

이번엔 에로스의 간절한 눈길이 어머니인 아프로디테를 향했답니다. 제우스가 도와준다 해도 어머니가 계속 트집을 잡으면 소용없는 일이니까요. 다행히도 아프로디테가 고개를 끄덕였습니다. '자식 앞에 장사 없다.'는 말이 있지요? 아무리 힘센 장사라도 자식을 이길 수는 없지요. 자식이 진심을 다해 간청하면 어머니들은 대개 부탁을 들어주는 모양입니다.

갑자기 프시케의 몸이 공중으로 뜨는가 싶더니 하늘로 솟구치기 시작했습니다. 프시케가 스르르 눈을 뜬 순간, 그녀의 몸에서 나비처럼 고운 날개가 돋아났습니다. 그 이후 프시케는 에로스와 함께 하늘나라에서 행복하게 살았다고 합니다.

사랑하는 사람들 사이에 가장 중요한 것은 믿음이랍니다. 프시케는 자신을 그토록 사랑해 주는 에로스를 한순간 믿지 못해 그와의 약속을

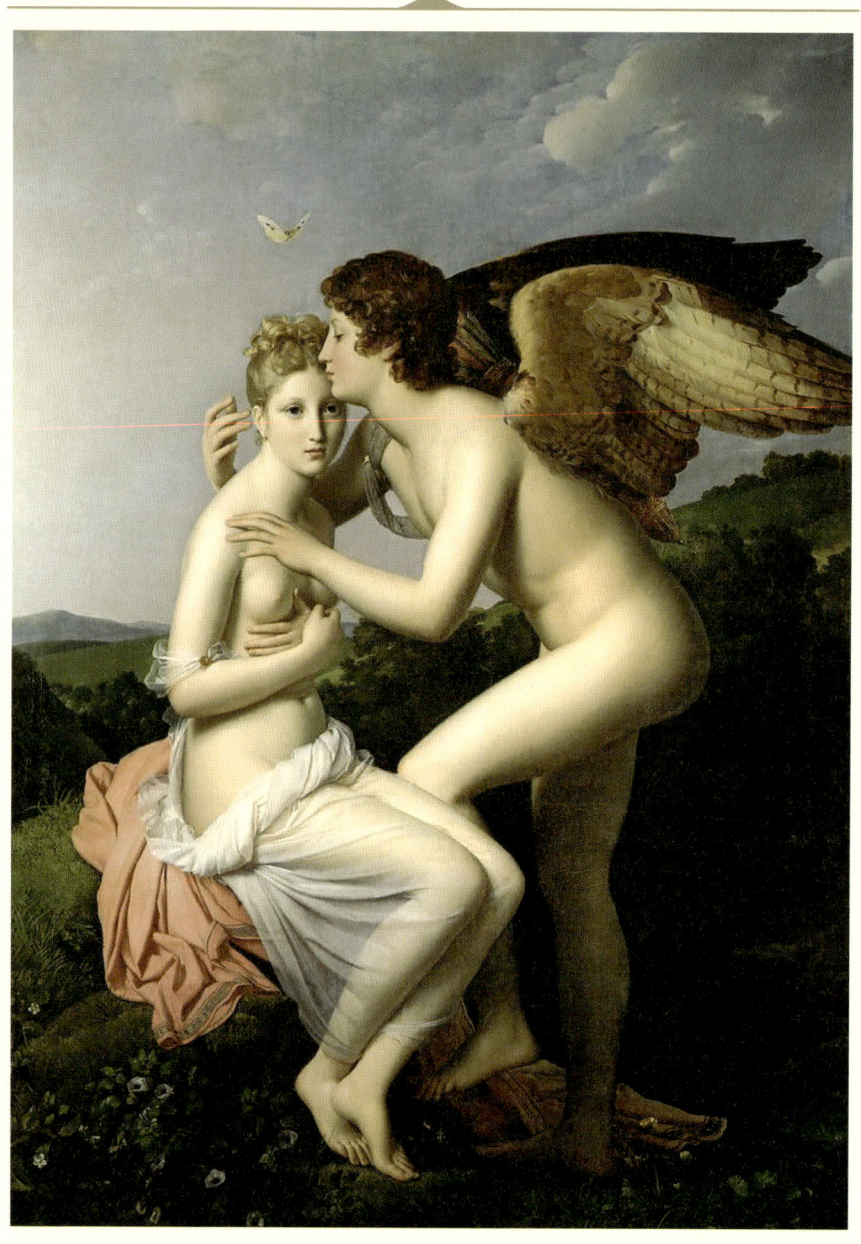

어졌지요. 다시 그의 곁으로 돌아가기 위해서 그녀는 너무도 긴 고통의 시간을 보내야 했고요.

프시케라는 말은 그리스어로 영혼을 의미합니다. 신의 도움으로 영원히 죽지 않는 영혼을 가지게 된 것입니다. 그러고 보면, 프시케가 지하세계로 가 페르세포네를 만났을 때, 이미 그녀의 몸은 죽음을 맞이했던 것인지도 몰라요.

이 이야기 때문일까요. 서양 사람들은 나비를 죽은 자의 영혼이라고 생각한답니다. 몸이 죽고 난 뒤 빠져나온 영혼들이 나비가 되었다고 생각하는 것이지요. 신들의 도움을 받은 프시케의 영혼도 한 마리 나비가 되어 에로스와 영원히 사랑을 속삭일 수 있게 된 것이지요.

프랑수아 제라르 〈에로스와 프시케〉
1798년, 캔버스에 유채, 186×132cm

에로스와 프시케의 사랑을 그린 그림 중 사람들에게 가장 사랑받는 그림이랍니다. 두 사람의 몸은 마치 대리석으로 만들어 놓은 조각품처럼 아무런 흠도 없이 매끈하고 아름답지요. 프시케의 머리 위로 작은 나비 한 마리가 그려져 있습니다. 이들의 절절한 사랑은 신들의 마음을 움직였고, 프시케는 나비가 된 영혼으로 에로스와 영원한 사랑을 나누게 되겠지요.

황금의 손을 가진
미다스 왕

프리기아라는 나라에 미다스라는 왕이 살고 있었답니다. 원래는 가난한 농부의 아들이었던 미다스가 이 나라의 왕이 된 건 정말 뜻밖의 일이었습니다. 미다스가 왕이 되기 전, 프리기아에는 잠시 왕이 없는 시절이 있었답니다. 대체 누가 앞으로 이 나라를 이끌어 가게 될지 궁금해진 사람들은 신전에 모여 신탁을 청했지요.

"프리기아를 다스릴 왕은 짐마차를 타고 올 것이다."

앞뒤 설명도 없는 이 짧막한 대답에 사람들은 모두 어리둥절해하며 수군거리고 있었습니다. 그때 막, 프리기아가 아들 미다스와 아내를 짐마차에 태우고 이 나라로 이사 오는 광경이 한 가난한 농부의 눈에 들어왔습니다.

"저 사람인가 봐!", "에이 설마, 저런 꾀죄죄한 사람이?" 등등 말이 오

갔지만, 신탁을 거역할 수는 없었습니다. 신의 뜻을 인간의 머리로 풀려 하거나 따지고 드는 건 위험한 일이었으니까요. 농부는 갑자기 프리기아의 왕이 되었고, 아들 미다스 역시 아버지 뒤를 이어 왕이 되었답니다. 물론 미다스는 가난하게 살아 봤기 때문인지, 배고프고 힘없는 백성들을 많이 도와서 아주 평온하게 나라를 잘 다스렸지요.

그러던 어느 날, 신하들이 술에 취해 비틀거리는 노인을 미다스 앞에 모시고 왔답니다.

"들판을 돌아다니면서 제대로 먹지도 못하고 늘 술에 취해 있는데, 그냥 두었다간 아무래도 죽을 것 같사옵니다."

가여운 사람을 구해 준 신하들도 착하지만, 거드름 피우지 않는 미다스 역시 좋은 왕이었나 봅니다. 그는 고개를 끄덕였답니다.

"얼마나 배고프고 힘들었을까. 어서 새 옷을 내어 주고, 맛있는 음식으로 정성껏 대접하라."

미다스는 노인이 알아서 떠나기까지 열흘 동안 정말 싫은 내색 하나 없이 잘 대접해 주었답니다.

사실 이 노인은 바로 디오니소스의 스승 실레노스였답니다. 디오니소스는 술의 신이죠. 그 제자에 그 스승이라, 스승님도 디오니소스 못지않게 술을 좋아한 모양입니다. 그러잖아도 스승인 실레노스가 갑자기 없어져서 애타게 찾고 있었는데, 미다스의 도움으로 무사히 돌아온 것을 보자 디오니소스 신은 너무나 기뻤답니다.

그리스 신들이 가끔은 얄밉다가도 좋은 게 이런 거지요. 자신의 말을 거역하는 이들에게는 어김없이 벌을 내리는 신들이지만, 반대로 은혜 또한 꼭 갚거든요. 디오니소스는 미다스에게 소원이 뭐냐고 물었답니다. 곰곰이 생각하던 미다스는 이렇게 대답했어요.

"제 손이 닿는 것은 뭐든 금으로 변하게 해 주십시오."

이런! 상상만 해도 신나는 일이군요. 손에 닿는 노트, 연필, 책상, 가방, 그 모든 게 금으로 변한다고 생각해 볼까요? 그 금으로 엄마 목걸이, 반지도 해 드리고요. 팔아서 아빠에게 아주 큰 차도 사 드리고요. 친구가 사 먹는 떡볶이를 옆에서 침 흘리며 쳐다보는 대신 팍팍 사서 다른 이들에게 나눠 줄 수도 있고, 장난감도 뭐든지 살 수 있고요. 게임기에 최신형 휴대 전화까지! 와, 정말 신나는 일이겠죠?

디오니소스는 그의 소원을 들어주었답니다. 정말 미다스의 손에 닿는 건 뭐든지 황금이 되었습니다. 돌멩이도, 의자도, 하다못해 나뭇가지도 황금으로 변했지요. 그래서 다른 사람은 해결하지 못하는 일을 그 사람만은 척척 해결해 낼 때, '미다스의 손'이라는 말을 하죠. 그의 손이 닿으면 어떤 일도 해결한다는 뜻으로 쓰는 말이랍니다.

미다스가 너무 기뻐 입도 못 다물었으리란 건 뭐 말하지 않아도 잘 알겠죠? 손에 닿는 모든 것들이 황금으로 변하고, 또 그 황금을 가난한 백성들에게 나누어 주기도 하고.

하지만 기쁨도 잠시뿐, 결코 오래가지는 못했답니다. 처음엔 음식이

문제였습니다. 빵을 먹기 위해 빵을 집으면 금방 딱딱한 황금으로 변해, 누가 먹여 주지 않는 한 먹을 수가 없게 되었죠. 포도주도 딱딱한 황금주로 변해 버렸고, 무엇보다 가장 슬픈 일은 사랑하는 공주의 얼굴조차 미다스의 손이 닿자 황금으로 변했다는 겁니다.

미켈란젤로 부오나로티 〈디오니소스〉
1497년, 대리석, 높이 203cm

디오니소스는 술의 신이지요. 옛날 그리스 지역에서는 맛있는 포도가 많이 자랐고, 그 포도를 가지고 술을 만들곤 했습니다. 그래서 디오니소스의 머리가 포도송이로 덮여 있지요. 그의 곁에 작은 사티로스가 서 있네요. 사티로스는 얼굴과 윗몸은 사람이지만, 아래는 염소인 괴물로 디오니소스의 시종 노릇을 한답니다. 디오니소스는 로마어로 바쿠스라고도 불립니다.

미다스는 그제야 세상에서 가장 좋은 건 결코 황금이 아니란 걸 깨달았답니다. 그는 디오니소스를 찾아가 무릎을 꿇고 빌었어요.

"제발 제 손을 예전으로 돌려주세요."

디오니소스는 빙그레 웃으며 고개를 끄덕였습니다.

"팍톨루스 강을 거슬러 올라가 그 강이 시작되는 곳에 머리와 몸을 담갔다가 나와라. 그럼 예전으로 돌아갈 것이다."

미다스는 얼른 그곳으로 올라가 강에 몸을 담갔답니다. 그런데 미다스 왕이 강가에 도착해 잠깐 만진 모래가 황금으로 변해서 지금까지도 남아 있다는데, 대체 거기가 어딘지 좀 알았으면 좋겠네요. 가서 실컷 퍼 오게 말이에요. 미다스는 이제 예전으로 돌아왔고, 공주 또한 이전 모습을 찾을 수 있었답니다. 그리고 그는 무엇이건 황금으로 해결하려는 생각을 버리고, 사랑과 따스한 마음으로 살아가는 것이 더 현명하다는 사실을 깨닫게 되었습니다.

가끔 우리도 돈만 있으면 모든 게 다 해결될 거라는 생각을 할 때가 있지요. 어디서 돈벼락이라도 좀 떨어졌으면 좋겠다는 생각을 어른들도 많이들 하시죠. 하지만 미다스의 이야길 듣다 보면 행복은 그런 데 있는 게 아니란 걸 알 수 있습니다. 꽃은 꽃이어서 아름답고, 나무는 나무라서 푸른 것이고, 사랑하는 사람은 그 사람 자체로서 사랑스러운 것이겠지요. 모든 걸 돈 또는 금으로만 계산하는 사람들은 진정한 행복을 맛볼 기회를 잃어버리는 것이겠지요.

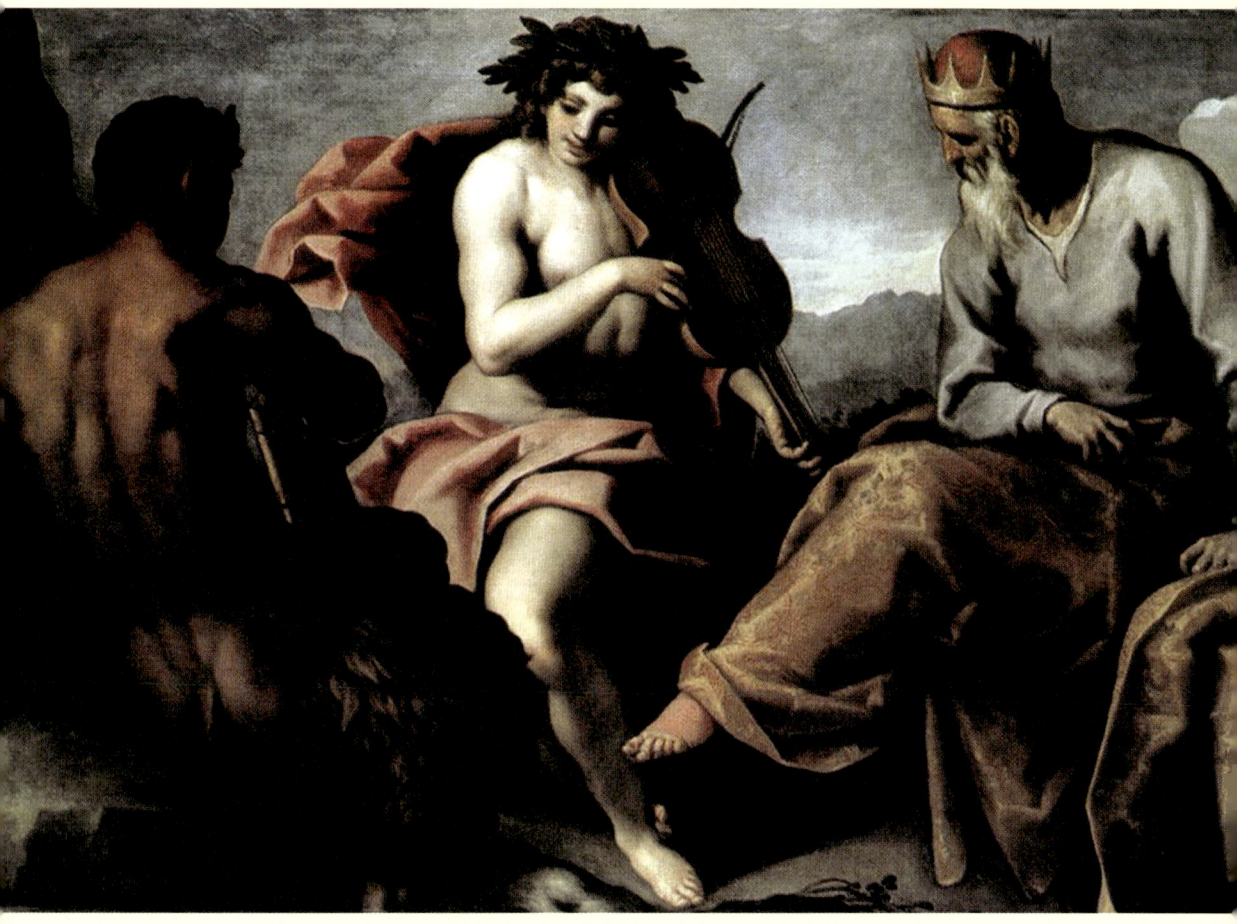

팔마 지오바네 〈아폴론과 마르시아스〉
17세기경, 캔버스에 유채, 134×195cm

왼쪽의 마르시아스는 몸통 윗부분만 사람입니다. 귀가 뾰족하니 올라온 게 보이나요? 아폴론은 여유를 부리며 자신이 들고 온 악기를 연주하고 있습니다. 마르시아스는 팬 플루트를 들고 있군요. 이 둘이 연주하는 악기는 화가마다 조금씩 다르게 표현합니다. 미다스가 열심히 둘의 연주를 듣고 있네요.

참! '임금님 귀는 당나귀 귀'라는 말 들어 보셨나요? 그 임금님이 바로 미다스입니다.

머리는 사람인데 몸은 염소에다 뿔까지 난 사티로스족의 마르시아스가 어느 날 피리를 줍게 되었습니다. 사실 그 피리는 아테나 여신이 만든 것으로, 불기가 어려워 그냥 버린 거였어요. 마르시아스는 피리를 열심히 불어 훌륭한 연주자가 되었습니다. 그리고 아폴론에게 대결을 청했지요. 그리스 신들이 얼마나 자존심이 강한지는 더 말할 필요도 없지요. 연주가 무르익는데, 아무래도 마르시아스의 피리 소리가 아폴론의 리라 소리보다 아름답게 들리는 거예요. 아폴론은 마르시아스에게 이번엔 악기를 거꾸로 돌려서 연주해 보자고 합니다. 이건 억지였습니다. 리라는 하프 모양이어서 거꾸로 돌려도 연주가 되지만, 피리는 거꾸로 불 수가 없거든요. 아폴론은 자신의 승리를 선언했지만, 미다스 왕은 솔직하게 이야기했습니다.

"내 귀엔 마르시아스의 연주가 더 훌륭한 걸요!"

아폴론이 가만히 있을 리가 없죠.

"너, 귀가 어떻게 된 거 아냐?"

그 말과 동시에 미다스의 귀는 당나귀 귀로 변하고 말았습니다.

너무나 창피한 미다스는 늘 귀를 가리고 살았는데, 오직 한 사람, 이발사에게만은 그 귀를 감출 수가 없었어요. 비밀을 안 지키면 왕에게 목숨을 잃을지도 모르는 이발사는 미다스의 귀 이야기를 아무에게도 할

수 없었습니다. 하지만 입이 가려워 견딜 수가 없었지요. 답답해진 이발사는 갈대숲에 가서 혼자 "임금님 귀는 당나귀!"라고 외쳤던 겁니다. 그런데 이 소리를 들은 갈대들이 웅얼거리며 그 말을 따라 했고, 또 그걸 바람이 전해 주어서 온 나라 사람들이 다 알게 되었다는 이야기가 있습니다. 그래서 세상엔 비밀이 없다고들 하죠?

아름다운 달리기 여왕
아탈란타

아탈란타라는 아주 어여쁜 아가씨가 살고 있었답니다. 달리기를 얼마나 잘했는지 세상에서 그녀를 이긴 사람은 아무도 없었죠.

예나 지금이나 마찬가지겠지만, 운동 잘하는 사람은 참 멋지죠? 운동이라곤 숨쉬기 운동밖에 못하는 사람들 눈에는 혼을 뺄 만큼 매력적으로 비칠 수밖에요. 특히 옛날 그리스 사람들은 운동경기를 잘하는 사람을 영웅처럼 대접할 정도였답니다. 그들은 올림픽 경기에서 우승한 사람들에게는 멋진 조각상까지 만들어 주었지요. 후세 사람들 모두 그의 조각상을 보며 칭찬하라는 의미였습니다. 건강한 신체엔 건강한 정신이 깃들고, 그런 건강한 정신을 가진 사람들이 많아져야 세상이 더욱 행복해진다는 걸 그리스인들은 일찍감치 알았던 모양이에요.

아무튼 아름다운 데다 달리기까지 잘해 모든 사람들의 부러움을 한

몸에 받는 그녀에게도 남모를 고민이 있었답니다. 그건 그녀가 결혼을 할 수 없는 운명을 타고났다는 것이었어요. 그런 운명을 어떻게 알 수 있었냐고요? 물론 신탁을 통해서였죠.

신에게 자신이 앞으로 어떻게 살게 될지 묻기 위해 신전을 찾아갔던 아탈란타는, "절대 결혼을 하지 마라. 만약 네가 결혼을 하게 된다면 끔찍한 일이 벌어질 거다."라는 신탁을 받고 큰 슬픔에 빠지게 되었답니다. 하지만 언제까지나 슬퍼할 수만은 없었죠. 그저 신의 뜻이 그러하다면 따르는 수밖에요. 그런데 문제는 그녀가 너무 아름다운 나머지, 그녀와 결혼하기 위해 따라다니는 남자들이 엄청나게 많다는 사실이었어요. 그중에는 당장이라도 결혼하고 싶을 만큼 훈훈하게 잘생기고 멋진 남자들도 많았답니다. 그런데도 결혼을 할 수 없다니, 차라리 아무도 그녀를 따라다니지 않는다면, 마음이 흔들릴 일조차 없을 텐데 말이죠.

그녀는 어차피 결혼도 할 수 없으니, 남자들이 자신을 따라다니지 않도록 하는 방법을 생각해 내야 했죠. 성형을 해서 가장 못생긴 얼굴로 바꿔 버린다? 에에, 그건 좀 심하고요.

"나와 결혼하려면 달리기에서 나를 이겨야 한다. 그러나 만약 나를 이기지 못하면 목숨을 내놓아야 한다."

궁리 끝에 그녀가 내놓은 제안이었답니다. 그런데요, 남자들은 예쁜 여자를 보면 목숨까지도 내놓고 싶은 모양이에요. 아탈란타가 세상에서 제일 빠른 여자라는 걸 알면서도, 그녀와 시합을 하겠다고 달려온 남

자들이 무척 많았던 걸 보면 말이에요. 아탈란타는 그들과 달리기 경주를 하게 되었답니다. 경주의 심판은 히포메네스라는 젊은이가 하게 되었어요.

'바보들 같으니라고. 그깟 여자 하나 때문에 목숨을 걸다니.'

히포메네스는 구름떼처럼 몰려든 남자들을 쳐다보며 속으로 중얼거렸답니다. 하지만 시합을 하기 위해 걸어 나오는 아탈란타를 보는 순간, 그의 눈이 휘둥그레졌습니다. 맙소사! 이렇게 아름다운 여자라면 히포메네스 역시 목숨을 내놓고라도 달리기 시합을 해 보고 싶었던 거죠.

시합에 나온 수많은 젊은이는 몇 발짝 뛰지도 않아 이내 아탈란타보다 훨씬 뒤처지곤 했답니다. 그녀를 이길 수 있는 사람은 이제 한 사람도 남지 않은 듯했어요. 바로 그때 히포메네스가 당당하게 걸어 나왔어요.

"내가 당신과 시합을 하겠소."

아탈란타는 너무나 가슴이 아팠습니다. 그 많은 멋진 남자가 자신과의 무모한 경기에서 죽어 가는 것도 그렇고, 더구나 지금 나타난 히포메네스는 그야말로 그녀의 맘에 쏙 드는 남자였기 때문이죠. 당장이라도 경기를 집어치우고 싶었지만, 약속은 약속이었어요.

히포메네스는 시합을 시작하기 바로 전에, 온 마음을 다해 아프로디테에게 간절한 기도를 올렸습니다. 그녀와 결혼할 수만 있다면 무슨 일이든 하겠노라고. 그리고 그 은혜는 꼭 갚겠다고 말이죠. 감동한 아프로디테는 히포메네스에게 사과 세 개를 던져 주었답니다.

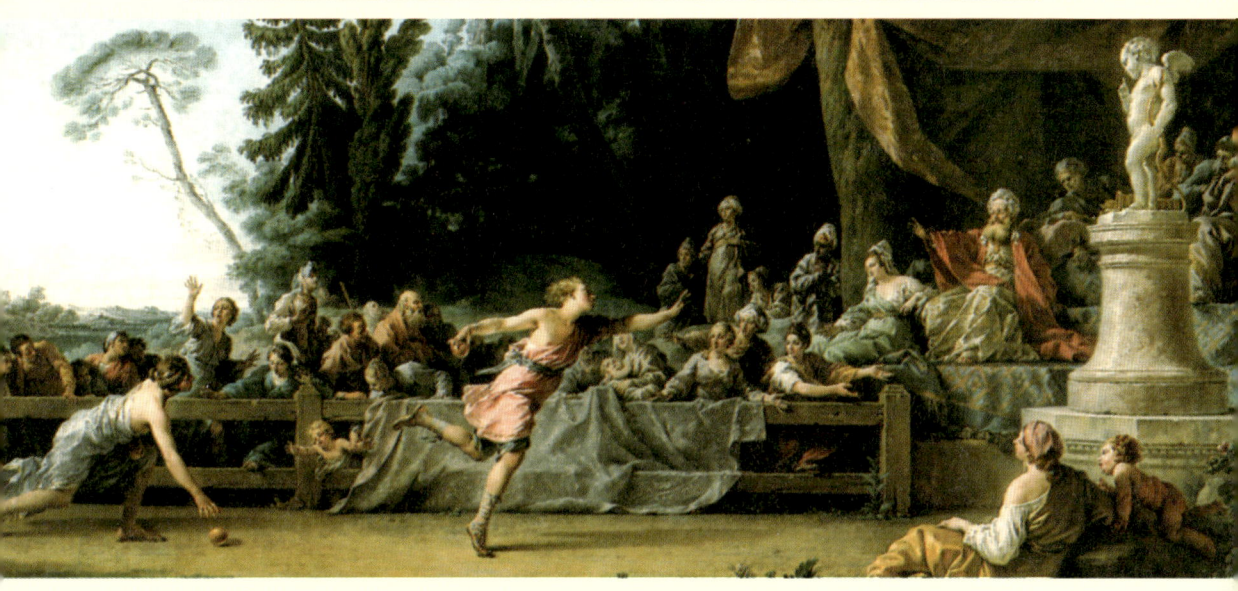

노엘 알 〈히포메네스와 아탈란타의 경기〉
1762~1765년, 캔버스에 유채, 321×712cm

그림 오른쪽에 에로스의 상이 서 있죠? 나중에 커서는 프시케와 결혼도 하지만 에로스는 늘 사람들과 신들 사이에서 귀여운 아이 취급을 받았기에 그림 속에서도 이렇게 아기 천사 같은 모습으로 나타나곤 합니다. 히포메네스가 이렇게 열심히 달리는 건 바로 사랑 때문이겠지요? 그래서 화가는 에로스 상을 그려 넣은 걸 겁니다.

"시합에 불리하면 아탈란타를 향해 사과를 던져라."

운명의 시간은 다가왔습니다. 두 사람은 출발 신호에 맞추어 몸을 잽싸게 날리기 시작했습니다. 구경꾼들은 환호성을 질러 댔지요. 사실, 달리고 있는 아탈란타의 마음은 너무나 무거웠습니다. 이기자니 이 멋진 청년 히포메네스가 죽는 게 안타깝고, 시합에 져서 그와 결혼을 하면 끔찍한 일을 당하게 되리라는 신탁을 무시할 수도 없었으니 말입니다.

예상대로 아탈란타는 히포메네스를 훨씬 앞지르기 시작했답니다. 그때 히포메네스는 얼른 사과를 던졌지요. 아탈란타는 사과를 줍기 위해 고개를 숙였어요. 그 순간 히포메네스가 재빨리 그녀를 앞지르기 시작했답니다. 하지만 아탈란타는 곧 그를 따라왔습니다. 히포메네스는 다시 두 번째 사과, 세 번째 사과를 던졌답니다. 결과는 히포메네스의 승리였죠.

두 사람은 약속대로 결혼을 했답니다. 너무도 마음이 끌리던 터여서, 아탈란타는 결혼을 하면 무서운 재앙이 닥칠 거란 사실조차 잊어버렸습니다. 히포메네스 역시 그녀와의 결혼 생활이 너무도 즐거워서 아프로디테에게 감사의 인사를 드리는 것도 잊어버리고 말았답니다. 그리스 신화 속 신들은 사람보다 더 잘 삐친다는 사실을 왜 그리도 몰랐던 걸까요? 아프로디테는 그들에게 벌을 내렸습니다. 아탈란타는 암사자, 그리고 히포메네스는 수사자로 변하고 만 것이죠.

어떤 일이건 도움을 받았으면 당연히 그에 감사해야 합니다. 어떤 멋

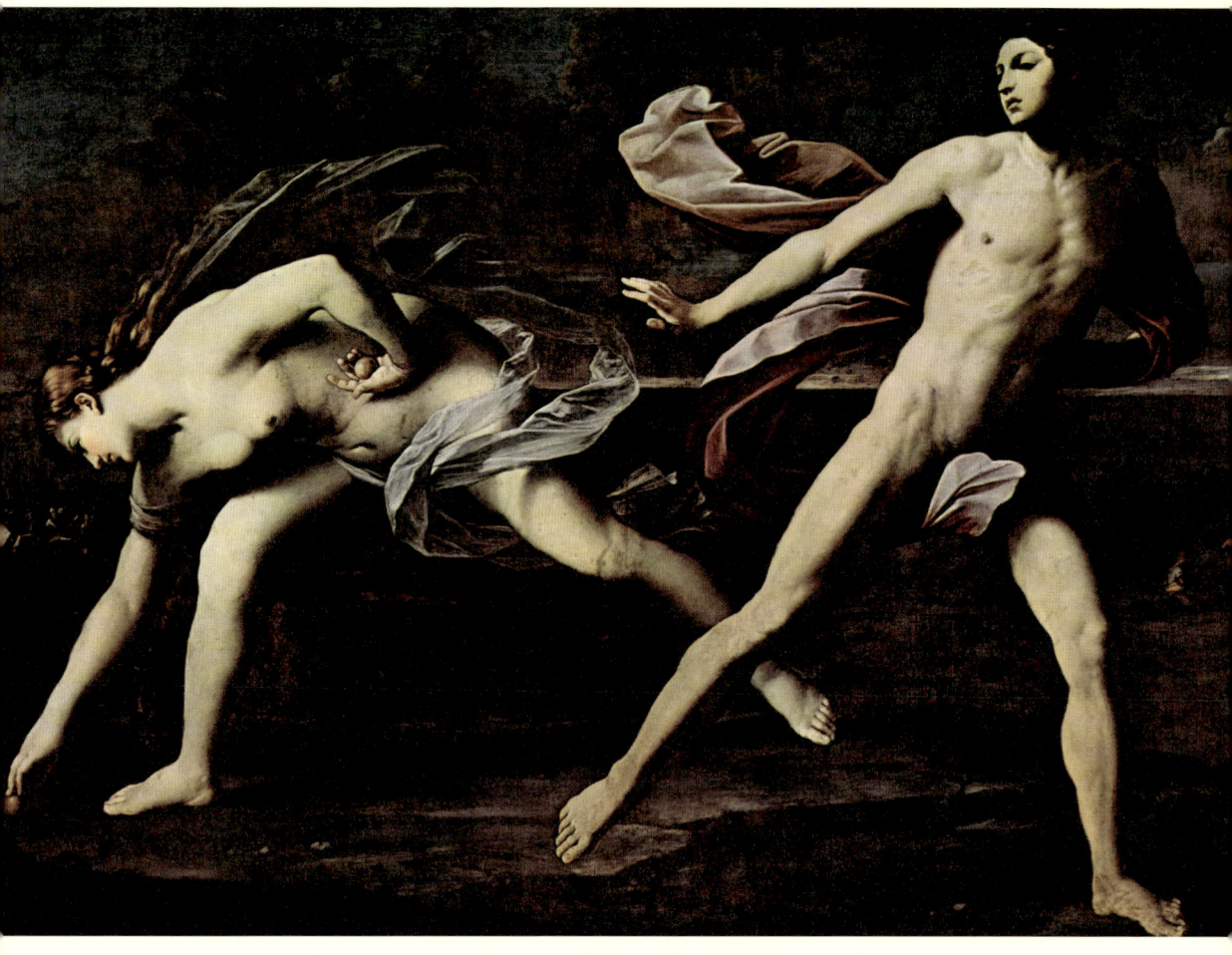

귀도 레니 〈아탈란타와 히포메네스〉
1612년, 캔버스에 유채, 206×297cm

히포메네스가 사과를 던진 모양이에요. 아탈란타가 고개를 숙이고 사과를 집느라 약간 뒤처지고 있죠? 그런데 왜들 저렇게 벗고 있냐고요? 옛날 그리스에서는 달리기를 할 때 옷을 다 벗고 뛰었대요. 그때만 해도 벌거벗는 것에 대해서 지금처럼 부끄러움을 느끼지 못했던 모양입니다.

진 일, 또는 거의 불가능에 가까운 일을 해내고 나면 우쭐해진 나머지 그 모든 것이 혼자 너무 잘나서라고 생각할 수도 있겠지만, 돌이켜 생각해 보면 분명히 누군가의 도움을 받았을 겁니다. 부모님의 도움일 수도 있고, 친구들 또는 선생님들의 도움일 수도 있지요. 그게 아니라면, 마음속으로 간절히 기도하던 일을 신이 들어주고 도와준 것일 수도 있습니다. 그런 사실을 늘 염두에 두는 것을 겸손이라고 하지요.

결국 아탈란타가 결혼을 하면 끔찍한 일이 벌어질 것이란 신탁은 이루어졌습니다. 중간에는 뭔가 바뀔 것 같으면서도 결말은 정해진 대로 되어 버리는군요.

세상을 살다 보면요, 자신의 힘으론 도저히 안 되는 일도 있답니다. 그리스 사람들은 그걸 운명이라고 불렀습니다. 이미 정해진 운명이라 인간의 노력으로는 바꿀 수 없다는 거죠. 하지만 매사에 운명이라고 말하며 포기하는 것은 옳지 못한 일이겠죠. "난 공부를 잘하지 못할 운명인가!" 같은 생각은 스스로 성실하지 못한 것을 운명 탓으로 돌리는 일이랍니다. 신들은 정해진 운명을 함부로 거역하는 것도 싫어하지만, 모든 걸 운명 탓으로 돌리고 노력하지 않는 자에게 더욱 가혹하답니다.

못생긴 솜씨꾼
헤파이스토스

세상에서 가장 소중한 약속 중 하나가 결혼이지요. 한 남자와 한 여자가 만나 둘이 서로 사랑하면서 절대로 한눈팔지 않겠다는 약속. 그리고 둘 사이에서 태어난 아이들을 두 사람이 함께 사랑으로 길러 내겠다는 것. 그게 바로 결혼이란 약속의 의미거든요.

하지만 제우스는 그렇지 못했답니다. 다른 모든 약속은 잘 지키면서도 늘 이 여자 저 여자 꽁무니를 따라다녔지요. 실제로 다른 여자들과의 사이에서 많은 아이를 낳기도 했답니다. 신들의 세계에서는 불가능한 일이 없었지요. 그러나 인간이 신처럼 되려 하면 늘 불행이 따르는 법이랍니다. 자신이 신이나 되는 것처럼 결혼이란 약속을 함부로 헌신짝처럼 버렸다가 곤경에 처한 사람도 많지요.

신화 속 제우스는 가장 강하고 멋진 신이랍니다. 그래서 그는 세상에

자기를 닮은 사람 또는 신을 많이 낳아 두어야 한다고 생각했죠.

바람둥이 제우스 때문에 아내 헤라가 얼마나 속이 상했을까요. 신들의 질투는 우리 인간들보다 더 심한데 말입니다. 헤라는 너무 화가 난 나머지 제우스를 약 올리기 위해 혼자서 아이를 하나 만들기까지 했답니다. 마치 자기도 다른 남자와 몰래 사랑해서 아이를 낳은 것처럼 속이려고요. 그렇게 태어난 아이가 바로 헤파이스토스입니다.

남편을 약 올리려고 혼자 만들어서 낳은 아이라 그런지, 태어날 때부터 너무 못생긴 헤파이스토스는 헤라를 더 화나게 했답니다. 잔뜩 흥분한 헤라는 이 못생긴 아이를 발로 뻥 차서 신들이 사는 올림포스 밖으로

디에고 벨라스케스 〈헤파이스토스의 대장간〉
1630년, 캔버스에 유채, 223×290cm

헤파이스토스가 열심히 자신의 제자들과 함께 무기를 만들며 일에 열중하고 있을 때 갑자기 누군가가 들어왔네요. 온몸에 빛이 번쩍번쩍하고 머리에 월계관이 쓰여 있는 걸 보니, 다프네가 월계수로 변해 버린 뒤 그 잎으로 만든 월계관을 쓰고 다니던 아폴론이 생각나지요?

아폴론이 헤파이스토스에게 무엇인가 이야기하고 있고, 헤파이스토스는 좀 놀란 표정을 짓고 있어요. 신들에게 못생겼다고 놀림을 받았지만, 결국은 뛰어난 실력으로 인정을 받은 헤파이스토스는 아름다움의 여신 아프로디테와 사랑에 빠지기도 한답니다. 하지만 아프로디테 역시 제우스 못지않은 바람둥이였어요. 워낙 아름답기 때문에 좋아하는 이가 너무도 많았거든요. 아폴론은 헤파이스토스에게 "아프로디테가 전쟁의 신인 아레나와 사귀기 시작했소."라고 말합니다. 놀랄 수밖에 없겠죠?

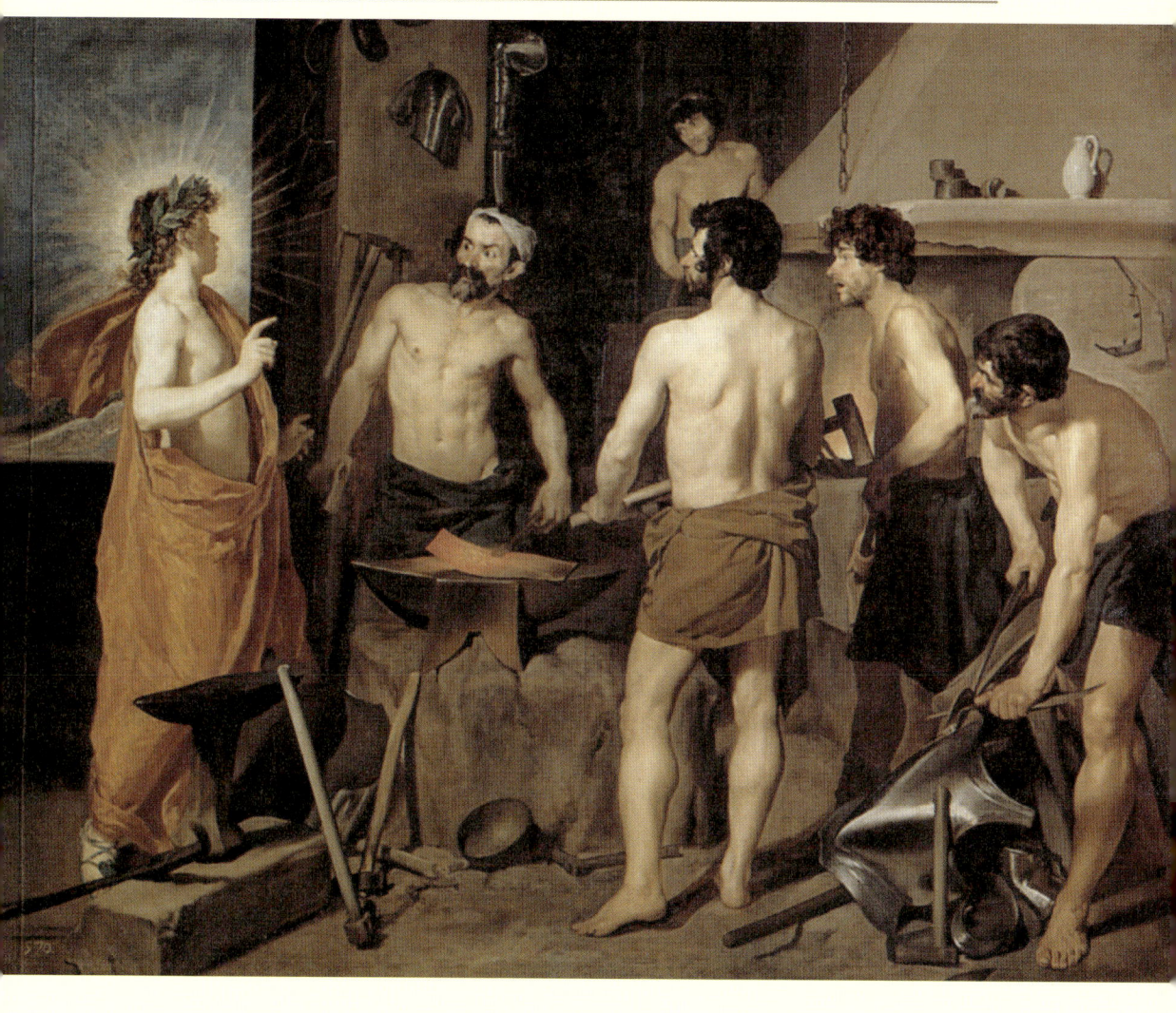

밀어내 버리고 말았답니다. 올림포스가 얼마나 높았던지, 헤파이스토스는 하루를 꼬박 아래로 아래로 떨어졌답니다. 그러다 바닷속으로 풍덩 빠졌습니다. 다행이죠? 물이라서 말입니다.

우리의 가여운 헤파이스토스를 구해 준 이가 바로 테티스입니다. 생각나나요? 테티스는 아킬레스의 엄마죠. 아킬레스를 위해 그녀가 제우스에게 간절히 빌던 모습을 그린 그림을 본 적이 있을 겁니다.

테티스는 놀란 아가를 잘 다독거려서 바다 깊은 곳에 있는 동굴 속에서 자라도록 해 주었답니다. 헤파이스토스는 그 동굴에서 훌륭한 대장장이로 자랐습니다. 손만 대면 어떤 물건이건 척척 만들어 내는 헤파이스토스는 말이 대장장이지 못 만드는 물건이 없는, 게다가 만드는 물건마다 입이 딱 벌어질 만큼 아름답게 꾸밀 줄 아는, 그야말로 예술가이자 최고의 발명왕이 되었지요.

어른이 된 헤파이스토스에게 꿈이 있다면, 자신도 어엿한 신이니 이젠 당당하게 신들이 사는 올림포스로 올라가는 거였답니다. 그는 어느 때보다도 더 정성을 다해 황금의자를 만들었습니다. 바로 엄마 헤라에게 줄 선물이었지요. 하지만 자신을 버린 엄마가 자신을 받아 주지 않을지도 모른다는 생각에 꾀를 하나 냈답니다. 그는 황금의자에 누구의 눈에도 띄지 않는 그물을 아주 교묘하게 붙여 놓았습니다. 물론 헤파이스토스 자신 말고는 아무도 그물을 떼어 낼 수 없게 했지요. 황금의자는 아마도 '수신 엄마, 발신 아들'의 딱지를 달고 퀵서비스로 배달되었을

겁니다.

헤라는 황금의자가 너무나 예뻐서 탄성을 질렀습니다. 여러 신이 보는 앞에서 잔뜩 뻐기며 의자에 앉았지만, 이내 그물에 걸려 꼼짝도 못할 처지가 되었지요. 여러 신과 요정 들이 달려들어 어떻게든 헤라를 빼내려고 애썼지만 도리가 없었답니다. 헤라는 자신이 버린 아이를 다시 여러 신 앞에다 불러들인다는 게 내키지 않았지만, 어쩔 수가 없었습니다.

헤파이스토스는 얼른 올림포스로 올라왔답니다. 그리고 쩔쩔매는 엄마를 풀어 주었지요. 싱긋거리며 웃는 아들의 얼굴을 보는 순간, 헤라의 가슴속에는 미안한 마음과 가여운 마음이 밀려왔습니다. 그래서 헤파이스토스는 이제 다른 여러 신과 마찬가지로 올림포스에서 살 수 있게 되었답니다.

하지만 제우스의 눈에 헤파이스토스가 곱지만은 않았겠지요. 그래서였을까요. 한번은 제우스와 헤라가 부부싸움을 했는데, 화가 난 제우스가 가만히 있는 헤파이스토스를 발로 차 버리고 말았습니다. 그 바람에 헤파이스토스는 또 한 번 올림포스 산에서 떨어졌지요. 이번엔 바다가 아니라 렘노스섬이란 곳이었습니다. 물론 신이라 죽지는 않았지만, 다리를 심하게 다치게 되었지요. 우여곡절 끝에 다시 올림포스로 올라왔지만, 헤파이스토스는 누구에게도 불평을 하지 않았답니다.

엄마에게 버림받고 제우스 때문에 다리까지 절게 되었지만, 헤파이

스토스는 슬픔이나 원망에 젖어 있는 대신, 열심히 대장간을 지키며 이런저런 많은 것을 발명해 냈습니다. 그를 놀리던 올림포스의 다른 신들도, 이젠 무슨 일만 생기면 헤파이스토스에게 의논하고, 또 필요한 물건들을 만들어 달라며 부탁하게 되었습니다.

제우스가 프로메테우스를 묶기 위해 주문한 쇠사슬도 헤파이스토스가 만들었지요. 지하의 신 하데스가 가끔 자신의 모습을 숨기기 위해 쓰고 다니는 '보이지 않게 하는 황금모자'도 그의 작품이랍니다. 거기다 아폴론이 타고 다니는 황금마차까지 헤파이스토스의 솜씨지요.

그런 헤파이스토스가 가끔 우리에게 이런 말을 하는 것 같군요.

"못생긴 거? 그거 아무것도 아니야. 몸이 불편한 거? 그것도 아무것도 아니야. 중요한 건 아름다운 마음, 무엇이 필요한지 늘 생각하고 또 그것을 내 힘으로 만들어 내고자 하는 마음. 노력하고 배우고 실행하려는 굳은 결심 같은 거야."

로마의 탄생

아에네아스는 그리스와 큰 싸움을 벌이게 된 트로이라는 나라의 왕족 안키세스와 아프로디테 사이에 태어난 아들이었습니다. 아에네아스는 트로이가 멸망한 뒤 정처 없이 떠돌다가 마침내 자신을 환영해 주는 라티움이라는 나라에서 살게 되었어요. 그리고 그 나라 공주와 결혼도 앞두게 되었고요. 그런데 공주를 짝사랑하던 이웃 나라 왕이 그에게 전쟁을 선포하게 된답니다.

아프로디테는 아에네아스가 죽을 수도 있다는 생각에 마음이 급해져서, 헤파이스토스에게 적의 어떤 무기도 다 이겨 낼 수 있는 갑옷을 만들어 달라고 부탁합니다. 헤파이스토스는 자신이 사랑하던 여신, 아프로디테를 위해 기꺼이 갑옷을 만들어 주지요.

아리따운 아프로디테와 그녀의 부탁을 받아들이고 있는 헤파이스토스가 보입니다. 헤파이스토스가 얼마나 아프로디테를 사랑하는지 강조하기 위해서 화가는 에로스를 세 번이나 그려 넣었군요. 헤파이스토스가 만들어 준 갑옷 덕분에 아에네아스는 적을 물리치고 공주와 결혼한 뒤, 새로운 나라 라비니움을 세웠답니다. 나중에 이 나라는 로마 제국이 되었다고 하네요.

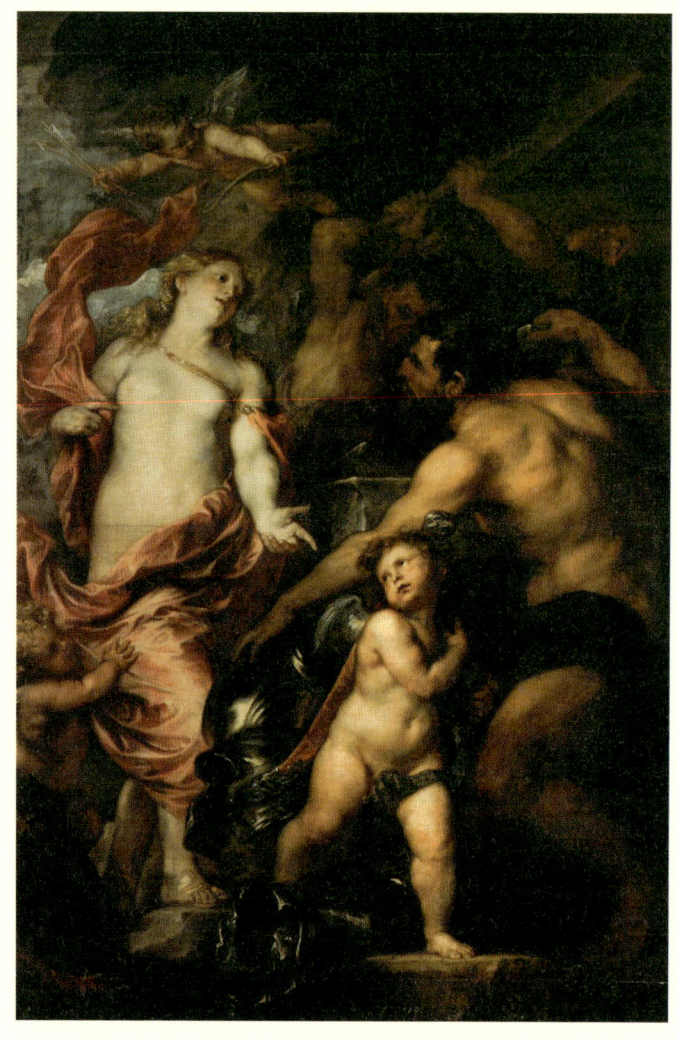

안토니 반 다이크 〈아프로디테가 자신의 아들, 아에네아스의 갑옷을 헤파이스토스에게 부탁하다〉
1630~1632년, 캔버스에 유채, 220×145cm

아네모네 꽃으로 피어난
아도니스

　그리스 사람들은 꽃이 어떻게 해서 생겼을까, 또는 저 꽃은 어떤 의미를 가지고 있을까를 생각해 그것을 신화로 만들곤 했답니다. 아네모네라는 꽃 역시 슬프고도 아름다운 이야기를 갖고 있습니다.
　아프로디테는 어느 날 아들 에로스와 함께 있다가 그만 에로스의 화살에 찔리고 말았습니다. 그러고 보면 아프로디테가 제우스처럼 바람을 많이 피운 것이 에로스 때문일 수도 있겠군요. 늘 화살을 들고 장난치는 에로스 때문에 자주 화살 끝에 찔릴 수 있었을 테니까요. 놀란 아프로디테는 얼른 에로스를 밀쳐 냈지요. 공연히 아무나 사랑하게 될까 봐 걱정이 된 거죠. 하지만 이미 상처가 나 버린 뒤였답니다. 이럴 땐 아무 데도 안 나가는 게 좋은데, 아프로디테는 기어이 산책을 하기 위해 숲으로 나갔던 것이지요.

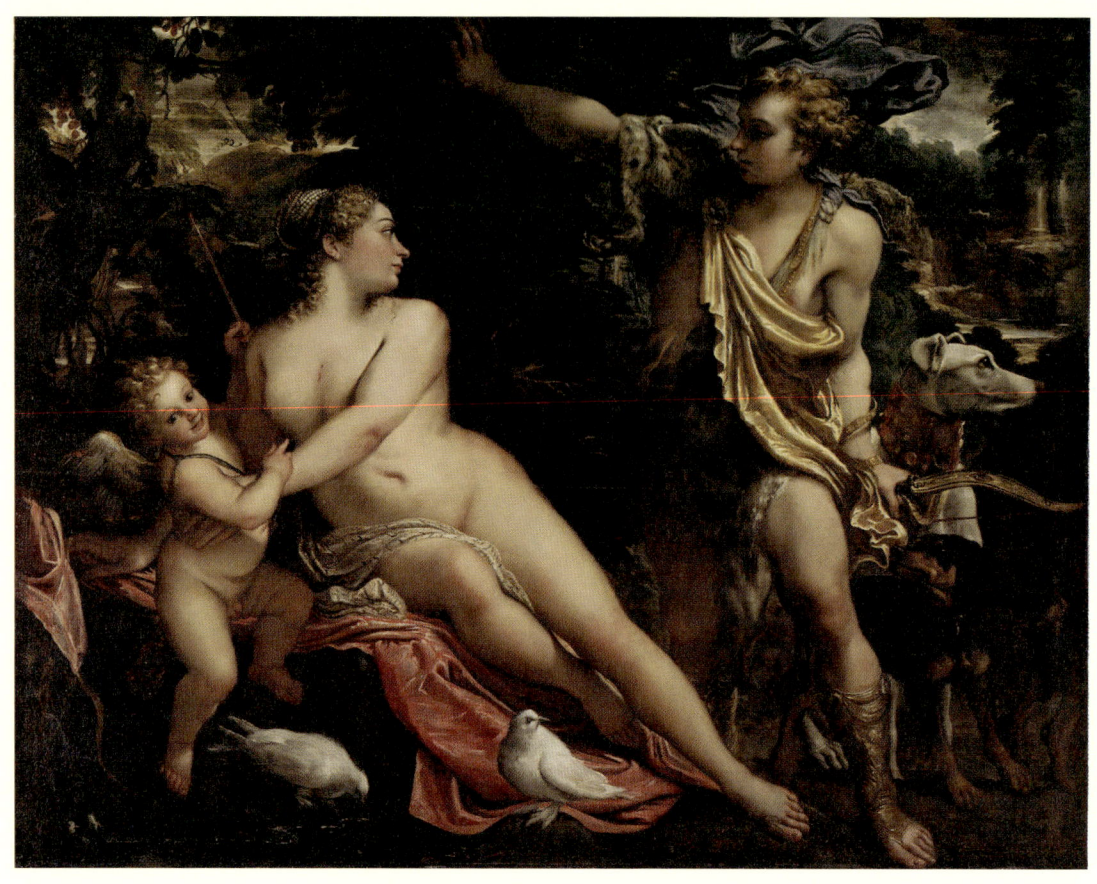

안니발레 카라치 〈아프로디테와 아도니스〉
1595년, 캔버스에 유채, 217×246cm

안니발레 카라치는 이탈리아의 볼로냐에서 활동하던 화가입니다. 그는 그림을 그릴 때 무엇보다도 아름다운 선으로 고운 형태를 잘 만들어 내는 것이 중요하다고 생각했습니다. 그래서인지 아프로디테와 아도니스의 몸매가 고운 선으로 참 아름답게 그려져 있네요. 둘 다 미술관에서 본 조각상을 그대로 옮겨 놓은 듯합니다. 아도니스 뒤에 있는 사냥개조차 조각상처럼 보일 정도네요.

아물지 않은 상처가 따끔거려서 바위에 잠깐 기대앉아 있는데, 사슴 한 마리가 후다닥 지나가는 게 보였습니다. 아프로디테는 무슨 일인가 하고 사슴의 뒷모습을 물끄러미 쳐다보았지요. 그때 다급한 발자국 소리가 들렸습니다. 아주 훤칠하게 생긴 한 청년이 도망치는 사슴을 향해 전속력으로 달려오고 있었습니다. 아프로디테는 그만 첫눈에 청년에게 사랑을 느끼게 되었답니다. 그의 이름은 아도니스, 직업은 사냥꾼이었지요.

자존심 강한 아프로디테도 사랑에 빠지자 눈에 보이는 게 없었던 모양입니다. 늘 화장이나 하고 예쁜 옷이나 입으면서 자기 가꾸는 일에만 유난을 떨던 여신은 허름한 사냥꾼 차림의 옷으로 바꿔 입고는 아도니스와 함께 사방으로 뛰어다니곤 했습니다.

사랑에 빠진 이들은 누구나 서로 닮고 싶어 하나 봅니다. 그래서 그런지 서로 사랑하는 연인들은 똑같은 옷을 입고 다니거나, 같은 모자를 쓰기도 하고 같은 모양의 반지를 커플링이라며 끼고 다니기도 하죠.

아프로디테는 어느 날 볼일이 있어 백조가 끄는 바퀴 둘 달린 차를 타고 먼 섬으로 떠나게 되었습니다. 여신은 아도니스에게 너무 멀리 사냥을 나가지 말고, 사나운 짐승을 조심하라고 신신당부를 했답니다. 평소엔 사나운 짐승이 나타나면 아프로디테가 몰래 다 처치해 주곤 했거든요. 하지만 아도니스는 사나운 짐승을 이리저리 피해 낸 게 다 자신이 용감하고 씩씩해서인 줄로만 알았나 봅니다. 그는 몸조심하라는 아프

로디테의 말을 듣지도 않고 혼자서 깊은 산속으로 사냥을 갔답니다. 그러다 그만 멧돼지를 만나게 되었죠.

"요것 봐라, 잘 걸렸다!"

아도니스는 이번에도 쉽게 이길 수 있으리라 생각하고 겁도 없이 멧돼지에게 덤벼들었답니다. 아도니스는 한방에 나가떨어졌지요. 멧돼지는 인정사정 볼 것 없이 날카로운 어금니로 아도니스의 옆구리를 물어뜯었답니다. 아도니스는 그제야 사랑하는 아프로디테의 얼굴을 떠올렸지요. 그리고 애타게 그녀를 부르다 숨을 거두었답니다.

한편 아프로디테는 아무래도 마음이 놓이지 않았습니다. 뭔가 불길한

베첼리오 티치아노 〈아프로디테와 아도니스〉
1554년, 캔버스에 유채, 180×207cm

티치아노는 그림에서는 선도 중요하지만, 아름다운 색을 정확하게 잘 사용하는 것도 중요하다고 생각했어요. 그래서인지 이 그림은 갈색 선글라스를 쓰고 본 세상처럼 그려져 있어 더욱 독특한 느낌이 듭니다. 푸른 하늘도 더 파랗고, 아도니스가 입은 옷의 붉은색도 그래서 더 생생해 보입니다.

아마도 이 장면은 사냥을 떠나려는 아도니스에게 가지 말라고 아프로디테가 애원하는 장면 같네요. 저 멀리 하늘에 나는 마차 같은 것이 보이네요. 그리고 그곳에서 빛이 잔뜩 뿜어져 나오고요. 화가는 그 빛이 닿는 곳 어딘가에서 아도니스가 죽게 될 거라는 것을 미리 이야기해 주고 싶었나 봐요.

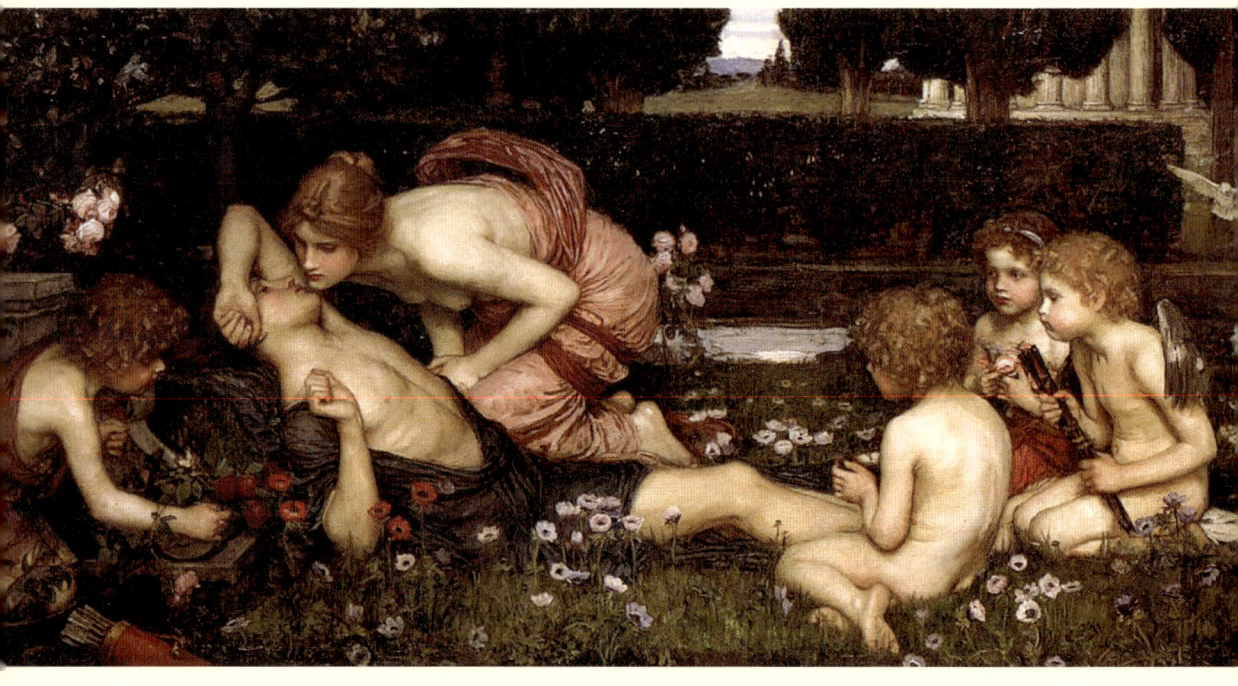

존 윌리엄 워터하우스 〈깨어나는 아도니스〉
1899년, 캔버스에 유채, 96×188cm

아도니스는 죽어서도 이렇게 아름답기만 합니다. 그의 붉은 입술에 살짝 입맞춤을 하기 위해 고개를 숙인 아프로디테의 입술 역시 너무도 곱고 아름답네요. 두 사람의 입술 색을 닮은 핏빛 꽃송이들이 죽은 아도니스 곁에서 피어오릅니다. 오른쪽에 날개를 달고 있는 아이는 아마도 에로스일 겁니다.

느낌이 자꾸 들었던 것이지요. 그래서 가던 길을 멈추고 다시 땅으로 내려와 보았습니다. 하지만 이미 한발 늦은 때였답니다. 여신은 아도니스의 시체를 끌어안고 쉴 새 없이 눈물을 흘렸습니다.

"오, 아도니스. 당신이 흘린 피는 내 피와도 같아요. 난 당신이 흘린 이 피를 헛되게 하고 싶지 않아요. 이제 해마다 당신이 죽은 날엔 당신 피에서 붉은 꽃이 피어나도록 할 거예요. 그리고 난 그 꽃을 바라보면서 당신을 생각할 거예요."

아프로디테는 아도니스가 흘린 피에 넥타르라는 신들의 술을 뿌렸습니다. 신들이 죽지 않는 것은 바로 넥타르를 마시기 때문이라는군요. 아프로디테가 넥타르를 뿌리자 하얀 거품이 일어났어요. 그 거품 속에서 핏빛 꽃이 피어났는데, 바로 그 꽃이 아네모네랍니다.

젊은 날 목숨을 잃은 아도니스처럼, 아네모네는 오랫동안 피어 있지 못하고 금방 시들어 버린다고 합니다. 아마 아프로디테는 우리가 다 잠든 사이, 아네모네를 어루만지며 추억에 빠져 있겠죠.

해바라기가 된
클리티에의 사랑

 따뜻한 날, 시골길에 늘어서서 우리 마음을 넉넉하게 해 주는 해바라기에도 아네모네만큼이나 슬픈 이야기가 담겨 있습니다.
 클리티에라는 요정이 있었답니다. 클리티에는 근육질 몸매에 아름다운 음악을 연주하는 아폴론을 보고 한눈에 반해 버렸죠. 사랑하는 마음은 점점 깊어졌지만, 아폴론은 그 사정을 눈치조차 채지 못했어요. 클리티에는 시들시들 앓기 시작했습니다. 하루 종일 제대로 먹을 수도 없었고, 우울한 마음이 너무 깊어서 친구들도 만나지 않게 되었습니다. 그녀의 머릿속은 온통 아폴론 생각으로 가득 차 있었지요.
 점점 쇠약해진 클리티에는 이제 먹는 것은 고사하고, 잠 한숨 잘 수 없었습니다. 그녀가 먹는 거라곤 자신의 눈물과 찬 이슬뿐이었고, 그녀가 하는 일이라곤 슬픈 눈으로 동쪽에서 서쪽을 향해 천천히 날아가는 아폴론의 태양마차를 바라보는 것뿐이었답니다. 해가 동쪽에서 떠서 서쪽으로 지는 건 바로 태양신 아폴론이 동쪽에서 서쪽으로 날아가기 때문이지요.
 "아, 아폴론, 내 사랑을 받아 주세요."
 그러나 그녀의 목소리는 아폴론의 귀에 닿지 않았습니다. 클리티에는 더

이상 움직일 힘조차 없었지요. 그러는 사이 그녀의 다리가 천천히 땅을 향해 뿌리를 내리기 시작했습니다. 얼굴은 마치 열에 들뜬 것처럼 노랗게 변해 갔지요. 꽃이 된 겁니다.

그 꽃이 바로 해바라기지요. 여름날 활짝 핀 해바라기는 태양을 따라 천천히 고개를 돌립니다. 이를 두고 그리스 사람들은 해바라기가 늘 태양신 아폴론을 쳐다보며 그리워하는 모습이라고 생각한 것 같아요.

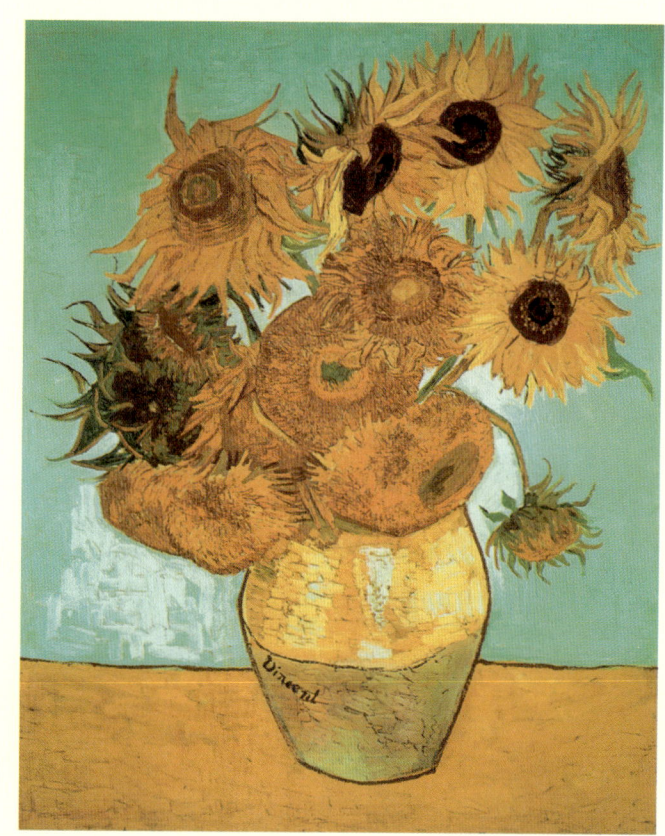

빈센트 반 고흐
〈해바라기〉
1888년
캔버스에 유채
91×72cm

소머리 괴물 미노타우로스와
테세우스

　아테네 왕 아이게우스에게는 늠름한 아들 테세우스가 있었답니다. 당시 아테네는 이웃 나라인 크레타 때문에 마음 편할 날이 없었습니다. 미노스 왕이 다스리던 크레타는 워낙 강한 나라여서, 그들이 원하는 대로 아테네의 젊은 남녀 일곱 명씩을 해마다 보내야 했습니다. 그렇게 보내진 사람들은 미노타우로스라는 괴물의 제물이 되어 죽어야 했답니다.
　미노타우로스는 머리는 소, 몸은 사람인 괴물입니다. 미노스의 아내가 낳은 괴물이지요. 백성들에게 자상하고 다정했던 미노스 왕과 왕비가 이런 괴물을 낳은 건 바다의 신, 포세이돈의 저주 때문이었습니다.
　미노스는 어려운 일이 생길 때마다 포세이돈을 찾곤 했답니다. 그러다 왕이 되자 감사의 뜻으로 신들에게 제사를 지낼 생각을 하게 되었는데, 뭘 바쳐야 기뻐할지 알 수가 없었습니다.

"나의 사랑하는 포세이돈 신이시여, 제발 제 청을 하나 들어주십시오. 제가 이번에 당신을 포함한 여러 신 덕분에 이 크레타 섬을 다스리게 되었습니다. 그리하여 신들 모두에게 제사를 지내고자 하는데, 제물로 무엇을 바쳐야 할지 알려 주십시오."

그 말에 포세이돈은 흡족한 미소를 지었습니다.

"그래, 신에게 늘 감사한 마음을 가질 줄 아는 왕이로구나. 내가 널 어여삐 여겨, 이 하얀 소를 주겠노라. 가져다가 신들에게 제사를 지낼 때 바치도록 하라."

미노스는 기쁜 마음으로 소를 끌고 궁으로 돌아왔습니다. 그런데 아무리 보아도 소가 너무나 멋지게 생긴 겁니다. 귀한 이 소를 한칼에 죽여서 신들의 밥으로 만들기엔 너무 아깝다는 생각이 들었지요. 이리저리 궁리하던 미노스는 흰 소를 숨기고 다른 소를 제물로 바쳤습니다.

"어차피 구워서 바치는 거니까 다른 소를 슬쩍 내놓으면 어때!"

하지만 그렇게 쉽게 속는다면 신이 아니지요. 포세이돈은 노발대발했습니다.

"이런 괘씸한 것 같으니라고, 감히 신을 속이려 들다니!"

화가 난 포세이돈은 미노스의 아내가 소를 낳도록 만들어 버렸습니다. 머리는 소이나 몸과 다리는 사람인 채 태어난 그 소는 보기에도 무시무시한 데다 사람을 먹어 치워야 하는 괴물 중의 괴물이었습니다. 미노스는 소의 이름을 미노타우로스라고 지어 준 뒤, 당시 인간들의 나라

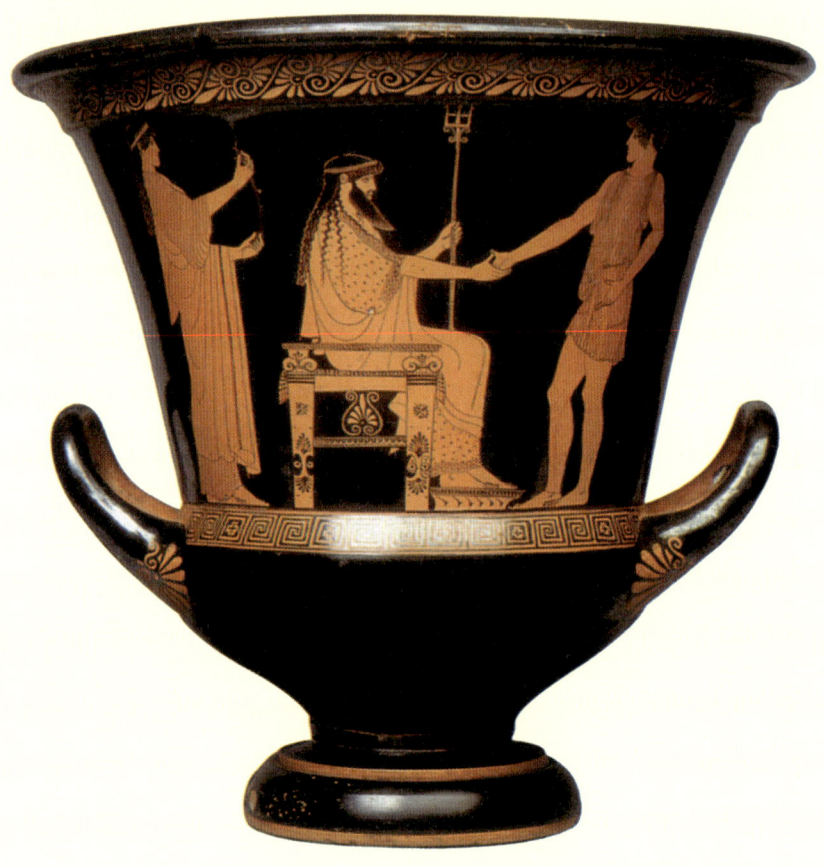

〈바다의 요정과 아들 테세우스와 함께 있는 포세이돈〉

기원전 480~470년, 도자기 그림

포세이돈과 테세우스가 함께 있는 장면입니다. 테세우스는 늠름한 청년으로 그려졌고요, 왕관을 쓴 포세이돈은 삼지창을 들고 있네요. 〈인어공주〉의 트리톤 대왕이 늘 이런 삼지창을 들고 있던 게 떠오르지요. 원래 신화에서는 트리톤이 포세이돈의 아들이었답니다.

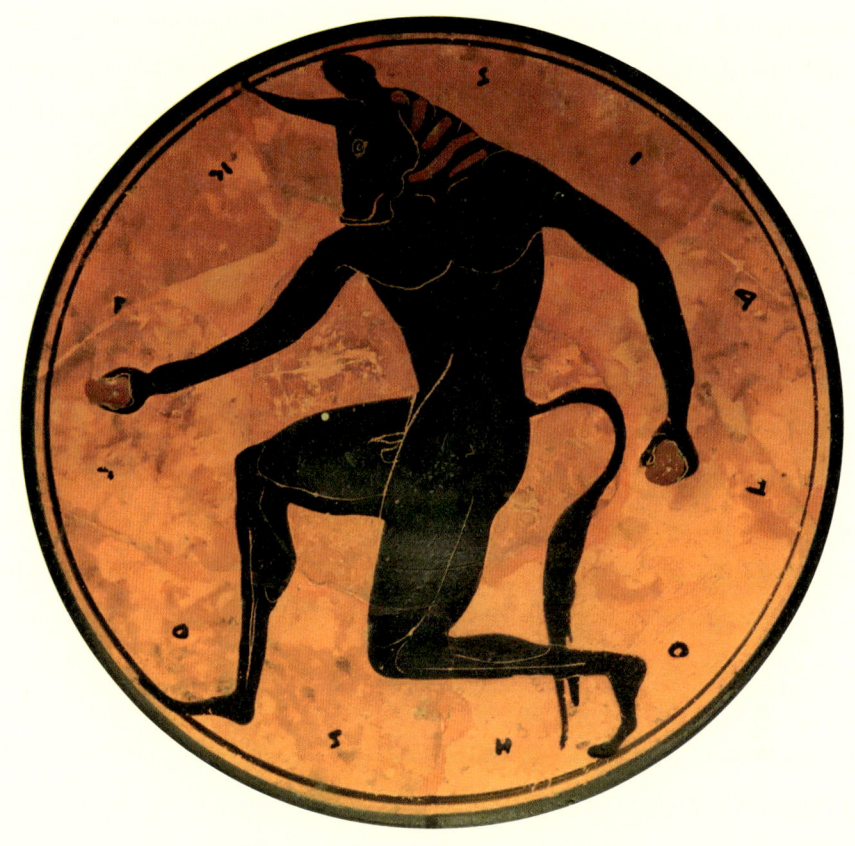

〈미노타우로스〉
기원전 515년, 도자기 그림

2500년 전, 도자기를 만드는 도공은 한 번도 보지 못하고, 이야기로만 전해 들은 미노타우로스를 이렇게 그려 놓았군요. 붉은 바탕에 검은 형태로 그려진 미노타우로스. 과연 머리는 소, 몸은 사람입니다. 가는 선으로 다리, 가슴 등의 근육을 잘 표현해 놓았습니다.

에서 가장 솜씨가 뛰어난 다이달로스를 시켜 그 누구도 한 번 들어가면 빠져나올 수 없는 미로를 만들어 그를 가두었습니다. 그리고 크레타와의 싸움에서 패한 아테네 왕에게 미노타우로스한테 바칠 젊은이들을 해마다 보내게 했던 것이었습니다.

아테네 왕은 시름에 잠기고 말았습니다. 나라 힘이 약해 크레타를 이길 수도 없고, 그렇다고 늘 이렇게 당하기만 하자니 가여운 아테네 젊은이들에게 면목이 없었던 거죠. 그때 아테네의 왕자 테세우스가 나섰습니다.

"아버지, 제가 가서 미노타우로스를 없애 버리고 오겠습니다. 그런 괴물에게 우리 백성이 계속 이렇게 당하고 살 수는 없습니다."

테세우스는 미노타우로스에게 바쳐진 일곱 남자 중 하나로 변장하였습니다. 테세우스로서는 미노타우로스쯤이야 만나기만 하면 쉽게 이길 수 있었습니다. 그만큼 그는 용맹하고 무술에 능했거든요. 하지만 나오는 길이 문제였습니다. 그 미로는 누구도 한 번 들어가면 빠져나올 수가 없었으니까요.

그때 미노스의 딸, 아리아드네 공주는 미노타우로스의 제물이 되기 위해 도착한 청년들 중 유난히 멋진 테세우스를 보고 한눈에 반해 버렸습니다. 어떻게 해서든 그를 살려 주고 싶은 마음이 굴뚝 같던 그녀는 테세우스에게 실을 갖고 미로 속으로 들어가도록 했습니다. 실의 한 쪽을 아리아드네가 잡은 채 입구에서 기다리고, 또 한 쪽은 테세우스가 풀

〈미노타우로스를 무찌르는 테세우스〉
4세기, 모자이크

로마 시대에는 모자이크가 많이 발달했답니다. 모자이크는 지금 그림에서 보이는 것처럼, 밑그림을 그린 뒤 그 위에 잘게 자른 색돌이나 유리 등을 붙여서 모양을 만든 것이지요. 이런 모자이크는 고대 로마 시절, 집 안이나 건물을 꾸미기 위해 만들어지곤 했답니다. 용맹한 테세우스 앞에 꼼짝 못 하고 있는 미노타우로스의 모습이 재미있게 표현되었네요.

면서 들어가면 나중에 길을 잃을 염려가 없겠지요.

테세우스는 아리아드네가 건네준 실타래를 천천히 풀면서 들어갔습니다. 역시 예상했던 대로 테세우스는 미노타우로스를 보자마자 단칼에 무찔렀습니다. 그런 뒤 함께 갔던 남녀들을 모두 이끌고 무사히 미로를 빠져나올 수 있었지요.

참 재미있게도, 테세우스는 원래 포세이돈의 아들로서 아테네 왕에게 양아들로 보낸 왕자였습니다. 그리고 보면 포세이돈은 미노스를 벌하기 위해 미노타우로스라는 괴물을 태어나게 해서 크레타 섬을 시끄럽게 만들었지만, 결국 아들을 통해 그 벌을 거둔 셈입니다. 벌을 주는 것도, 용서하는 것도 결국은 신이었습니다.

이 이야기는 그리스인들이 아주 오래전 크레타 섬에 실제로 살았던 미노스 왕을 생각해서 만들어 낸 신화입니다. 곧 원래 있었던 일에 상상력을 더한 것이지요. 크레타 섬은 실제로 황소를 숭배하는 습관이 있어서 궁전에 황소의 머리 조각상이 있었다고 합니다. 그리고 벽화에도 황소가 그려져 있었고요. 그래서 사람들은 미노스 왕과 황소 등을 두고 이런 이야기를 만들어 낸 것입니다.

그래서 테세우스와 아리아드네는 잘 살았을까?

테세우스와 아리아드네는 그 뒤 행복하게 살았을까요? 실망스럽게도 아니에요. 테세우스는 그녀와 크레타 섬을 빠져나온 뒤 낙소스 섬에 이르자, 그녀를 혼자 버려두고 고향으로 떠나 버립니다. 그리스 신화는 여러 가지로 이야기를 전하는데, 테세우스가 그냥 그녀가 싫어져서라고도 하고, 또는 신들이 장난을 쳐서 테세우스의 마음을 돌려놓았다고도 합니다.

아무튼 낙소스 섬에 혼자 버려진 아리아드네는 눈물이 마를 날이 없었겠죠. 그러다 술의 신 디오니소스의 눈에 띄게 되었습니다. 디오니소스는 그녀가 너무 불쌍하기도 하고, 또 그녀의 뛰어난 아름다움에 사랑을 느끼게 됩니다. 둘은 결혼을 하게 되지요.

그림 속 디오니소스는 아내가 될 아리아드네의 손에 반지를 끼워 줍니다. 그리고 이 결혼을 축하하기 위해 다른 여신들이 선물로 준 왕관을 에로스가 막 그녀에게 씌워 주고 있습니다. 나중에 디오니소스는 왕관을 하늘 높은 곳으로 보내, 평생토록 두 사람의 결혼을 기념하는 별자리로 만들었습니다. 그 별자리가 바로 왕관자리랍니다. 어찌 되었든, 아리아드네가 더는 울지 않고 디오니소스와 행복하게 살게 되어서 다행이지요.

세바스티아노 리치 〈디오니소스와 아리아드네〉
1713년, 캔버스에 유채, 189×104cm

추락하는 것은 날개가 있다던데
이카루스

　신들의 세계에서 최고의 발명가가 헤파이스토스라면, 인간 세계에서 최고의 발명가는 다이달로스였습니다. 그는 그리스를 통틀어 가장 뛰어난 조각가이자 기술자였답니다. 얼마나 기술이 뛰어난지, 이 사람이 만든 조각은 너무나 자연스러워 나중엔 아예 정말 인간처럼 걸어 다닐 정도였다고 하네요. 믿기 어려운 이야기지요. 하지만 그리스 신화 이야길 읽으며 "진짜야, 거짓말이야?"라고 묻는 것부터 실례지요. 이야긴 이야기일 뿐이거든요. 실제로 그런 일이 있었건 없었건 그 황당한 이야기들은 늘 인간들에게 생각할 거리를 주거든요.

　다이달로스는 아들 이카루스와 함께 크레타 섬 미노스 왕의 명을 받아 한 번 들어가면 누구도 빠져나올 수 없는 미로를 만들었지요. 다른 누구도 아닌 왕의 명령이니 얼마나 열심히 만들었겠어요. 그런데 너무

열심인 게 잘못이었던 걸까요? 누구도 빠져나갈 수 없는 미로를 만들다 보니, 정작 자기 자신과 아들이 빠져나올 방법을 생각해 내지 못한 거였어요. 때문에 다이달로스는 아들과 함께 그 미로에 갇혀 버리고 말았지요. 그냥 있다가는 며칠 있으면 들어오게 될 미노타우로스에게 당장 잡아먹힐 지경이었습니다. 그렇다고 한 번 들어가면 아무도 나올 수 없는 미로 속으로 선뜻 들어가 다이달로스와 이카루스를 구하겠다고 나서는 사람은 없었겠죠.

"아빠, 이게 최선이었어요?"

다이달로스는 아들 이카루스와 나란히 미로 바닥에 누워 하늘을 쳐다보았습니다. 이젠 달리 방법이 없었답니다. 하루 종일 이리저리 헤맸지만, 너무 완벽하게 만들어 도저히 빠져나갈 수가 없었거든요. 두 사람 눈에 눈물이 그렁그렁 맺혔습니다. 하지만 그렇게 절망만 하고 있을 다이달로스가 아니었습니다. 위대한 발명가들은 늘 불가능에 도전하는 법이지요. 그는 문득 하늘을 자유롭게 날고 있는 새들을 보았답니다.

"그래, 저 새처럼 날개만 있다면 이곳을 빠져나갈 수 있을 거야!"

그날부터 다이달로스와 이카루스는 하늘을 나는 새들이 떨어뜨린 깃털을 모으기 시작했습니다. 그는 깃털들을 하나도 빠짐없이 꼼꼼하게 붙였습니다. 무엇으로 붙였을까요? 바로 촛농입니다. 미로를 만들기 위해 밤낮으로 공사를 하던 그는 밤에 불을 밝히기 위해 초를 많이 가져다 두었거든요. 마침내 날개가 완성되었고 다이달로스는 날개를 양쪽 팔에

끼운 뒤 살짝 흔들어 보았습니다. 놀랍게도 몸이 가볍게 부웅 뜹니다.

"살았다! 이젠 살 수 있어!"

아침이 되자마자 두 사람은 얼른 날개를 달고 비행 준비를 했습니다. 탈출도 탈출이지만, 어린 이카루스는 하늘을 날 수 있다는 사실만으로도 신기하고 설렜어요.

"이카루스야, 조심할 게 하나 있어. 이 날개는 초를 가지고 만든 거란다. 뜨거운 것이 닿으면 녹아내리는 초 말이다. 그러니 하늘을 날 때 태양에 너무 가까이 가지 않도록 조심해야 한다. 알았니?"

이카루스는 고개를 끄덕이며 아빠 다이달로스에게 승리의 브이 자를

안토니오 카노바 〈다이달로스와 이카루스〉
1777~1779년, 대리석, 높이 200cm

프시케와 에로스의 사랑을 멋지게 조각했던 카노바가 만든 작품입니다. 이카루스에게 날개를 달아 주는 모습에서 아들을 향한 아버지의 깊은 사랑이 엿보입니다. 이카루스의 얼굴은 호기심과 기쁨이 뒤섞여 있습니다.

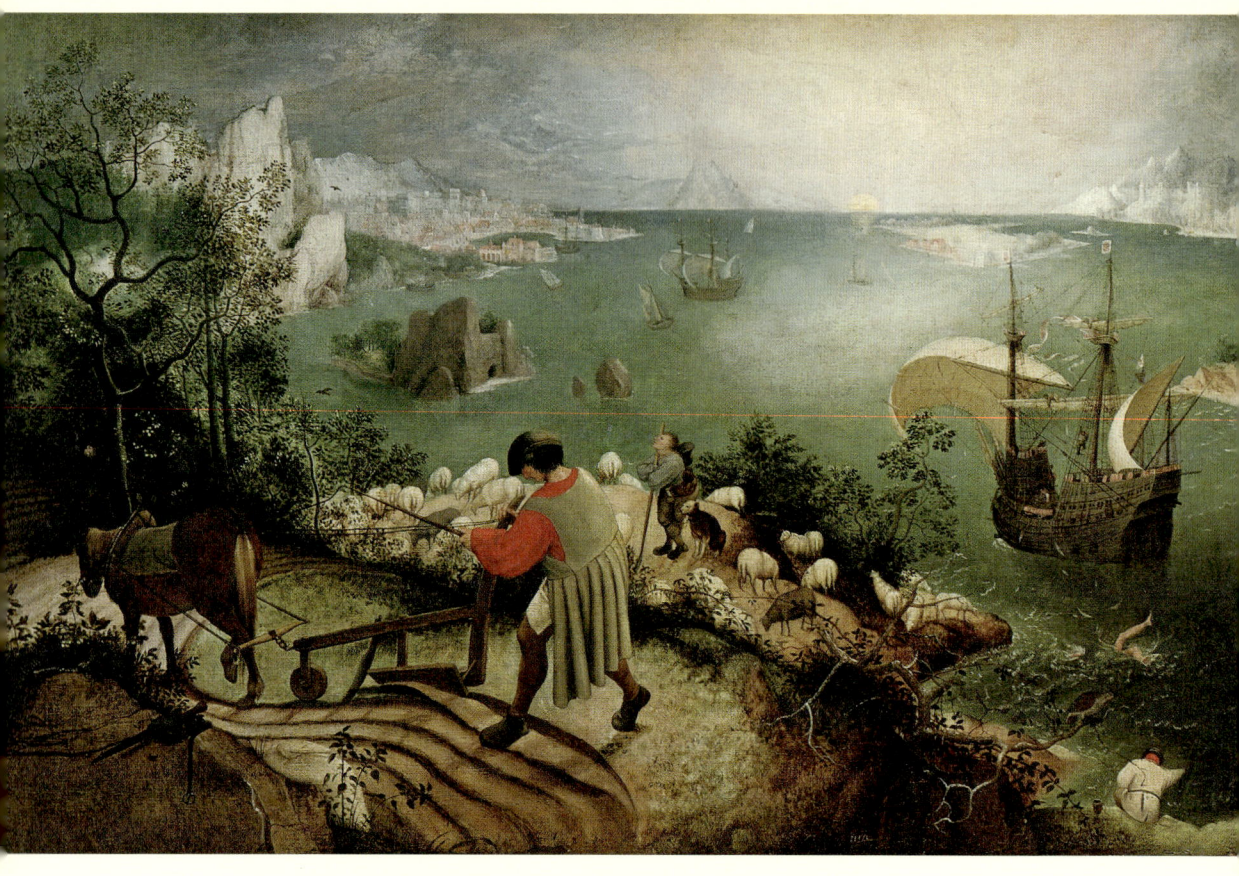

피터 브뤼겔 〈이카루스가 떨어진 곳의 풍경〉
1555년, 캔버스에 유채, 74×112cm

이카루스가 대체 어디에 있는지 잘 볼 수가 없습니다. 하지만 오른쪽 아래 구석을 자세히 보면 버둥거리는 이카루스의 다리가 간신히 보입니다. 언덕에 있는 사람들은 이런 일이 벌어진 것을 아는지 모르는지, 그저 농사일에 몰두하고 있습니다.

브뤼겔은 신화 이야기를 그리면서도 자기 나라 벨기에의 아름다운 풍경을 그려 넣고 싶었던 것 같습니다. 그래서 오래전 옛날이야기의 배경을 마치 화가 자신이 살던 시절의 장소처럼 그려 넣은 거겠지요. 덕분에 우리는 16세기 벨기에 농부들의 모습을 짐작할 수 있답니다.

만들어 보였답니다. 두근두근 두근두근…….

다이달로스가 먼저 힘차게 하늘을 향해 날갯짓을 했습니다. 완벽한 성공이었습니다. 이카루스 역시 용기를 내어 날개를 퍼덕이며 하늘로 올랐습니다. 하늘을 가르는 두 사람의 모습은 너무도 아름다워 보였답니다.

"아, 아빠. 내가 하늘을 날다니 정말 꿈만 같아요."

이카루스는 너무 신이 난 나머지, 태양에 가까이 가지 말라는 아빠의 충고도 잊어버리고 더 힘차게 퍼덕거리며 날갯짓을 했답니다. 태양빛에 초가 서서히 녹아내리기 시작하는 것도 모른 채 말이에요. 초가 녹자 깃털들이 우수수 떨어져 나가기 시작했습니다.

"아악!"

날개는 산산조각이 나고, 이카루스는 비명과 함께 바다로 추락하고 말았습니다. 다이달로스는 떨어져 내리는 아들 이카루스를 바라보며 발을 동동 굴렀지만 어찌할 도리가 없었습니다.

사람이 하늘을 날고 싶다는 생각은 아주 오래전부터 있었답니다. 신들이나 쉽게 하늘을 날 수 있을 뿐, 어떤 인간도 하늘을 나는 새처럼 푸른 하늘을 향해 마음대로 솟구칠 수는 없거든요. 하지만 인간에겐 날개가 없는 대신 명석한 머리가 있지요. 그 좋은 머리로 수많은 사람이 하늘을 나는 방법을 궁리했습니다. 약 600여 년 전, 〈모나리자〉를 그려 유명해진 화가 레오나르도 다빈치는 지금의 비행기와 비슷한 걸 만들

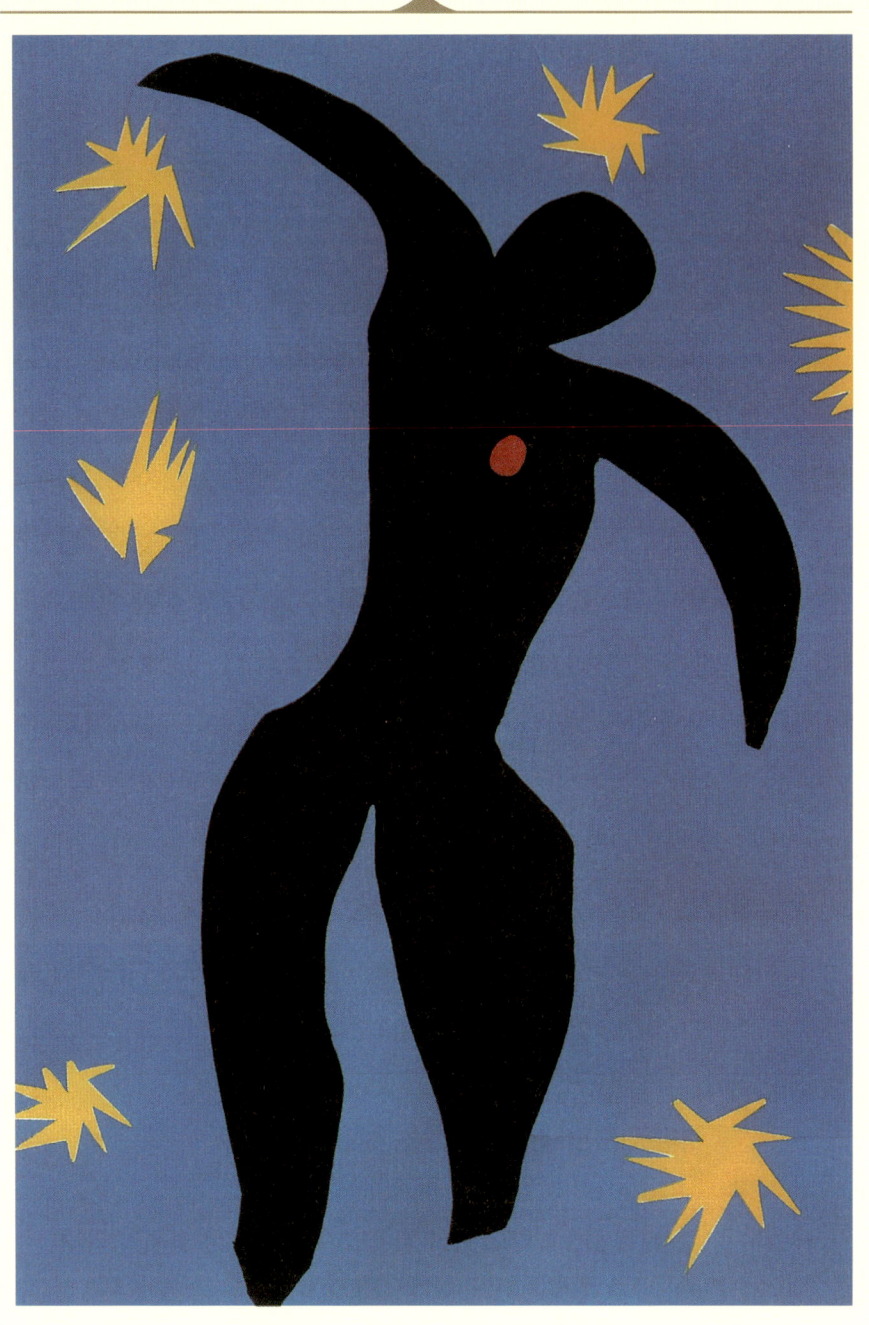

어 시험도 했었다는군요. 아무튼 하늘을 날고 싶다는 인간의 소망은 지금은 거의 이루어졌지요? 비록 몸에 날개를 붙일 수는 없지만 비행기를 타고 하늘을 가로질러 먼 곳으로 쏜살같이 날아갈 수 있으니까요.

인간은 누구나 더 높이, 더 멀리 나아가고 싶어 하는 존재입니다. 비록 추락할지도 모르지만 이카루스는 되도록이면 더더욱 높이 날아올라 더 멀리까지 세상을 보고 싶어 했지요. 이런 인간의 끝없는 도전 정신이 어쩌면 지금 우리들의 삶을 더 편안하게 만들어 놓았는지도 모릅니다.

이카루스의 추락은 하늘을 날고 싶어 하는 인간의 욕망만을 보여 주

앙리 마티스 〈이카루스〉
1947년, 소묘, 44×34cm

사진기가 발명된 19세기 이후, 화가들은 굳이 무엇인가를 꼭 빼닮은 그림을 그리는 것보다 그저 선과 색의 어울림만으로도 충분히 아름다울 수 있는 그림도 그리기 시작했답니다.

마티스는 색깔을 아주 좋아하는 화가였어요. 그래서 단순하게 형태를 만든 다음, 어여쁘고 선명한 색을 칠하곤 했어요. 이 작품은 그림으로 그린 것이 아니라 색종이를 붙여 만든 작품이에요. 떨어지는 이카루스의 몸이 단순한 형태로 오려졌지요? 그러나 색깔은 그 어느 것보다 더 선명하고 아름답지요. 가슴의 빨간색은 아마도 하늘을 높이 날고 싶었던 이카루스의 심장을 의미하는 것 같네요. 노란색은 자세히 보면 깃털 모양이죠? 녹아서 떨어져 버린 날개예요.

마티스는 사실 이 작품을 당시에 막 끝났던 제2차 세계 대전이라는 큰 전쟁에서 적군에 의해 하늘에서 떨어지는 공군 병사들을 생각하면서 만들었다고 해요.

는 건 아니랍니다. 너무 자만하지 말라는 뜻도 담고 있지요. 동물과 달리, 인간은 좋은 머리를 이용해서 수많은 것을 만들어 내고 해결해 왔지요. 하지만 신이 아닌 이상, 늘 부족함이 있기 마련입니다. 이카루스의 추락은 그런 부족함을 스스로 인정하고, 준비하고 예방하는 자세가 중요하다는 이야기를 하기 위해 만들어진 신화랍니다.

황금비를 맞은
다나에

옛날, 아르고스라는 나라가 있었답니다. 훌륭한 왕과 훌륭한 백성들이 서로 힘을 합쳐 무엇 하나 부족할 게 없는 아주 행복한 나라였답니다. 그러나 늘 그렇듯, 이런 행복이 오래가기만 하는 건 아니지요.

아르고스의 왕에겐 다나에라는 어여쁜 딸이 있었답니다. 귀엽고 총명한 딸이었지만, 바로 그 딸 때문에 왕은 깊은 시름에 빠지게 되었지요. "당신의 외손자가 바로 당신을 해치게 될 것이오."라는 무시무시한 신탁 때문이었답니다. 사랑하는 딸 다나에가 나중에 낳게 될 아이가 자신을 죽일 것이라는 소리를 듣고 난 뒤부터 왕은 제대로 먹을 수도, 잠을 잘 수도 없었습니다.

왕은 곰곰이 생각에 잠겼답니다. 다나에를 없애 버리는 게 가장 간단한 방법일 수 있겠지만, 차마 사랑하는 딸을 그렇게 할 수는 없었습니

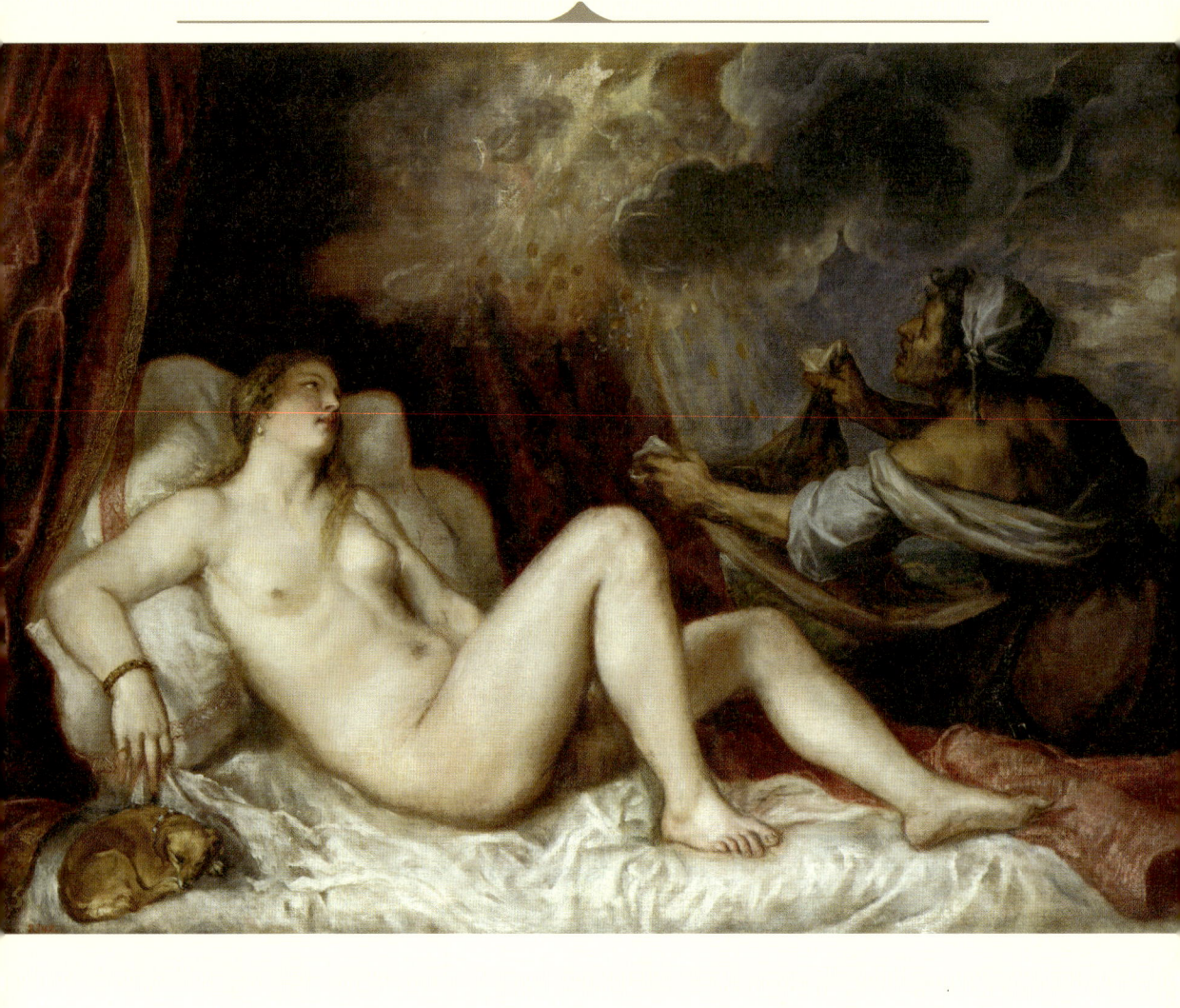

다. 결국 왕은 다나에를 탑에 가두어, 결혼을 못하게 하는 방법을 택했습니다. 불쌍한 다나에는 누구도 접근할 수 없는 구리로 만든 탑에 갇히게 되었답니다. 신이 아니고는 그 누구도 들어갈 수 없도록 말이죠.

신화를 많이 읽어서 이젠 짐작하시겠죠? 이런 일엔 꼭 엉뚱하게도 신이 등장합니다. 바로 우리의 제우스 신이 문제였어요. 제우스는 올림포스 산꼭대기에서 장기를 두며 놀다가, 시름에 잠긴 다나에를 보게 되었습니다. 제우스는 흐느끼고 있는 다나에가 너무나 가엽게 느껴졌어요. 저렇게 예쁘고 아름다운 아가씨가 왜 갇혀 있는지, 무슨 이유에서 저렇게 울고 있는지는 사실 관심도 없었어요. 그저 불쌍한 그녀를 품에 안고 달래 주고 싶은 마음만 들었지요. 제우스가 또 사랑에 빠진 모양입니다.

베첼리오 티치아노 〈다나에〉
1553년, 캔버스에 유채, 119×187cm

티치아노는 선보다 색깔을 중요하게 생각한 화가지요. 그리고 물건들의 표면을 무척 신경 써서 그렸어요. 그래서인지, 다나에의 침실에 있는 커튼이나 침대보 등은 손으로 한 번 만져 보고 싶을 정도입니다.

어두운 구름 사이로 보이는 파란 하늘이 아름답네요. 파란 하늘과 정반대가 되는 붉은색으로 커튼을 그려 넣어서 하늘도, 커튼도 둘 다 선명한 느낌을 줍니다. 아마도 누워 있는 다나에에게 황금비로 변한 제우스가 찾아온 모양입니다. 금화 같은 비가 내리기 시작하자, 하녀는 무슨 일인지 영문도 모른 채 금화를 받으려고 애를 쓰고 있네요.

마음만 먹으면 뭐든 할 수 있고, 또 뭐든 해 버리는 제우스는 황금비로 변신을 했답니다. 그리고 구리로 만든 탑을 뚫고 들어가 다나에의 온몸을 황금비로 촉촉이 젖게 했지요. 아주 다정하고 따사로운 비였어요. 그 비가 그녀를 감싸 안는 순간, 다나에는 아기를 가지게 되었답니다. 바로 그 아기가 페르세우스예요. 다나에는 자신이 아기를 가진 사실조차 처음엔 몰랐어요. 하지만 점점 배가 불러와 결국은 갇힌 탑 안에서 아기를 낳았답니다.

이 사실을 알게 된 왕은 정말 앞이 캄캄해지는 것 같았습니다. 그러나 착한 왕은 그 아이가 자신을 죽게 할 외손자라는 것을 뻔히 알면서도 차마 죽일 수가 없었습니다. 사랑하는 딸 다나에를 쏙 빼닮은 가여운 아기를 자기 손으로 죽인다는 것은 상상도 할 수 없는 일이었지요.

왕은 결국 딸 다나에와 아기를 아르고스 왕국에서 쫓아내기로 했습니다. 명령을 받은 부하들은 큰 궤짝에 다나에와 그녀의 아들을 넣은 뒤 바다에 던졌습니다. 하염없이 멀어져 가는 궤짝을 쳐다보면서 왕은 끝없이 눈물을 흘렸습니다.

그러고 보면 그리스 신화에는 아들이나 손자가 앞으로 당신의 왕 자리를 뺏을 것이라는 신탁이 자주 등장하죠? 크로노스도 그렇고, 다나에의 아이도 그렇고 말이에요. 제우스도 마찬가지였지요. 그렇다면 자식이나 손자는 다 아버지의 적이 되고 마는 걸까요?

사람은 누구나 늙고, 또 나중엔 죽게 마련입니다. 마찬가지로 그 사

람이 가진 권력도 언젠가는 끝이 나죠. 한 사람이 죽고, 또 그 권력이 끝나면 그의 빈자리는 누가 채울까요? 아마도 그 사람보다 젊고 더 건강한 이가 차지하게 되겠지요. 더구나 왕의 경우는 후손들 중 누군가가 권력을 이어받게 되겠지요. 신화이기 때문에 이 뻔한 사실을 '앞으로 태어날 손자나 아들이 왕을 죽이고 그 자리를 빼앗을 것이다.'라는 식으로 이야기를 만들어 내고 또 재미있게 이어 가는 걸 거예요.

메두사를 물리친 영웅
페르세우스

　페르세우스와 다나에가 갇힌 궤짝은 한 어부의 손에 건져졌습니다. 어부가 궤짝을 열자, 두 모자의 모습이 드러났습니다. 아무래도 어부의 눈엔 그들이 예사롭지 않아 보였지요. 어부는 나라의 왕 폴리덱테스에게로 그들을 데려갔습니다. 황금비로 태어난 아이여서일까요? 엄마인 다나에의 미모도 워낙 출중했지만, 온몸에서 황금빛 광채가 뿜어져 나오는 이 아이 또한 보통 아이는 아닌 듯했습니다. 폴리덱테스는 두 모자를 왕국에서 살 수 있도록 해 주었습니다.

　페르세우스는 날이 갈수록 총명해졌습니다. 하나를 가르치면 둘을 아는 똑똑한 아이였죠. 시간이 흘러 아이가 청년이 되었을 무렵엔, 그 나라 백성들이 왕인 폴리덱테스보다 페르세우스를 더 존경하고 사랑할 정도였답니다.

제라르 드 래레스 〈메두사를 죽이기 위해 준비하는 페르세우스〉
1665년, 캔버스에 유채, 111×139cm

지혜의 여신이자 전쟁의 여신인 아테나가 페르세우스에게 거울 모양의 방패를 건네주고 있습니다. 아테나는 전쟁의 여신답게 늘 머리에 투구를 쓰고 나타나지요. 날개 달린 모자를 쓴 헤르메스가 페르세우스에게 신발을 신겨 주고 있습니다. 요정들이 이들을 지켜보고 있네요.

처음엔 좋은 마음으로 페르세우스를 키워 준 폴리덱테스 왕은 이제는 은근히 페르세우스가 미워지기 시작했답니다. 왕인 자신보다 주워 키운 페르세우스가 온 나라 백성들로부터 더 많은 사랑을 받고 있는 사정이 못마땅할 밖에요. 결국 왕은 페르세우스를 죽여 버릴 궁리를 한답니다.

마침, 그 나라에는 메두사라는 무시무시한 괴물이 한 번씩 나타나 백성들을 공포에 떨게 했습니다. 메두사의 머리에는 머리칼 대신 독사가 우글거리고 있었고, 이빨은 강철처럼 뾰족한 데다 보기만 해도 소름끼치는 표정을 짓고 있었습니다. 무엇보다도 끔찍한 것은 괴물을 쳐다보기만 해도 돌로 변해 버린다는 사실이었습니다. 그러니 누구도 메두사를 무찌를 수가 없었던 것이지요.

왕은 옳거니 하면서 페르세우스에게 메두사를 죽이라는 명령을 내립니다. 겉으로는 나라와 백성을 위해 괴물을 처치하라고 말했지만, 사실 속마음은 페르세우스가 싸늘한 돌멩이로 변해 버렸으면 하는 것이었습니다. 명령을 받은 페르세우스는 막상 길을 떠났지만, 메두사가 어디 있는지조차 알지 못했습니다.

이럴 때 등장하라고 신이 있는 거겠죠? 아들이 고생하는 걸 멀리서 지켜보던 제우스 신이 조금 미안한 마음이 들었나 봐요. 이번엔 지혜의 여신인 아테나를 보내 그에게 황금 방패를 주게 했고, 헤르메스를 통해 날개 달린 신발과 칼을 건넸습니다.

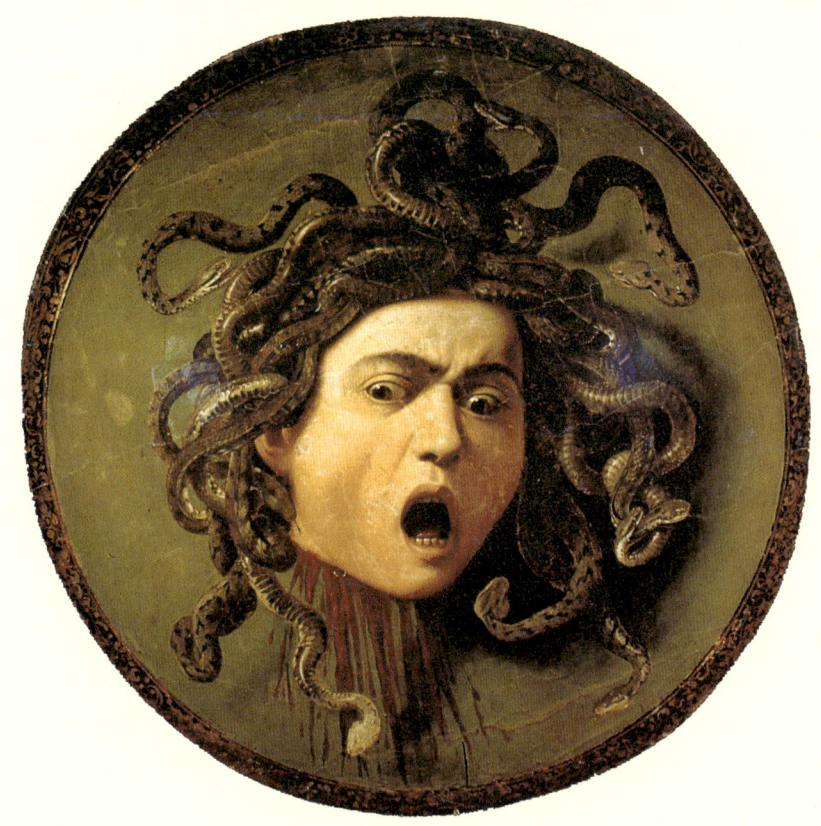

미켈란젤로 다 카라바조 〈메두사〉

1598~1599년, 캔버스에 유채, 60×55cm

카라바조의 메두사는 정말 괴물다운 모습을 하고 있습니다. 온통 뱀으로 뒤덮여 있는 데다 아주 가까이에서 우리를 쳐다보는 듯해서 더욱 무섭게 느껴지지요? 그림을 쳐다보고 있는 우리조차 돌이 되어 버릴 것 같군요.

원래 메두사는 이런 뱀의 머리를 가진 게 아니었답니다. 게다가 메두사는 여자였고, 포세이돈과 사랑하던 사이였어요. 포세이돈을 짝사랑하던 아테나는 포세이돈이 메두사 때문에 자신을 거들떠보지도 않자 메두사를 무시무시한 괴물로 만들어 버렸습니다. 화가들은 그 무시무시한 괴물을 더 실감나게 그리기 위해 메두사를 남자의 모습으로 그리곤 했습니다.

날개 달린 신발이라, 그거 상상만 해도 즐겁네요. 페르세우스는 얼른 그 신발을 신고, 메두사가 있는 곳을 잘 알고 있는 헤스페리데스 세 자매에게 날아갔답니다.

세 자매 앞에 선 페르세우스가 설마, "야, 메두사 어디 있어?"라고 물었을까요? 물론 아니죠. 대체로 영웅들은, 그리고 멋진 남자들은 아주 아주 예의가 바르답니다. 페르세우스는 매우 공손하게 인사를 한 뒤, 메두사가 어디 있는지 물었습니다. '저녁의 아가씨들'이라 그런지 세 자매는 졸리기도 하고 귀찮기도 했지만, 청년의 말하는 모양새가 단정하고 예의 바른 게 마음에 들어 손가락으로 메두사가 사는 곳을 가리켰답니다.

페르세우스가 신고 있던 신발의 날개가 가쁜 날갯짓을 시작합니다. 이윽고 메두사가 살고 있다는 그 섬 가까이에 이르자, 수없이 많은 바윗덩어리가 눈에 가득 들어왔습니다. 바윗덩어리들은 바로 메두사의 얼굴을 쳐다보는 바람에 돌로 변한 사람들이었습니다.

메두사는 아마도 페르세우스가 다가오는 것도 모르고 잠이 들어 있었나 봅니다. 코 고는 소리가 땅을 뒤흔들 태세였습니다. 페르세우스는 숨소리 하나 내지 않고 아테나가 준 방패를 높이 쳐들었습니다. 진작 깨끗이 닦아 둔 방패에 메두사의 얼굴이 비쳤습니다. 메두사를 직접 보지 않고도 메두사인 것을 확인하기 위해 방패를 거울처럼 이용한 것이지요. 메두사의 얼굴을 확인한 페르세우스는 헤르메스가 건네준 칼로 메

두사의 머리를 단칼에 내리쳤습니다.

페르세우스는 조심스럽게 메두사의 머리를 자루에다 넣었습니다. 머리카락 대신 뱀이 우글대는 머리를 쳐다보지도 않고 자루에 넣는 동안, 페르세우스는 얼마나 인상을 찌푸렸을까요. 지렁이도 징그러울 판에 뱀이라니 말이죠.

페르세우스가 없는 동안 갖은 방법으로 다나에를 괴롭히던 폴리덱테스 왕

벤베누토 첼리니 〈페르세우스〉
1545~1554년, 청동, 높이 320cm

첼리니는 무시무시할 줄 알았던 메두사를 멋진 남자의 얼굴로 만들어 주었네요. 페르세우스는 메두사를 직접 쳐다보지 않기 위해 눈을 아래로 향하고 있습니다.

첼리니는 이런 작품을 만들기 위해 인간의 몸에 대해서 굉장히 많이 연구한 것 같아요. 한 손엔 칼을, 한 손엔 메두사의 목을 들고 서 있는 페르세우스의 몸에 도드라진 근육들을 보세요. 뼈와 뼈가 이어지는 부분과 근육을 너무나 잘 만들었어요. 이 시대의 화가나 조각가들은 의사 선생님들처럼 해부학을 공부하곤 했답니다. 좀 더 정확하게 인간의 몸을 그리거나 조각하기 위해서였지요.

은 페르세우스가 무사히 살아 돌아오자 깜짝 놀랐습니다. 그는 페르세우스가 메두사에게 당해 벌써 돌로 변해 있을 거라고 생각했거든요. 이윽고 페르세우스가 메두사의 목이 담긴 자루를 내밀자, 왕은 퉁명스럽게 대꾸했습니다.

"거짓말하지 마라. 네가 어떻게 그 목을 베어 왔단 말이냐?"

"그럼, 직접 확인하셔도 좋고요."

페르세우스의 자신만만한 대답에 화가 잔뜩 난 왕은 씩씩거리며 자루를 열어젖혔습니다. 그 순간, 왕의 몸이 딱딱한 돌로 변하기 시작했습니다. 물론 자루에서 나오는 메두사의 목을 호기심 가득한 얼굴로 쳐다보던 많은 사람도 그 자리에서 돌이 되었지요.

그러니까 메두사의 죽은 얼굴조차도 쳐다보면 안 되는 것이었군요. 페르세우스가 메두사를 처치한 뒤 자루에 넣을 때조차 얼굴을 돌린 건 그저 징그러워서만은 아니었던 겁니다.

위기를 넘긴 페르세우스와 다나에는 고향인 아르고스로 돌아가기로 했답니다. 페르세우스와 다나에는 사실 왜 외할아버지가 자신들을 버렸는지 그때까지도 전혀 모르고 있었거든요. 하지만 그들이 돌아온다는 소식에, 예전에 받은 신탁이 생각난 할아버지 왕은 라리사라는 도시로 몸을 피했습니다.

그리고 보면, 왕이 좋은 할아버지였던 것만은 틀림없습니다. 돌아오면 그냥 죽여 버리라는 명령을 내리는 대신, 손자와 딸을 피해 자신이

떠났으니 말이에요. 하지만 이 무슨 운명의 장난이란 말입니까. 하필이면 페르세우스와 다나에가 아르고스로 가기 위해 탄 배가 폭풍으로 길을 잃어 할아버지 왕이 가 있는 라리사에 도착한 거예요.

마침 라리사에는 원반던지기 경기가 열리고 있었답니다. 낯선 곳에서 먹을 것을 구하기 쉬운 방법은 이런 경기에서 이기는 것이겠죠? 분명 상금이나 상품이 걸려 있을 테니까요. 페르세우스는 그 경기에 출전하게 되었답니다.

그는 날렵하고 멋진 동작으로 파란 하늘을 향해 원반을 세차게 던졌습니다. 워낙 운동에 뛰어났던 페르세우스였기에, 그가 던진 원반은 마치 야구장에서 홈런이 터진 것처럼 운동장을 넘어 관중석까지 날아갔답니다. 관중들은 날아오는 원반을 피해 얼른 고개를 숙였겠지요. 그러나 가엾게도, 경기를 지켜보던 한 노인이 그만 원반에 맞아 세상을 떠나게 되었답니다. 그 노인은 바로 손자와 딸을 차마 죽이지 못해 왕의 자리를 내놓고 이곳 라리사까지 피해 온 가여운 할아버지 왕이었답니다.

이렇게 해서 신탁은 또 이루어지고 말았습니다. 이제 할아버지들의 시대는 끝이 나고, 손자들의 시대가 온 겁니다. 인간의 역사는 늘 그렇게 돌고 돈답니다. 손자 또는 아이들이 자라서 어른이 되고 늙게 되면, 그 아이들과 손자들이 자라 다시 그들의 시대를 만들고, 또 그들이 자라고 늙게 되면 다시 그 아이들과 손자들이 그들의 시대를 만들고 하는 식으로 말이지요.

안드로메다를 풀어 준 페르세우스

페르세우스가 웬 말을 타고 와서 한 여인을 구해 주고 있네요. 이 말의 이름은 페가수스입니다. 포세이돈은 자신이 제대로 지켜 주지 못해 괴물이 되어 버린 메두사에게 미안한 마음에 메두사가 흘린 피를 훌륭한 말로 바꾸었고, 용기와 지혜가 뛰어난 페르세우스가 타고 다니게 했지요.

한편 페르세우스는 엄마 다나에가 있는 곳으로 가는 도중, 바위에 묶여 있는 한 여자를 발견하게 된답니다. 그녀의 이름은 안드로메다였어요. 안드로메다의 어머니 카시오페이아는 워낙 예뻐서 온 나라에 소문이 자자했는데요, 스스로가 자신이 바다의 님프인 네레우스보다도 아름답다고 자랑하다가 노여움을 사게 되었어요. 네레우스는 포세이돈에게 부탁하여 잘난 척하는 카시오페이아의 나라에 태풍을 몰고 오게 하고 괴물까지 보내 나라를 엉망으로 만들어 놓죠. 안드로메다의 아버지는 어쩔 수 없이 딸을 바위에 묶어 놓고 신들이 노여움을 거두기만 기다리고 있었어요. 제물로 내놓은 것이지요. 페르세우스는 마침 아무 죄도 없이 바닷가에 묶여 있던 그녀를 발견하고, 괴물을 물리친 뒤 그녀와 결혼을 한답니다.

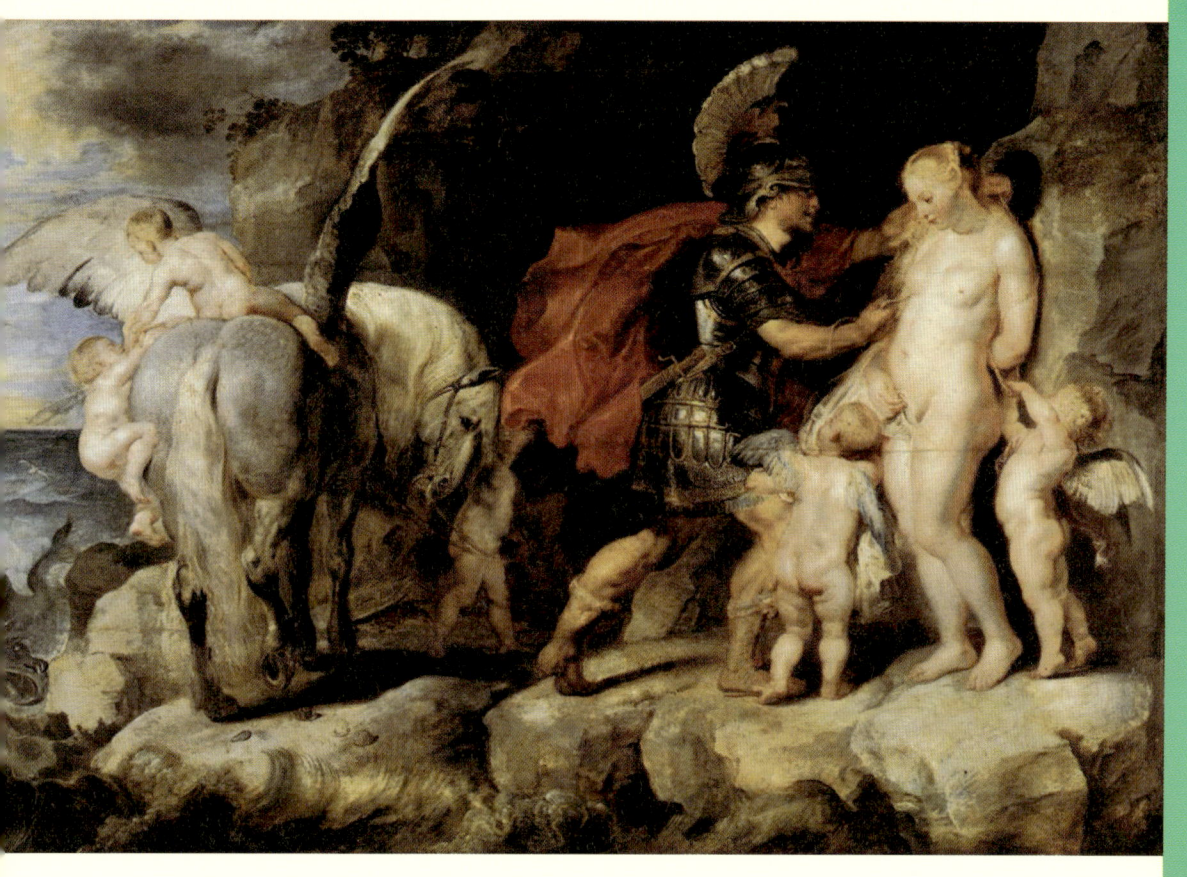

페테르 파울 루벤스 〈안드로메다를 풀어 주는 페르세우스〉
1622년, 목판에 유채, 100×139cm

죽지 않고 늙기만 한
티토노스

　옛날 중국에 진시황이라고 불리는 왕이 있었답니다. 먹고픈 건 뭐든 먹을 수 있고, 하고 싶은 것 역시 무엇이든 할 수 있으며, 가지고 싶은 건 모두 가질 수 있어 세상에 부러워할 거라곤 없던 이 왕이 평생을 찾아 헤맸던 것이 바로 불로초랍니다. 물론 찾는 일은 신하들을 시켰겠지만 말이에요. 불로초란 늙지 않도록 하는 약초를 뜻합니다. 먹으면 늙지도 죽지도 않고 내내 건강하게 살 수 있는 신비의 약초를 찾기 위해, 진시황은 할 수 있는 모든 것을 다 해 보았답니다. 그래서 찾았을까요?
　글쎄, 진시황이 요사이 중국 베이징 어디에 나타났다거나 서울 나들이를 했다거나 하는 뉴스가 안 나는 걸 보면 벌써 오래전에 세상을 떠난 모양입니다. 결국 어떤 사람도 죽음을 피할 수는 없으니까요
　사람이 죽는 것처럼 늘 변함없는 사실 가운데 하나가 바로 밤이 오고

새벽이 오고 아침이 온다는 사실이겠지요? 우리가 쿨쿨 단잠을 자는 동안 새벽의 여신 에오스는 부지런히 세상에 아침을 알리기 위해 뛰어다닌답니다. 에오스가 새벽을 가지고 오는 동안, 태양의 신 아폴론이 하품을 늘어지게 하며 태양을 옮겨 오죠. 눈이 부시도록 해가 쨍쨍해서야 잠에서 깨어나는 친구들은 새벽의 여신 에오스의 눈총을 받기 십상입니다. 해가 중천에 떴다는 것은 이미 에오스의 일과가 끝났다는 뜻이니까요. 그 시간은 한창 아폴론이 활동하고 있을 시간이랍니다.

그렇다면 저녁을 가져오는 신도 있겠군요. 바로 달의 여신 아르테미스랍니다. 아폴론이 일을 다 끝내고 천천히 바다 저편으로 태양을 끌고 나가면, 아르테미스 여신이 달을 들고 올라오면서 저녁이 오고 밤이 되는 거죠. 이들의 일은 세상이 시작될 때부터 아마도 끝나는 날까지 계속될 겁니다.

어쩌다 새벽녘에 화장실에 가려고 눈을 뜨면 창밖을 보며 인사할 이가 생겼군요. "안녕하세요, 에오스 여신님. 좋은 새벽이에요."라고 말이죠. 또 뜨거운 한여름에는 하늘을 한 번 쳐다보며, "너무하세요, 아폴론. 다 타 버릴 거 같아요. 온도 좀 낮추어 주시죠?"라고 말해 보는 건 어떨까요?

새벽을 가지고 오는 에오스 여신은 트로이라는 나라의 왕자 티토노스를 사랑했답니다. 둘은 깊이깊이 사랑했지요. 그리고 너무나 행복했어요. 하지만 그들한테도 고민거리가 있었답니다. 바로 티토노스가 인간

귀도 레니 〈에오스〉
1614년, 프레스코화

새벽을 여는 에오스 뒤로 아폴론이 전차를 타고 그녀의 뒤를 쫓고 있어요. 전차 주변엔 시간의 요정들이 서성이고 있습니다. 날개를 단 요정 하나가 횃불을 들고 있어요. 하늘에서 이런 일이 벌어지는 동안, 그림 오른쪽 아래 인간들의 마을엔 새벽이 서서히 다가오고 있네요.

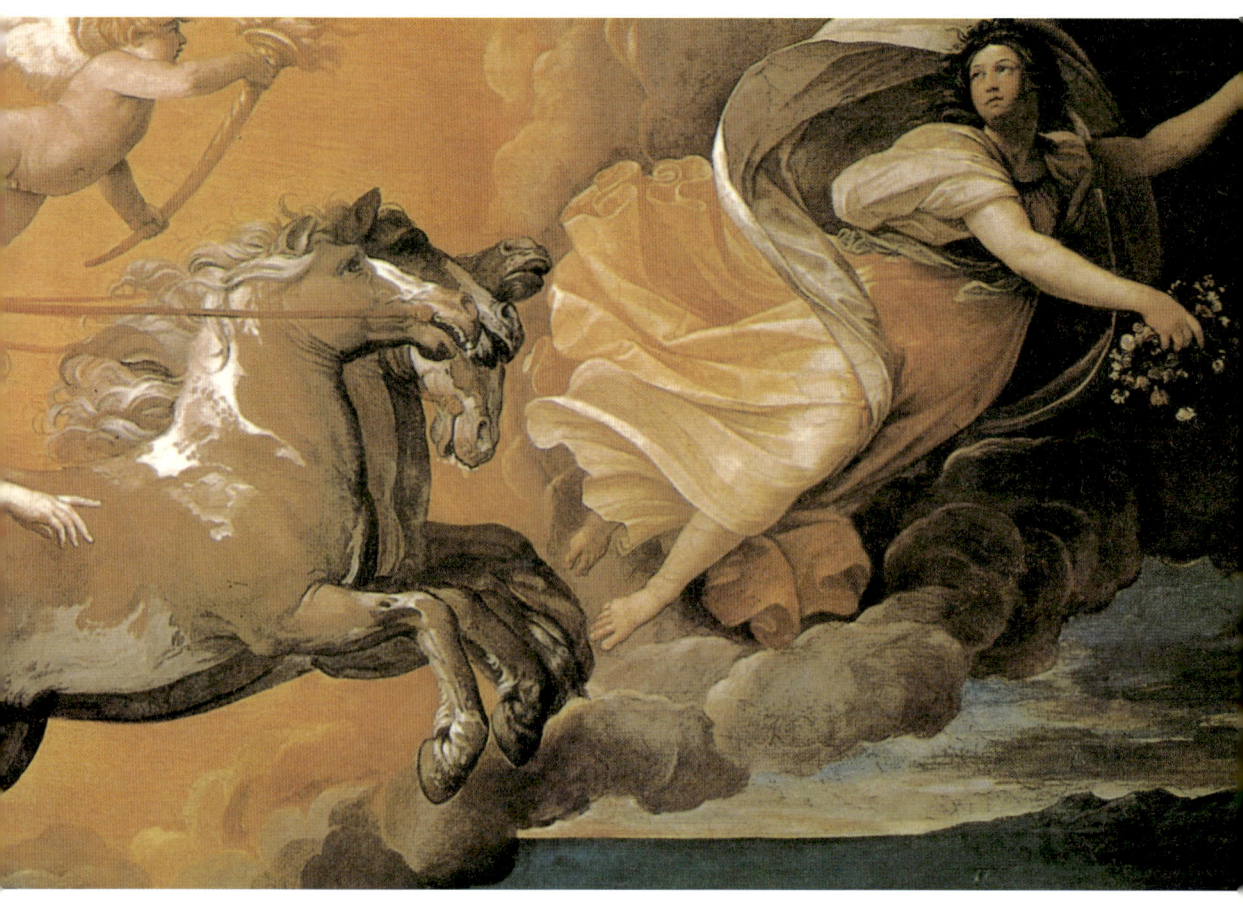

이란 사실 때문에 생긴 문제였지요.

　에오스는 신이라 늙지 않거든요. 죽지도 않고요. 티토노스는 자꾸만 나이가 들어가는데, 에오스 혼자만 생생한 거예요. 고민에 고민을 하던 에오스는 티토노스를 제우스 신 앞으로 데리고 갔습니다. 그리고 간절

히 빌었답니다.

"존경하는 제우스 신이시여, 우리 둘은 그야말로 누구도 떼어 놓을 수 없는 사이랍니다. 이토록 서로 사랑하는 우리를 불쌍히 여기시어 티토노스가 죽지 않도록 해 주세요. 그를 신으로 만들어 달라는 소리는 아닙니다. 그저 죽지만 않게 해 주세요."

제우스는 남의 부탁은 어지간한 건 다 들어주는 신이었죠. 그가 고개를 끄덕끄덕 하자 소원이 이루어졌답니다. 티토노스는 영원한 생명을 얻은 것이지요.

둘이 좋아서 팔딱팔딱 뛰었냐고요? 물론 몇십 년간은 그랬겠죠. 하지만 세월이 흐를수록 에오스는 후회에 후회를 거듭해야 했습니다. 아니, 후회만이 아니라 땅을 치며 탄식했습니다. 그건 티토노스가 죽지만 않을 뿐, 나이는 계속 먹어 간다는 사실 때문이었어요. 100살, 200살이

퐁텐블루의 거장 〈사냥하는 아르테미스〉
1550~1560년, 캔버스에 유채, 192×133cm

16세기, 프랑스의 왕 프랑수아 1세는 퐁텐블루라는 곳에 아름다운 성을 짓기 위해 당시 프랑스보다 훨씬 앞선 예술을 자랑하던 이탈리아에서 수많은 건축가, 화가, 조각가 들을 초대했습니다. 그렇게 퐁텐블루 성을 짓고 장식하고 다듬은 화가들을 퐁텐블루의 거장이라 부르지요. 이 그림은 아르테미스가 사냥의 여신이라는 점을 잘 나타내 주고 있습니다. 물론 이마의 초승달도 그녀가 저녁을 몰고 오는 여신임을 잘 알려 주지요.

지오반니 다 산 지오반니
〈에오스와 티토노스〉
1620년, 프레스코화, 62×62cm

흰 머리를 한 티토노스가 눈을 감고 쉬고 있어요. 너무 늙어서 이젠 움직일 힘조차 없어 보이네요. 그런 그의 모습에 비해 손에 장미를 든 에오스의 젊음은 눈부시게 아름답네요.

되도록 티토노스는 점점 늙어만 갈 뿐 결코 죽지 않았답니다. 보통 사람이라면 더 이상 살 기력이 없이 늙으면 세상을 뜨기 마련인데, 티토노스는 영원한 생명을 얻은 탓에 죽지 않았던 거예요.

에오스는 그렇게 허약해진 몸에 쭈글쭈글 흉측해진 얼굴로 살아야 하는 티토노스가 가여웠습니다. 나이가 들면 키도 작아지고 몸집도 작아지지요. 그러니 몇백 년을 늙기만 해 온 티토노스가 얼마나 쪼그라들었을지는 말하지 않아도 뻔한 일이었죠. 결국 티토노스는 매미로 변했답니다. 목소리도 들리지 않고, 그저 맴맴 하는 소리만 들렸지요.

사람이 죽지 않는다는 게 좋은 일일까요? 물론 티토노스와는 달리, 젊은 채 영원히 산다면 좋을 수도 있겠죠. 우리가 아주 어른이 되었을

때에도 엄마 아빠가 지금처럼 젊고 건강하신 얼굴로 살아 계실 수 있다면 말이에요.

특별한 사람을 영원히 곁에 두고픈 심정은 알겠지만, 우리 모두 아무도 죽지 않고 늙지도 않는다면 아마 몇 년도 채 되지 않아 지구는 더 이상 사람들이 서 있을 자리도 없을 거예요. 게다가 그 많은 인간이 계속해서 음식을 먹게 되면 더 이상 먹을 것도 없어지겠지요? 아무도 죽지는 않으면서 배가 고파 서로 으르렁대며 싸우는 모습을 한 번 상상해 보

지오반니 다 산 지오반니 〈에오스와 티토노스〉
1634~1635년, 프레스코화, 360×160cm

새벽의 여신, 에오스는 밤의 장막을 걷어 낸 손으로 장미 꽃송이를 날리며 새벽을 연답니다. 에오스의 손에 가득한 장미가 보이나요? 그래서 동틀 무렵 하늘은 주황빛 장미처럼 아름답지요.

세요. 끔찍하지 않나요?

 사람이 태어나 늙어 가고 죽는 것은 자연스러운 거랍니다. 티토노스를 생각하면, '자연스럽다'는 말이 참 좋은 뜻이라는 걸 알듯 해요.

 사랑하는 사람을 두고 이 세상을 떠나는 일도, 또 아주 가까운 누군가를 죽음으로 이별하는 일도 세상을 다 잃는 듯한 아픔을 주지요. 그렇다고 우리 모두가 영원히 함께 살 수는 없는 일이랍니다.

레토의 쌍둥이 아르테미스와 아폴론

저녁을 가져오는 신 아르테미스와 태양의 신 아폴로는 사실 쌍둥이 남매랍니다. 제우스가 레토를 사랑해, 그녀가 쌍둥이 아이를 가졌다는 소식을 들은 헤라는 큰 뱀 퓌톤을 시켜 레토를 졸졸 따라다니며 그녀가 아이를 낳지 못하도록 방해하라고 명령했답니다. 헤라는 그저 제우스가 바람을 피운 것만 미운 게 아니라 앞으로 레토가 낳은 두 아이가 제우스 다음가는 권력을 누릴 거라는 이야기 때문에 속이 더 상했던 거지요.

　레토는 아이를 낳을 수 있는 곳을 찾아 이리저리 헤매다가 마침내 한 섬에 도착했습니다. 포세이돈이 파도를 높이 쳐올려 준 덕분에, 퓌톤의 눈을 피한 채 무사히 첫 아이인 아르테미스를 낳을 수 있었습니다. 그러나 쌍둥이의 둘째를 낳을 때에는 헤라가 아예 아이를 낳는 일을 결정하는 출산의 여신을 붙잡으며 방해를 했답니다. 하지만 무지개의 여신 이리스가 헤라 몰래 출산의 여신을 비둘기로 변하게 한 뒤, 레토가 있는 곳으로 가 둘째 아폴론을 낳을 수 있게 했답니다.

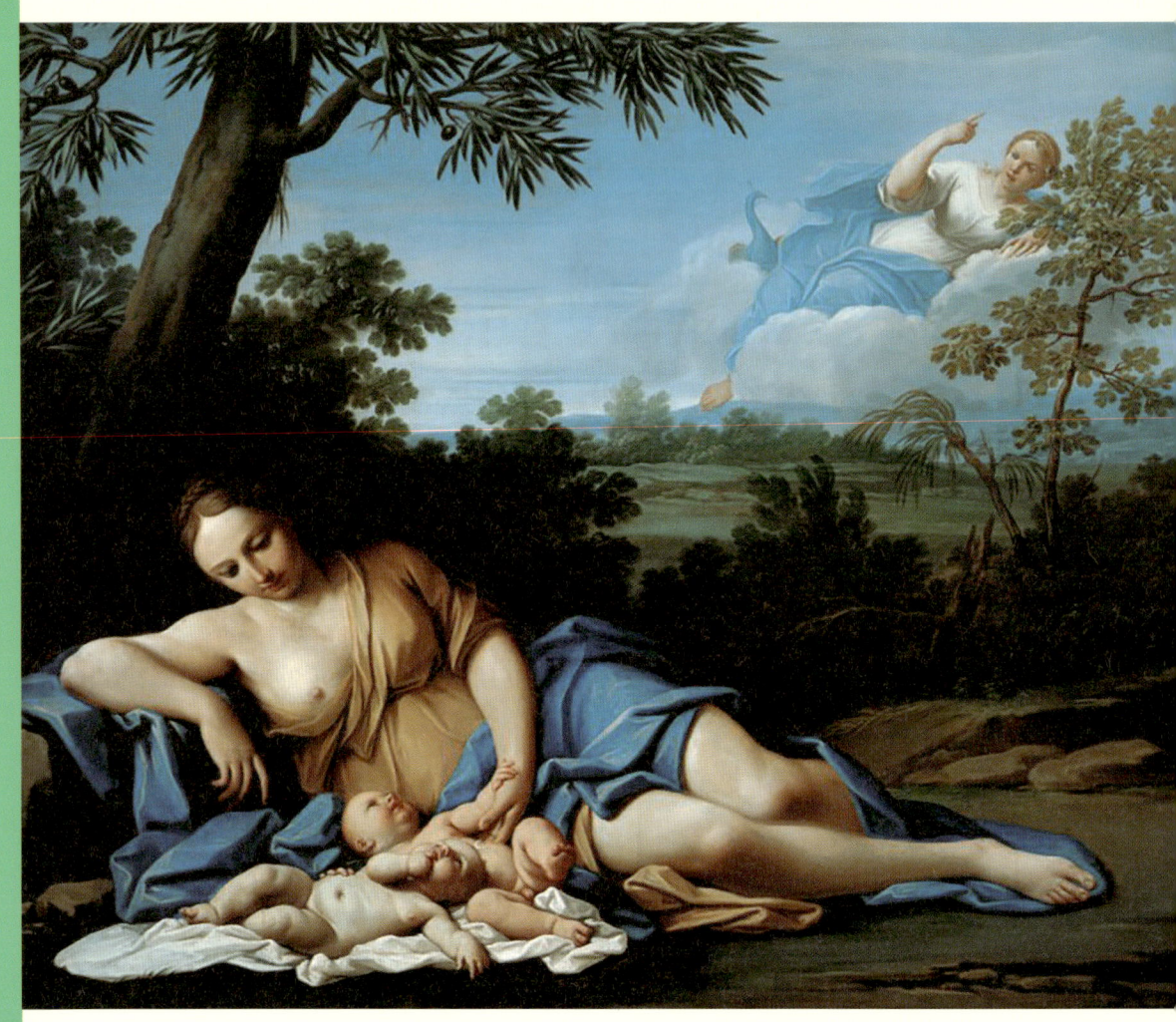

마르코 안토니오 프란체스키니 〈아폴론과 아르테미스의 탄생〉
1692~1709년, 캔버스에 유채, 175×210cm

영웅의 운명을 타고난
헤라클레스

어느 나라에 알크메네라는 왕비가 살았습니다. 워낙 아름다워서 신들의 세계에서도 소문이 자자했던 모양입니다. 제우스가 가만있을 리가 없죠. 뭐든 제 맘대로 하는 제우스는 이번엔 알크메네의 남편으로 변장을 했답니다. 그래서 아이를 가지게 했지요.

제우스의 아내 헤라는 또 화가 치밀어 오를 밖에요. 게다가 알크메네가 낳은 첫 번째 아이가 앞으로 왕이 된다는 신탁까지 전해 들은 헤라는 속이 부글부글 끓어서 견딜 수가 없었답니다. 헤라는 제우스의 아이가 왕이 되는 게 싫었거든요.

방법은 한 가지, 알크메네가 제우스와 사이에 태어날 아이를 첫 번째 아이가 되지 않도록 하는 수밖에는 없었습니다. 그래서 헤라는 아이가 태어나는 것을 주관하는 출산의 신에게 명령을 내려 알크메네가 다른

아이부터 먼저 낳게 만들었습니다.

출산의 신은 알크메네가 두 아이를 같은 날 낳게 했는데, 몇 분 먼저 태어나 장남이 된 첫째 아이는 에우리스테우스이고, 두 번째 아이는 제우스의 아들 헤라클레스였습니다. 그럼 이야기가 어떻게 되는지 알겠죠? 첫째인 에우리스테우스가 왕이 되는 거죠.

참, 희한한 일도 다 있네요. 그 외우기 어려운 외우리 스테이크? 아니, 에우리스테우스가 왕이 되고, 이 이야기의 주인공일 게 뻔한 용감한 헤라클레스는 평생 왕이 못 될 테니 말입니다.

알크메네는 제우스에게 속아서 헤라클레스를 낳았다는 사실을 알게 되었답니다. 그리고 헤라의 질투가 이미 하늘을 찌를 듯하다는 사실도 알게 되었지요. 모든 게 무서워진 알크메네는 헤라클레스를 버리기로 했답니다. 시녀를 시켜 깊은 산속에 버린 것이죠.

하필이면 그때, 헤라와 아테나 여신이 헤라클레스가 버려진 숲속을 함께 산책하고 있었습니다.

"어, 귀여운 아이네. 세상에 이렇게 예쁜 아기를 누가 버렸을까. 이런, 배가 고픈 모양이에요. 헤라 님, 아이에게 젖을 좀 주는 게 어떠세요?"

아이를 본 아테나가 헤라에게 말했답니다.

그 말에 헤라는 아무 생각 없이 아이에게 젖을 물렸어요. 그런데 그 아이는 보통 아이들과 달리 엄청나게 힘이 좋아서 헤라가 비명을 지를 만

큼 세차게 젖을 빨았답니다. 놀란 헤라가 아이를 내동댕이쳐 버렸어요.

"이런, 무슨 애가 이렇게 힘이 세지?"

아테나는 바닥에 떨어진 가여운 헤라클레스를 엄마인 알크메네에게 데리고 갔답니다. 아이를 버린 뒤 몇 날 며칠을 울던 알크메네는 헤라의 저주가 어떻든 우선 아이를 잘 키워야겠다고 생각하고 다시 받아들였어요. 하지만 헤라 역시 얼마 지나지 않아 자기 젖을 빤 아이가 바로 헤라클레스라는 사실을 알고, 도저히 견딜 수 없을 정도로 화가 났습니다.

가여운 헤라, 제우스 때문에 이렇게 가슴앓이를 자주 하는군요. 헤라는 헤라클레스가 자는 방에다 뱀을 두 마리나 집어넣었답니다. 하지만 헤라클레스가 쉽게 죽을 리는 없었지요. 헤라의 젖을 먹은 만큼, 그는 누구보다도 강한 영웅이 될 수밖에 없었거든요. 아무리 아기였지만, 헤라클레스가 손으로 움켜잡자

〈뱀을 잡는 어린 헤라클레스〉
2세기경, 대리석

자기 키만큼이나 긴 뱀을 움켜잡고 있는 헤라클레스의 모습을 조각으로 만들었습니다. 헤라클레스의 눈에는 총명함과 의젓함이 함께 합니다.

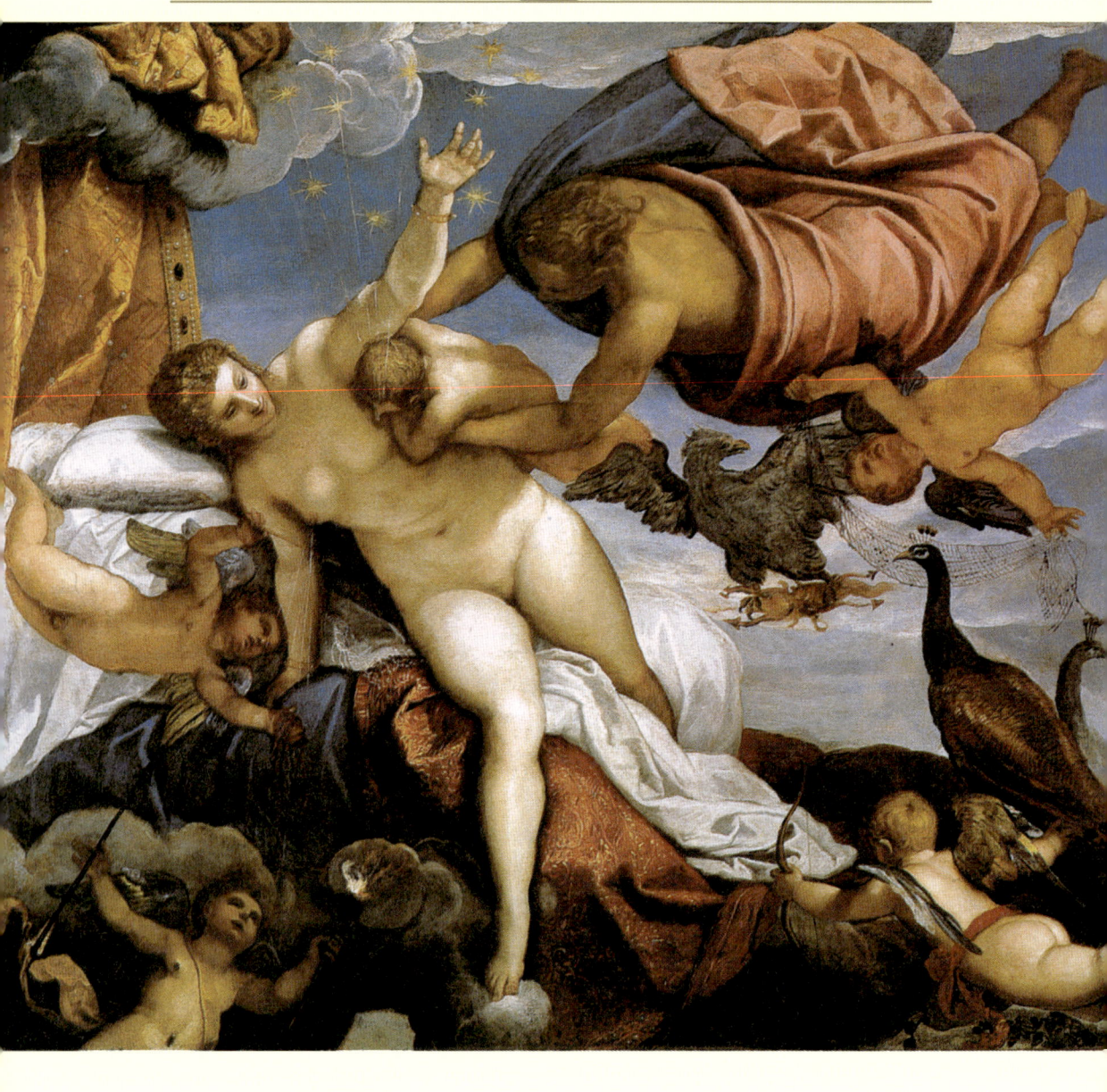

마자 뱀은 더 이상 힘을 쓰지 못하고 그대로 축 늘어져 버렸어요.

알크메네는 여러 모로 보통 아이와 달라 보이는 헤라클레스를 예언자에게 데려갔답니다. 그리고 앞으로 이 아이가 자라서 무엇이 될지 물어보았어요.

"이 아이에겐 사람의 힘으론 도저히 감당 못할 일이 너무도 많이 생길 거요. 하지만 아이는 그 모든 것을 극복하는 영웅이 될 것이고, 나중엔 신이 될 것이오."

야코포 틴토레토 〈은하수의 기원〉
1575년, 캔버스에 유채, 148×165cm

틴토레토는 헤라클레스와 헤라의 이야기를 다른 식으로 담았습니다. 그는 아테나가 아닌 헤르메스가 헤라클레스로 하여금 헤라의 젖을 먹게 만드는 걸로 그렸군요. 그리고 그 자리에 제우스가 있는 것처럼 그렸습니다. 물론 제우스를 직접 그리지는 않았지만, 헤르메스 바로 아래쪽에 있는 독수리가 제우스를 상징하지요. 그리고 독수리 바로 아래 제우스만이 만들 수 있는 번개가 번쩍이고 있어요. 오른쪽 모퉁이의 공작새는 우아한 귀부인을 연상시키지요. 그래서인지 공작새는 헤라를 상징한답니다.

신화에 따르면, 헤라가 그를 밀쳐 낸 뒤에도 젖이 뿜어져 나와 하늘로 흩어졌는데, 그것이 나중에 밤하늘을 밝히는 은하수가 되었다고 합니다. 은하수는 날이 아주 맑다는 것을 의미하고, 그래서 더 좋은 햇살 아래 곡식들이 여물게 되겠지요? 아마도 그리스 사람들은 맑은 날 밤 보이는 은하수를 쳐다보며, 우리 인간 모두를 먹여 살릴 젖과 같다고 생각한 것인지도 모르겠네요.

신이 된다! 그건 한 나라의 왕이 되는 것보다 더 어마어마한 일이죠. 알크메네는 그 뒤부터 헤라클레스에게 더욱더 정성을 쏟았답니다. 세상에서 좋은 음식은 다 마련해서 먹였고요. 세상에서 훌륭한 선생님은 다 수소문해서 모셔다가 헤라클레스를 가르치게 했습니다. 공부뿐만 아니라 무술, 음악 모든 면에서 헤라클레스는 철저한 교육을 받았지요.

배울 만큼 배웠다고 생각한 헤라클레스는 이제 어머니 곁을 떠나 아무도 살지 않는 산속으로 들어갔습니다. 어떻게 사는 것이 올바르게 사는 것인지 궁리하기 위해서였지요. 하루 종일 양떼를 치면서 생각에 잠겨 있던 그에게 어느 날 두 여인이 다가왔답니다. 한 여자는 단정한 옷차림에 곱게 빗은 머리칼을 찰랑이면서 부드러운 미소를 짓고 있었고요, 다른 한 여자는 화려한 화장에 멋진 보석을 주렁주렁 달고 있었답니다. 그 멋진 여자는 잔뜩 애교를 부리며 헤라클레스에게 말을 건넸습니다.

"헤라클레스, 난 당신을 잘 알아요. 만약 당신이 날 따라온다면 먹고 싶은 떡볶이를 질리도록 먹을 수 있고, 문방구 앞 뽑기 한 통을 다 하고도 남을 만큼 동전도 줄 거고요. 아니 아니, 그 게임기를 통째로 드릴 수도 있고요. 차라리 피시방을 하나 사 드릴까요?"

설마, 이렇게 말했을 리는 없지요. 자신을 따르면 수많은 몸종을 거느리고 아주 부유하고 편안하게, 그리고 화려하게 살 수 있을 거란 말을 한 거겠지요.

"당신이 대체 누구길래 그렇게 할 수 있다는 거요?"

헤라클레스가 말했습니다.

"나는 쾌락의 여신이랍니다. 늘 즐거움을 좇는 여신이지요. 세상에 재미있는 일이 얼마나 많은데, 늘 착한 척하면서 살 필요는 없지 않나요? 뭐, 뒷일이야 어떻게 되든 지금 당장 편한 게 최고라고 생각해요."

그 말에 다른 여자가 얼른 나섰습니다.

"헤라클레스, 그건 그렇지 않아요. 세상에 즐거움이 많기는 하지만, 모든 즐거움에는 대가가 따르는 법이에요. 열심히 일하고, 착하게 세상을 살 줄 아는 사람만이 진정한 즐거움을 누릴 수 있는 거예요. 나는 미덕의 여신이랍니다. 쾌락만을 좇아가는 건 잠깐은 즐거울지 모르지만 정말 옳은 것이 무엇인지 생각하는 힘을 다 잃게 해, 결국은 괴로움만 남긴답니다. 당신이 진정한 영웅이 되려면 더 많은 고통과 힘든 일들을 겪어 내고 이겨 낼 줄 알아야 한답니다."

헤라클레스는 곰곰이 생각에 잠겼습니다. 당장 노력 없이 그냥 들어오는 쾌락을 택할 것인가, 아니면 땀 흘리는 노력의 대가로만 얻을 수 있는 행복을 추구할 것인가를 고민했지요. 결국 헤라클레스는 미덕의 여신을 따르기로 했답니다. 진정한 영웅의 길을 택한 거지요.

다시 헤라클레스는 산을 내려와 테베라는 도시로 향했습니다. 당시의 테베는 미니아이라는 부족과의 싸움에 져서, 어마어마한 세금과 곡식은 물론, 값비싼 물건들을 바쳐야 했답니다. 나라에 내는 세금은 보

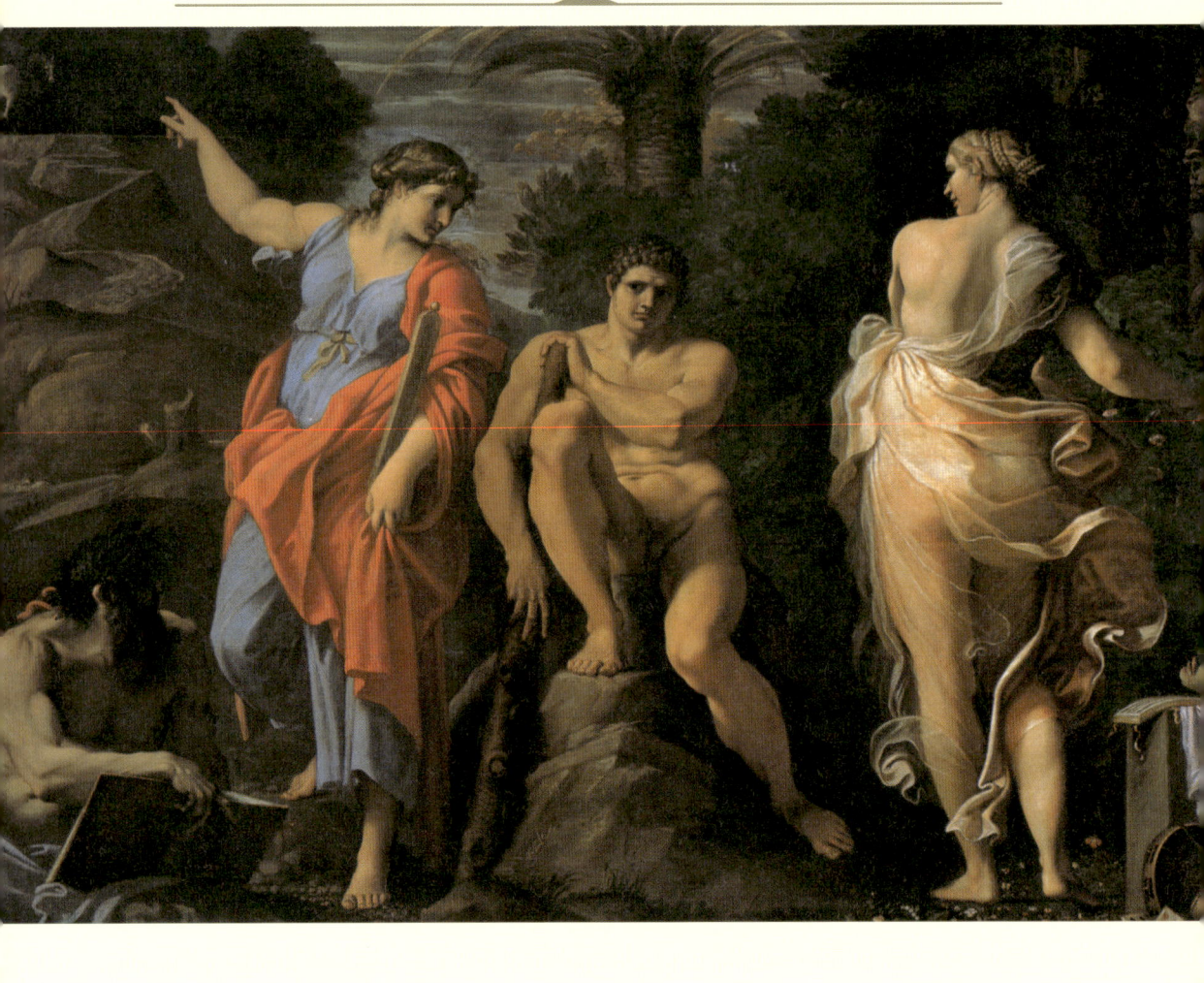

통 그 나라 백성들이 안심하고 살 수 있게 하는 데 쓰여야 합니다. 그런데 다른 부족이 와서 세금을 거두고도, 오히려 그 백성을 괴롭히는 것은 참으로 어처구니 없는 일이죠. 그런 걸 알면서도 계속 당할 수밖에 없는 이유는 힘이 없어서였지요. 그래서인지 테베는 슬픔으로 가득 찬 우울한 도시처럼 느껴졌습니다. 헤라클레스는 테베 시를 구경하다가, 미니아이의 군사들이 세금을 제때 못 내 쩔쩔매는 한 노인을 마구 때리는 광경을 목격하게 되었습니다.

안니발레 카라치 〈헤라클레스의 선택〉
1596년, 캔버스에 유채, 167×273cm

조각상처럼 생긴 헤라클레스가 양쪽 여자들이 가리키는 곳 중 어디를 택해야 할지 심각하게 고민하고 있습니다. 오른쪽에 선 여인은 좁고 울퉁불퉁하며 가파른 산을 향해 손가락을 가리키고 있습니다. 그 가파른 산 위에 페르세우스가 타고 다니는 페가수스가 보입니다. 말하자면 진정한 영웅이 되어 저런 말을 타라는 것이겠지요. 그래서인가요, 그 여신 아래 한 남자신은 책을 읽고 있습니다.

그와 반대로 헤라클레스의 왼쪽 편에 선 쾌락의 여신은 푸른 숲이 울창한 곳을 향하고 있습니다. 구석엔 가면과 악기가 놓여 있네요. 여기서 악기, 곧 음악은 먹고 놀고 즐기는 삶에 필요한 것이라는 의미로 그려진 것 같습니다. 또 가면은 진정한 얼굴을 가리는 것이지요. 진실 되지 못한 거짓을 상징한다고 볼 수 있습니다.

옛날 서양 사람들도 오른손을 왼손보다 더 귀하게 생각했습니다. 그래서 헤라클레스의 오른쪽에는 미덕의 신이, 왼쪽에는 쾌락의 신이 서 있는 거랍니다.

헤라클레스는 울분을 참을 수가 없었답니다. '남의 일엔 안 끼어드는 게 최고야.'라며 모른 척 지나갈 수도 있었지만, 헤라클레스는 용기와 힘이 있는 정의로운 사람이었거든요.

"대체 이게 무슨 짓들이야. 다른 사람도 아닌 노인을 학대하다니, 이건 비겁한 짓이야."

헤라클레스는 단숨에 달려들어 미니아이의 군사들을 물리친 뒤, 밧줄에 꽁꽁 묶어 그들의 나라로 돌려보냈답니다. 이 일 때문에 미니아이 왕이 테베를 공격해 왔습니다.

"맛 좀 봐라, 건방진 테베. 그리고 헤라클레스!"

하지만 헤라클레스는 조금도 두려워하지 않고 테베의 건강한 청년들을 모아 미니아이 군사들을 물리쳤답니다. 거기다 미니아이 왕마저 자신의 칼로 쓰러뜨렸습니다. 이때부터 사람들은 헤라클레스를 영웅이라고 불렀습니다. 나라를 살린 사람은 영웅이라고 불릴 자격이 있으니까요.

한 나라를 구해 낸 것도 그렇지만, 헤라클레스가 정말 멋진 이유는 아무런 대가 없이 그저 얻어지는 쾌락을 물리치고, 진정한 행복을 찾아 험난한 일을 묵묵히 받아들이길 선택할 수 있었던 용기 때문이 아닐까요? 당장 눈앞에 보이는 즐거움을 못 본 체한다는 건 너무도 어려운 일이거든요. 생각해 보세요. 수학 숙제를 할 것인가, 아니면 얼른 컴퓨터 게임에 접속해서 친구와 게임을 한 판 하며 놀 것인가 망설일 때 머릿속이 얼마나 복잡해지는지를.

헤라클레스는 테베에서 영웅 대접을 받으며 무엇 하나 부러울 것 없이 잘 살고 있었습니다. 결혼도 하고, 아이도 낳고, 행복한 생활을 했지요. 하지만 운명은 가혹한 것. 행복하기만 한 그에게 뜻하지 않은 비극이 찾아왔습니다. 바로 사랑하는 아내와 아이를 제 손으로 죽이는 일이 벌어진 것입니다.

사실, 이 일은 헤라 여신이 한 짓이나 다름없었답니다. 늘 헤라클레스를 못마땅하게 생각하던 헤라가 잠시 그를 미치게 만들어 버린 거예요. 그 순간, 헤라클레스는 사랑하는 가족을 자신을 공격해 오는 무서운 짐승들로 착각해 제 손으로 죽이게 된 것입니다.

정신이 돌아왔을 때 헤라클레스가 느꼈을 슬픔은 상상을 초월할 정도였습니다. 왜, 그리고 어떻게 그런 짓을 했는지 기억조차 나지 않지만, 분명한 것은 제 손으로 가족들을 저세상 사람으로 만들었다는 사실이었지요. 헤라클레스는 어찌할 바를 몰랐습니다. 이런 어마어마한 죄를 짓고 대체 앞으로 어떻게 살아야 할지, 도무지 알 수가 없었지요. 이제 신탁을 구할 도리밖에 없었습니다.

뜻밖에도 그에게 내려진 신탁은 형인 에우리스테우스 왕을 찾아가, 그가 명령하는 12가지 과업을 완수하라는 것이었습니다. 헤라클레스는 에우리스테우스를 찾아갔지요. 그런데 에우리스테우스는 시기심이 많은 왕이었답니다. 헤라클레스가 도저히 감당할 수 없을 일을 골라 시켜서, 영웅으로 불리는 그가 망신스럽게 사라져 버렸으면 하는 마음뿐이

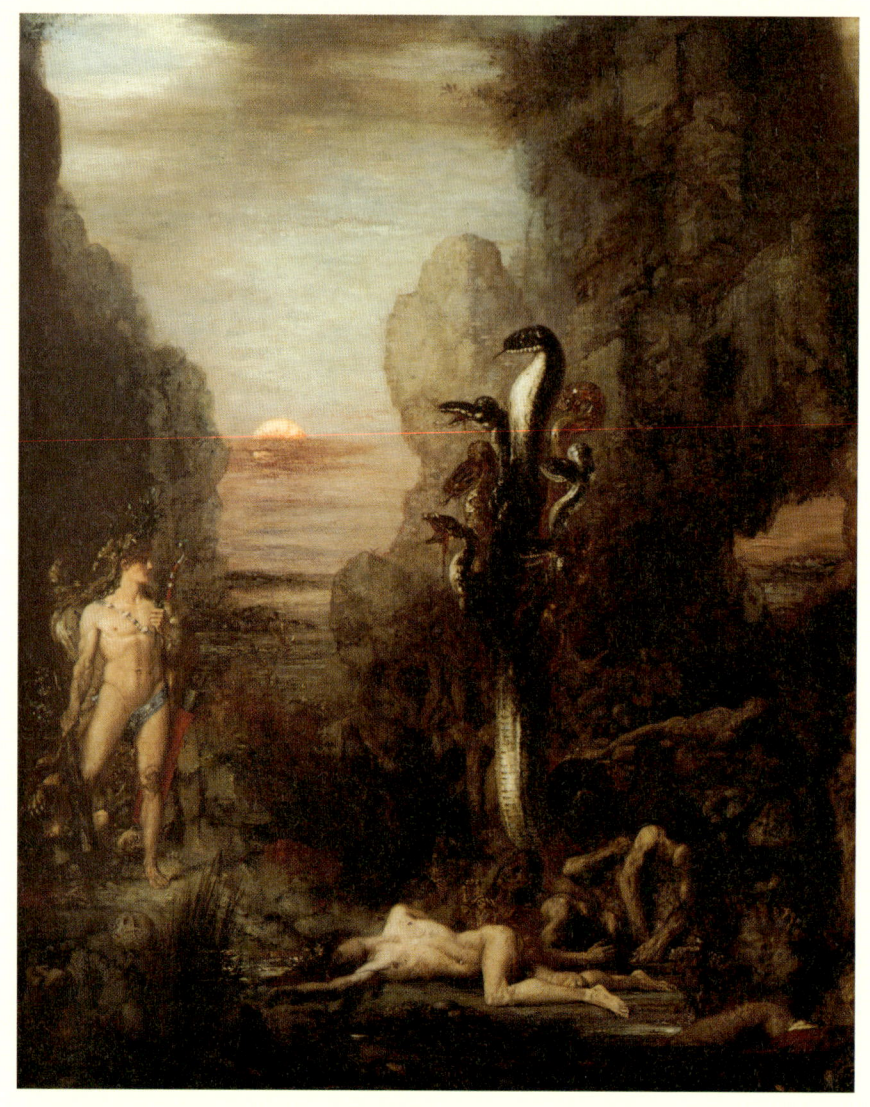

귀스타브 모로 〈헤라클레스와 히드라〉
1875년, 캔버스에 유채, 154×175cm

목을 꼿꼿이 세운 채 헤라클레스를 바라보는 히드라의 모습이 무섭고, 징그럽습니다. 하지만 헤라클레스는 당당하게 그를 쳐다보고 있습니다. 바닥에는 이미 히드라에 희생된 사람들이 보입니다. 전체적인 색깔이 마치 꿈속 장면처럼 묘하게 느껴집니다.

었습니다. 하지만 가족을 자기 손으로 죽인 죄만 씻을 수 있다면 세상의 어떤 일도 마다하지 않기로 맹세 한 헤라클레스는 묵묵히 명령을 따르기로 했습니다.

첫 번째 과업은 네메아 숲의 사자를 죽이고 가죽을 벗겨 오는 일이었습니다. 이미 갓난아기 때부터 손으로 뱀을 움켜잡던 실력이라, 별로 힘든 일도 아니었습니다. 그는 커다란 몽둥이로 단숨에 사자를 제압했습니다. 그래서 화가들은 헤라클레스를 그릴 때, 몽둥이를 들고 선 모습이나 사자 가죽을 벗겨 만든 옷을 입은 모습으로 그리곤 합니다.

두 번째 과업은 히드라를 없애고 오라는 명령이었습니다. 히드라는 머리가 아홉 개나 달린 괴물 뱀으로, 아무리 잘라도 아홉 개의 머리는 다시 생겨나곤 했지요. 이런 걸 보면, 옛날 서양 사람들도 뱀을 무척이나 싫어한 것 같습니다. 메두사도 뱀의 머리를 하고 있었죠? 또 우리가 잘 아는 성경 속의 아담과 이브도 뱀의 유혹에 넘어가 사과를 따먹었지요.

헤라클레스는 히드라의 머리들을 하나씩 잘라 낸 뒤, 새 머리가 나기 전 그 자리를 얼른 불로 지지는 방법으로 여덟 개의 머리를 처치했습니다. 하지만 나머지 하나는 이 방법이 통하지 않았답니다. 자르면 끊어져 나갔다가 다시 몸에 붙곤 하는 것이었어요. 그래서 헤라클레스는 온 힘을 다해, 베어 낸 뱀의 머리를 재빨리 흙 속에 묻은 뒤, 그 위에 세상에서 가장 무거운 돌을 올려 버렸습니다.

세 번째 과업은 사냥의 여신이자 저녁을 가져오는 여신, 아르테미스가 가장 아끼는 암사슴을 잡아 오는 일이었답니다. 사슴 한 마리 잡는 일쯤이야 헤라클레스에겐 식은 죽 먹기였지만, 문제는 사슴의 주인이 여신이라는 데 있었지요. 헤라클레스는 여신을 몰래 속이고 사슴을 차지하기보다 차라리 찾아가 솔직하게 이야길 털어놓는 게 낫겠다고 생각했습니다.

"아르테미스 여신이시여! 사슴을 잡아 녹용을 먹겠다 뭐, 이런 건 아닙니다. 제가 사실은 여차여차해서 저차저차하다 보니…… 어쩌고저쩌고 한 것입니다."

그의 말에 아르테미스가 고개를 끄덕여 주었지요. 이렇게 세 번째 과업이 끝났습니다.

네 번째 과업은 에르만토스라는 산에 올라가 멧돼지를 잡아 오라는 것이었습니다. 헤라클레스는 몸통 위는 사람이고 아래는 말인 켄타우로스에게서 독이 묻은 화살을 얻어, 단숨에 그 무시무시한 멧돼지를 잡을 수 있었습니다.

영웅에겐 늘 이런 좋은 친구가 있는 법이죠.

그러고 보면 헤라클레스는 타고난 힘으로 첫 번째 과업인 사자를, 그리고 지혜로움으로 두 번째 과업인 히드라를 물리칠 수 있었습니다. 게다가 자신의 입장을 잘 설명하는 설득력으로 세 번째 과업도 완수했지요. 그리고 친구의 도움으로 네 번째 과업도 이겨 냈습니다.

힘, 지혜, 설득력, 친구. 우리에겐 헤라클레스가 가진 이런 능력들이 없을까요? 어쩌면 우리도 이런 능력을 다 가지고 태어났는지 모릅니다. 다만, 그것을 적절하고 소중하게 사용하는 법을 아직 모르는 것일 수도 있어요.

다음으로 헤라클레스가 해야 할 일은 소가 3천 마리나 되는 외양간을 청소하는 일이었습니다. 혼자 어지르는 내 방을 가끔 청소하면서도 엄마는 "방이 마구간이야, 마구간!" 하며 진저리를 치는데, 소가 3천 마리라니! 얼마나 지저분할지는 안 봐도 뻔하지요? 물론 헤라클레스라면 가뿐하게 해치우겠지만 말이죠. 신화에 나오는 영웅들 중 이렇게 지저분한 일도 마다하지 않고 해낸 영웅은 아마도 헤라클

조반니 다 볼로냐 〈헤라클레스〉
1580년, 청동, 높이 74cm

죽은 멧돼지를 어깨에 메고 걸어가는 헤라클레스의 모습입니다. 늘 들고 다니던 커다란 몽둥이에 멧돼지를 받쳐 들고 있네요. 힘을 줄 때의 근육 하나하나가 놀라울 만큼 잘 표현되어 있습니다. 그리고 몽둥이를 쥔 손, 또 멧돼지를 잡은 손도 마치 살아 움직일 듯 생생합니다.

레스 하나뿐일 거 같네요. 보통 이런 일은 할 수 없어서라기보다 하기 싫어서 안 하게 되지 않나요? "내가 명색이 영웅인데, 청소나 하란 말이야?"라면서 말입니다.

여섯 번째로 헤라클레스가 해치운 일은, 부리와 발톱이 강철로 되어 있는 무시무시한 새들을 몰아낸 일입니다. 그는 지혜의 여신 아테나를 찾아가 진심 어린 설명을 하고 부탁해 종을 구했고, 새들이 싫어하는 종소리를 내서 몰아냈다는군요. 역시나 헤라클레스는 현명하게도 자신보다 능력 있는 자에게 도움을 청할 줄 알았던 거죠.

일곱 번째로 해낸 일은 크레타 섬으로 가서 황소를 잡아 오는 일이었어요. 헤라클레스에게 이 일은 그다지 어려운 일이 아니었을 겁니다. 소를 잡는다는 이야기는 곧, 소를 마음대로 부릴 수 있다는 뜻이죠. 결국 소를 잘 이용해 농사일을 훌륭하게 해낼 수 있고, 나아가 인간들이 먹고사는 문제를 제대로 해결할 능력이 있음을 뜻하지요.

여덟 번째로, 헤라클레스는 디오메네스라는 왕이 기르는 포악한 말을 잡아 왔답니다. 그 왕은 멀쩡한 사람을 잡아서 말의 먹이로 주곤 했다는군요. 포악한 말을 다룬다는 것은 당시의 교통수단인 말을 자유롭게 이용할 수 있다는 뜻이겠죠?

아홉 번째로, 헤라클레스는 여자들만 사는 아마존이라는 곳에 가서 그곳 여왕의 허리띠를 뺏어 왔답니다. 아마존 여자들은 모두 무척 거칠어서 어지간한 남자들보다 더 힘이 셌지요. 헤라클레스는 아마존의 여

왕에게 자초지종을 말하고 허리띠를 구할 수 있었습니다. 그런데, 헤라클레스가 이 모든 일을 하나둘 잘 해결해 내는 게 은근 얄미웠던 헤라는 아마존 여인들에게 헤라클레스가 여왕을 납치할 거라고 소문을 냈답니다. 한바탕 난리가 났겠죠? 여자들과 굳이 싸우고 싶지 않았지만 헤라클레스는 결국 헛소문을 믿고 덤벼드는 그녀들과 오랫동안 전쟁을 치러야 했지요.

열 번째는, 머리가 셋, 팔과 다리가 여섯, 게다가 날개까지 여섯 개나 달린 거인이 키우는 황소를 뺏어 오는 일이었습니다. 하지만 헤라클레스에겐 별 어려운 일이 아니었지요.

이제 열한 번째의 과업이 남았습니다. 그것은 바로 황금사과를 구해 오는 일이었지요. 황금사과는 헤스페리데스 세 자매가 지키고 있었는데, 문제는 헤라클레스가 대체 이들이 어디에 사는지조차 알 수 없었다는 겁니다. 며칠을 헤매던 헤라클레스는 우연히 한 남자가 바위에 묶여 있는 것을 발견했습니다. 누군지 기억이 나나요? 바로 프로메테우스였지요. 헤라클레스는 단칼에 프로메테우스의 간을 쪼아 먹는 독수리를 물리치고 그를 구해 냈습니다.

"날 구해 준 거 진심으로 잊지 않겠소. 무슨 일이든 내게 도움을 청해도 좋소."

프로메테우스의 말에, 헤라클레스는 자신이 지금 황금사과를 찾으러 가는 길이라고 털어놓았답니다. 그러자 프로메테우스가 무릎을 탁 쳤

습니다. 뭔가를 알고 있는 모양이죠?

"헤스페리데스 세 자매가 지키는 황금사과를 말하는 거로군. 근데 막상 찾아간다 해도 그 자매들은 절대 사과나무를 내놓지 않을 거요. 단, 아틀라스의 말이라면 자매들이 들어줄 거요. 자기 아버지니까. 그런데 아틀라스가 요새 하늘을 떠받치고 있어서 도와줄 수 있을지 모르겠소."

아틀라스는 예전에 제우스가 아버지를 벌하기 위해 싸울 때 아버지 편에 서서 제우스를 공격한 신이었어요. 전쟁에서 패한 그는 제우스에게 벌을 받아, 평생 하늘을 받치고 살아야 했지요.

헤라클레스는 서둘러 아틀라스를 찾아가 사정을 이야기했답니다. 아틀라스는 고개를 끄덕이며 대꾸했어요.

"도와주고는 싶네만, 내가 하늘을 받치고 있어 딸들에게 갈 수가 없구려. 혹시 내가 가서 아이들을 만나고, 사과를 가져오는 동안만이라도 이 하늘을 지고 있을 수 있겠소?"

헤라클레스는 순순히 아틀라스 대신 하늘을 이고 있기로 했습니다.

얼마나 시간이 지났을까요? 멀리서 황금사과를 들고 오는 아틀라스의 모습이 보였습니다. 그런데 헤라클레스에게 사과를 건네주려던 아틀라스는 다시 저 무거운 하늘을 이고 있을 생각에 마음이 복잡해졌습니다.

"이런, 내가 알 게 뭐야. 좀 미안은 하네만, 하늘은 이제 당신이 책임지는 게 어때? 난 그동안 못다 한 일이나 하면서 좀 쉬고 싶어."

아틀라스를 너무 믿은 탓이었을까요? 헤라클레스는 힘이 쭉 빠지는 기분이었습니다. 그렇지만 위기에 처할수록 침착해야겠죠? 헤라클레스는 웃으며 그에게 말했습니다.

"그래요. 이 무거운 하늘을 지고 있느라 고생이 너무 많았을 겁니다. 이왕 이렇게 된 거, 제가 당신 대신 하늘을 들고 있죠 뭐. 나야 힘이 남아도니까요. 하지만 한 가지, 하늘을 이고 있으려니 너무 무거워서 머리가 아파요. 내 머리 위에 짚이라도 좀 놔 주세요."

〈헤라클레스와 크레타의 황소〉
기원전 520~500년, 도자기 그림

붉은색 바탕의 도자기에 검은색으로 그림을 그린 뒤 가는 선으로 단순하게 형태를 그려 넣었네요. 헤라클레스가 두 손으로 황소를 누르고 있고, 벌써부터 지친 듯한 황소는 땅을 향해 고개를 푹 숙이고 있습니다. 혹시 이 소는 미노스 왕이 포세이돈으로부터 받아서 신에게 제물로 바치지 않고 몰래 숨겨 놓았던 소가 아닐까요?
헤라클레스 뒤로 투구를 든 여신이 서 있습니다. 이번에도 아테나가 그에게 도움을 주는군요. 태어나서부터 늘 헤라클레스와 함께 했던 아테나 덕분에 힘만 세 보이는 그가 아주 지혜롭고 현명하게 그 많은 일을 처리해 낼 수 있었던 것 같아요.

〈하늘을 이고 있는 헤라클레스〉
기원전 470~460년, 대리석, 높이 156cm

이 작품은 그리스인들이 제우스를 위해 만든 신전의 지붕 아래에 새겨진 것으로, 헤라클레스가 하늘을 이고 있는 동안 아틀라스가 사과를 가져오는 장면을 조각한 것입니다. 두 손으로 하늘을 받치고 있는 헤라클레스 뒤로 아테나 여신이 서 있습니다. 원래 이야기에는 아테나가 이 일에 끼어들지 않았지만, 현명하게 처리한 헤라클레스에게 지혜의 여신이 도움을 주었을 거라는 상상을 덧붙인 것 같습니다.

이제 저 무거운 하늘을 떠받치고 있지 않아도 된다는 사실에 기분이 좋아진 아틀라스는 그 정도 부탁쯤은 들어주기로 했어요. 뭉친 짚을 헤라클레스 머리 위에 넣어 주려 하자, 헤라클레스가 하늘이 너무 무거워 도저히 고개를 뺄 수가 없다고 투덜거렸어요. 그러자 아틀라스는 자신의 손으로 살짝 하늘을 받쳐 주었답니다. 바로 그 순간 헤라클레스가 몸을 숙여 번개처럼 빠져나와 버렸지요. 아틀라스에게 그렇게 쉽게 당할 헤라클레스가 아니었던 거죠. 침착함과 명석한 두뇌, 이게 바로 영웅 헤라클레스가 가진 또 다른 힘이었던 겁니다.

헤라클라스가 황금사과까지 내놓는 걸 본 에우리스테우스 왕은 이제 고민에 빠지기 시작했습니다. 대체 무슨 일을 시켜도 못 해내는 게 없으니 말입니다. 왕은 마침내 마지막 명령을 내렸습니다. 물론 헤라클레스가 제 아무리 날고 기어도 못 해낼 만한 일을 찾아내느라 머리털이 다 빠질 정도로 궁리에 궁리를 했겠죠?

"저승을 지키는 사냥개, 케르베로스를 잡아 오너라."

에우리스테우스는 이것만은 못하겠지, 하는 표정을 짓고 거만하게 말했습니다.

이번에도 헤라클레스는 헤르메스 신의 도움으로 지하 세계에 이르러 케르베로스 앞에 섰습니다. 사실 이 정도 사냥개는 싸움 상대도 못 되었지요. 공연한 시간 낭비를 할 것 없이 단숨에 처리하고 올 생각으로 헤라클레스의 마음이 바빠졌습니다. 하지만 헤르메스가 그의 팔을 끌어

당겼습니다.

"당신은 저 사냥개를 죽여서 당신 과업을 다 이루어 낸다지만, 사실 저 사냥개는 당신 게 아니지 않소? 게다가 그 사냥개가 당신에게나 다른 이들에게 특별히 해를 준 것도 아닌데, 오로지 당신 하나만을 위해 사냥개를 죽일 수 있는 건 아니잖소? 사실 저 개는 죽은 사람들과 산 사람들 사이를 갈라놓는 중대한 일까지 하고 있으니 말이오."

듣고 보니 헤르메스의 말은 틀린 말이 아니었습니다. 내가 아무리 배가 고파도 남의 도시락을 함부로 훔쳐 먹을 수는 없는 일이니까요. 게다가 그 도시락이 날 때린 것도 아닌데, 함부로 없애 버릴 수는 없죠. 그렇다면 가장 좋은 방법은 어떤 것일까요?

한참 생각에 잠겨 있던 헤라클레스는 하데스 왕에게 다가갔습니다. 헤라클레스가 얼마나 멋지고 예의 바르게 말 잘하는 사람인지는 이제는 알 만하지 않나요? 하데스는 그의 말에 고개를 끄덕끄덕했답니다. 게다가 옆에 앉아 있는 자신의 어여쁜 아내, 페르세포네 왕비에게 자신이 얼마나 남의 부탁을 잘 들어주는 너그러운 사람인지를 뽐내고 싶은 마음도 있었지요.

"그냥 가자고 하면 말을 듣지 않을 테니, 자네가 알아서 데리고 가게나. 달래든 아니면 묶어서 가든. 다만, 절대로 그 사냥개 몸에 상처가 나게 해선 안 되네."

헤라클레스에게는 그조차 별 문제가 아니었습니다. 그는 덥석 사냥개

〈헤라클레스와 케르베로스〉

기원전 530~520년, 도자기 그림

헤라클레스가 막 케르베로스를 잡아 오는 장면이 그려져 있습니다. 헤라클레스는 몽둥이를 든 채 사자 가죽 옷을 머리에서부터 몸까지 걸치고 있네요. 무시무시한 케르베로스는 이미 헤라클레스에게 잘 길들여져 있는 것 같아 보입니다. 그런데 헤라클라스가 막상 이 사냥개와 함께 돌아오자, 에우리스테우스 왕은 너무 무서운 나머지 두 손을 쳐들고 있습니다. 혹시나 싶어서 큰 항아리에 숨을 준비까지 하고 있군요.

를 들어 올려 두 팔로 꽉 움켜잡았습니다. 사냥개는 발버둥을 치면서 반항했지만, 세상에 무서울 게 없는 헤라클레스에게는 상대조차 되지 않았습니다.

헤라클레스는 성큼성큼 에우리스테우스 왕 앞으로 걸어갔습니다. 왕은 마침내 두 손을 들었습니다.

"됐다, 헤라클레스. 더 이상 자네에게 내릴 명령이 없으니, 자네는 이제 죄에서 벗어난 거나 다름없네. 이젠 여길 떠나도 좋으니 자네 뜻대로 살게나."

이로써 헤라클레스는 아내와 자식을 죽인 죗값을 다 치른 셈이죠.

이후에도 헤라클레스는 여러 가지 모험을 하다가 죽습니다. 그리고 제우스의 부름을 받아 그는 세상에서 생명이 다하는 그날, 신으로 다시 태어나지요. 헤라 여신도 더 이상 헤라클레스를 미워하지 않고 극진히 대접해 주었답니다.

어쩌면 우리 주변엔 헤라클레스처럼 용감한 영웅은 없을지 몰라요. 그도 그럴 것이, 헤라클레스는 아버지 제우스의 피를 이어받아 이미 반은 인간이 아닌 신이었거든요. 그래서 신들의 특별한 도움도 받을 수 있었고, 심지어 지하 세계에 들어갔다가도 살아 돌아올 수 있었지요. 그러나 한편으로 생각해 보면, 그가 제우스의 아들이었기에 우리 같은 보통 인간들은 겪지 않아도 되는 많은 고통을 받은 것도 사실이에요. 많은 혜택을 입고 태어난 만큼 고통 또한 컸다는 거죠.

진짜 영웅은 자신한테 닥친 힘든 고통 앞에서 "왜 나만 만날 힘들게 해!"라고 투덜대기 전에, 현명하게 그 일을 해결해 나가려는 용기를 가진 사람을 뜻하는 건지도 몰라요. 유난히 힘든 일이 많이 생길 때 있죠, 그럴 땐 이렇게 생각해 볼까요? "내겐 특별한 능력이 많아서 이런 일이 많이 생기는 걸 거야."라고요.

트로이 전쟁과 파리스

 그리스의 여러 도시 국가 중 스파르타는 지금의 터키 지역에 있었던 트로이라는 나라와 무려 10년이나 계속되는 전쟁을 했답니다. 말이 10년이지, 여러분이 태어나서 초등학교 3학년이 될 때까지 우리나라가 다른 나라와 계속 전쟁을 하고 있다고 생각해 보세요. 정말 끔찍하지 않아요? 게다가 신화의 10년은 인간의 시간으로 100년일 수도 있고, 천 년일 수도 있죠. 그런데 그 생각만 해도 아득한 전쟁이 사실은 그리스 신들 때문에 일어났다고 합니다.

 트로이의 왕자 파리스는 우연히 황금사과를 길에서 줍게 되었는데요, 그 사과에는 '가장 아름다운 여신에게'라는 말이 적혀 있었습니다. 생각에 잠긴 파리스 앞에 세 여신이 나타났지요. 바로 아테나, 헤라, 아프로디테였답니다. 아테나는 지혜의 여신이자 전쟁의 여신이었지요. 헤라

는 제우스의 아내로, 여신들 중 가장 큰 권력을 가지고 있었습니다. 아프로디테는 물론 미의 여신이었고요. 그렇다면 당연히 가장 아름다운 여신은 아프로디테일 테니, 사과는 그녀의 차지가 당연한 게 아니었을까요?

하지만 세 여신은 저마다 자신이 가장 아름답다고 뽐을 냈지요. 그리고 아무리 아프로디테가 미의 여신이라지만, 지혜와 용기를 가진 아테나도, 또 최고신의 아내인 헤라도, 그 미모가 결코 아프로디테에 비해 떨어지는 건 아니었어요. 파리스는 고민에 고민을 거듭할 수밖에 없었지요. 누구를 뽑아도, 나머지 두 여신이 화를 낼 게 뻔하니 파리스로서는 더욱 골치가 아팠겠죠? 결국 파리스는 아프로디테에게 사과를 주고 마는데요, 그 이유는 아프로디테가 자신을 뽑아 주면 그에게 세상에서 가장 예쁜 여자와 결혼하게 해 주겠다는 약속을 했기 때문이랍니다. 하여간 남자들은 왜 그렇게 예쁜 여자에게 약한지 모르겠어요.

약속대로 아프로디테는 세상에서 가장 예쁜 여자를 파리스의 아내로 맞도록 해야 했답니다. 그런데 하필이면 당시 가장 예쁜 여자가 스파르타의 왕비 헬레나였답니다. 왕비라면, 왕의 부인이니 이미 결혼을 한 여자였지요. 신들에겐 그런 게 별로 중요한 일이 아니었겠죠. 결혼을 했건 말건, 가장 예쁜 여자가 헬레나라면 그 헬레나와 파리스를 결혼시키면 그만이라는 거죠.

파리스는 아프로디테가 시키는 대로 스파르타의 궁전으로 들어갔습

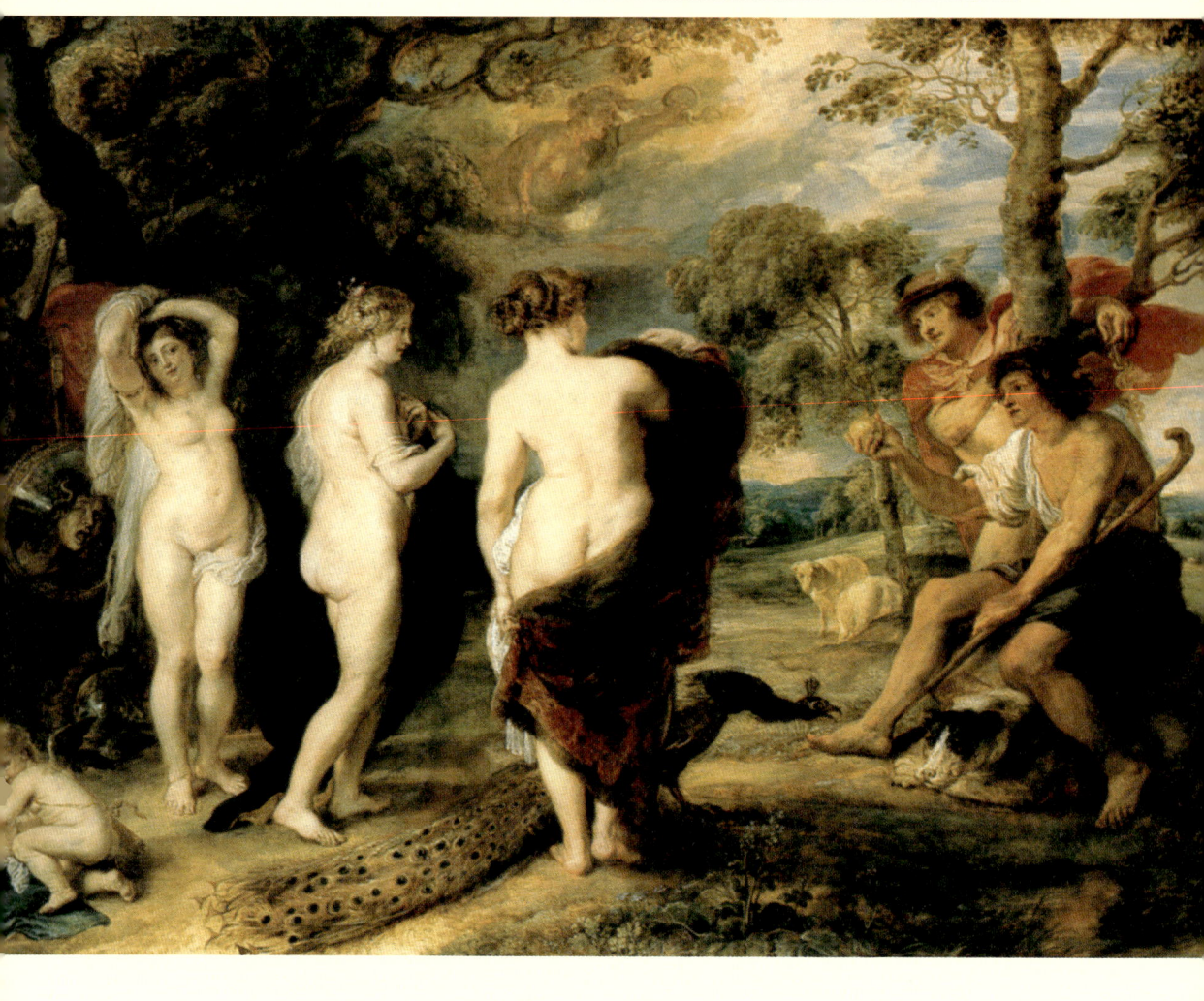

니다. 외국에서 온 왕자라고 다들 친절하게 맞아 주었지요. 그런데 그 날 밤, 파리스는 왕비 헬레나를 데리고 몰래 도망을 치고 말았습니다. 아마도 아프로디테는 에로스를 시켜 헬레나와 파리스에게 화살을 쏘라고 한 것 같아요.

싸움은 바로 그때부터 시작된답니다. 자기 나라 왕비를 데리고 간 트로이 왕자를 스파르타 사람들은 도저히 용서할 수가 없었던 거죠. 처음부터 이 싸움은 아프로디테, 헤라, 아테나가 만든 거나 마찬가지였습니

페테르 파울 루벤스 〈파리스의 심판〉
1636년, 캔버스에 유채, 145×194cm

날개 달린 모자를 쓰고 뱀이 꼬여 있는 지팡이를 든 헤르메스, 사과를 들고 앉아 있는 파리스, 모피 옷을 걸치고 있는 헤라가 보입니다. 그 옆에 공작새가 보이지요? 제우스는 이오라는 여자를 짝사랑하며 함께 있다가 헤라에게 발각될 뻔했답니다. 제우스는 얼른 이오를 암소로 변하게 했지요. 아무래도 이상하다 싶었지만 증거가 없었던 헤라는 100개의 눈이 달린 아르고스를 시켜 그 소를 감시하게 했습니다. 하지만 제우스의 명령을 받은 헤르메스가 멋들어진 피리 소리로 그를 재워, 결국 이오는 탈출을 하게 되고 아르고스는 목숨을 잃게 됩니다. 헤라는 죽은 아르고스의 눈으로 공작새를 장식했지요.

아테나는 전쟁의 여신, 지혜의 여신입니다. 언젠가 페르세우스에게 방패를 빌려 주었던 적이 있다는 걸 기억하나요? 아테나는 메두사의 얼굴로 장식이 된 방패로 구분합니다. 제일 왼쪽에 있군요. 그렇다면 중간에 남은 한 여신이 아프로디테라는 게 분명해집니다. 화가는 에로스를 근처에 그려서 더 확실하게 그녀가 사랑의 여신, 아프로디테라는 것을 강조하고 있네요.

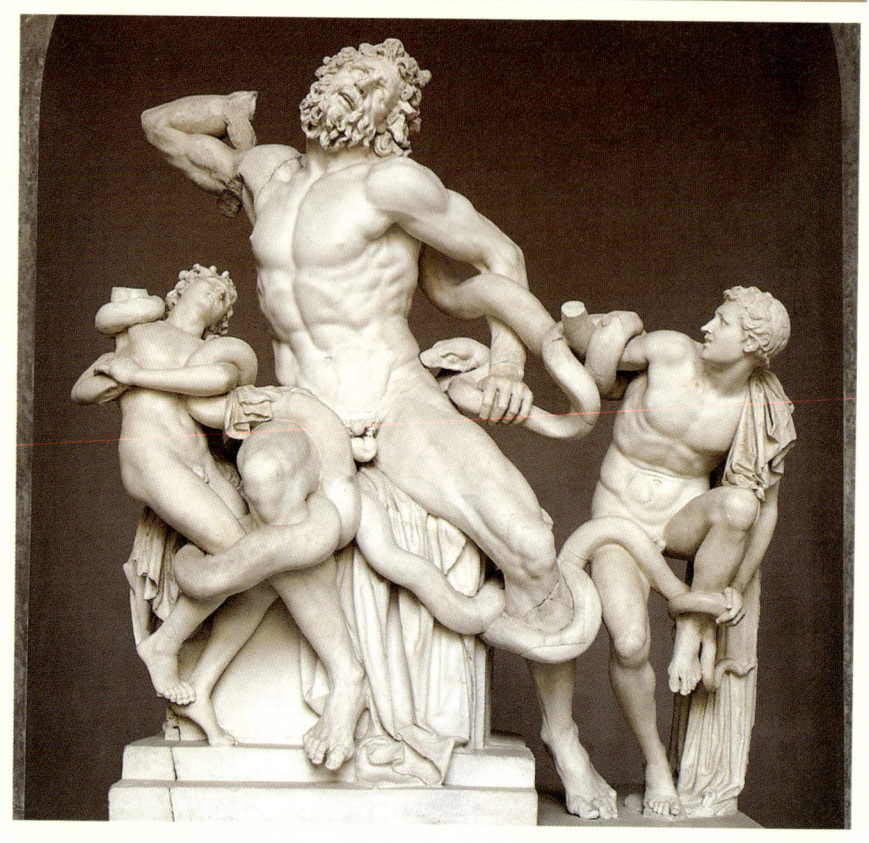

아게산드로스, 아테노도로스, 폴리도로스 〈라오콘 상〉
기원전 150~50년경, 대리석, 높이 240cm

그리스 시대에 만들어진 이 조각품은 1506년 로마의 에스퀼리노 언덕 위에 있는 한 궁전 터 부근에서 발견되었습니다.

목마가 아무래도 수상하다고 말했다가 포세이돈의 노여움을 산 라오콘은 두 아들과 함께 죽게 되었지요. 뱀에게 속수무책 당하는 세 남자의 몸이 아픔으로 일그러져 있습니다. 이 작품이 만들어지기 전까지만 해도 그리스인들은 조각상을 만들 때 표정도 차분하고, 몸도 크게 움직이지 않는 얌전한 자세를 취하게 했답니다. 그러나 이 라오콘 상은 슬픔이나 분노 등의 감정이 일그러진 얼굴과 비비 꼬인 몸을 통해 잘 표현되어 있습니다.

다. 아프로디테야 물론 파리스 편에서 트로이를 도와주었을 거고요. 사과를 못 받아 약이 오를 대로 오른 헤라와 아테나는 스파르타 편을 들었지요. 그러니 금방 끝날 수 있었던 싸움이 늘 신들의 다툼으로 다시 시작되고, 다시 시작되고 하는 바람에 무려 10년을 끈 거랍니다.

이 긴 전쟁에는 머리가 아주 총명한 오디세우스라는 장수가 있었습니다. 스파르타의 장수인 오디세우스는 나무로 아주아주 커다란 말, 목마를 만들었습니다. 겉으로 보면 커다란 나무 말이었지만, 안에는 수십 명이 들어가 숨을 수 있는 빈 공간이 있었답니다. 오디세우스는 파리스 왕자에게 아내를 빼앗긴 스파르타의 왕과 용맹하기로는 누구도 따를 수 없는 스파르타의 병사들을 목마 안에 숨겼답니다. 그리고 나머지 군사들은 모두 성에서 조금 떨어진 곳에 숨어 있도록 하였습니다.

다음 날 아침 트로이 군사들은 성 밖을 에워싸고 있던 스파르타 군사들이 하나도 없이 목마만 덩그러니 놓여 있는 걸 보고는 뛸 듯이 기뻐했답니다.

"드디어 항복을 했군. 목마도 선물해 놓고 가다니 말이야. 어허, 역시 스파르타 사람들, 솜씨 하나 기가 막히는데?"

그들은 목마 주변으로 몰려들었습니다.

"자, 선물이랍시고 놓아 둔 모양인데 안으로 들이지."

누군가가 말했습니다.

"안 돼, 아무래도 수상해."

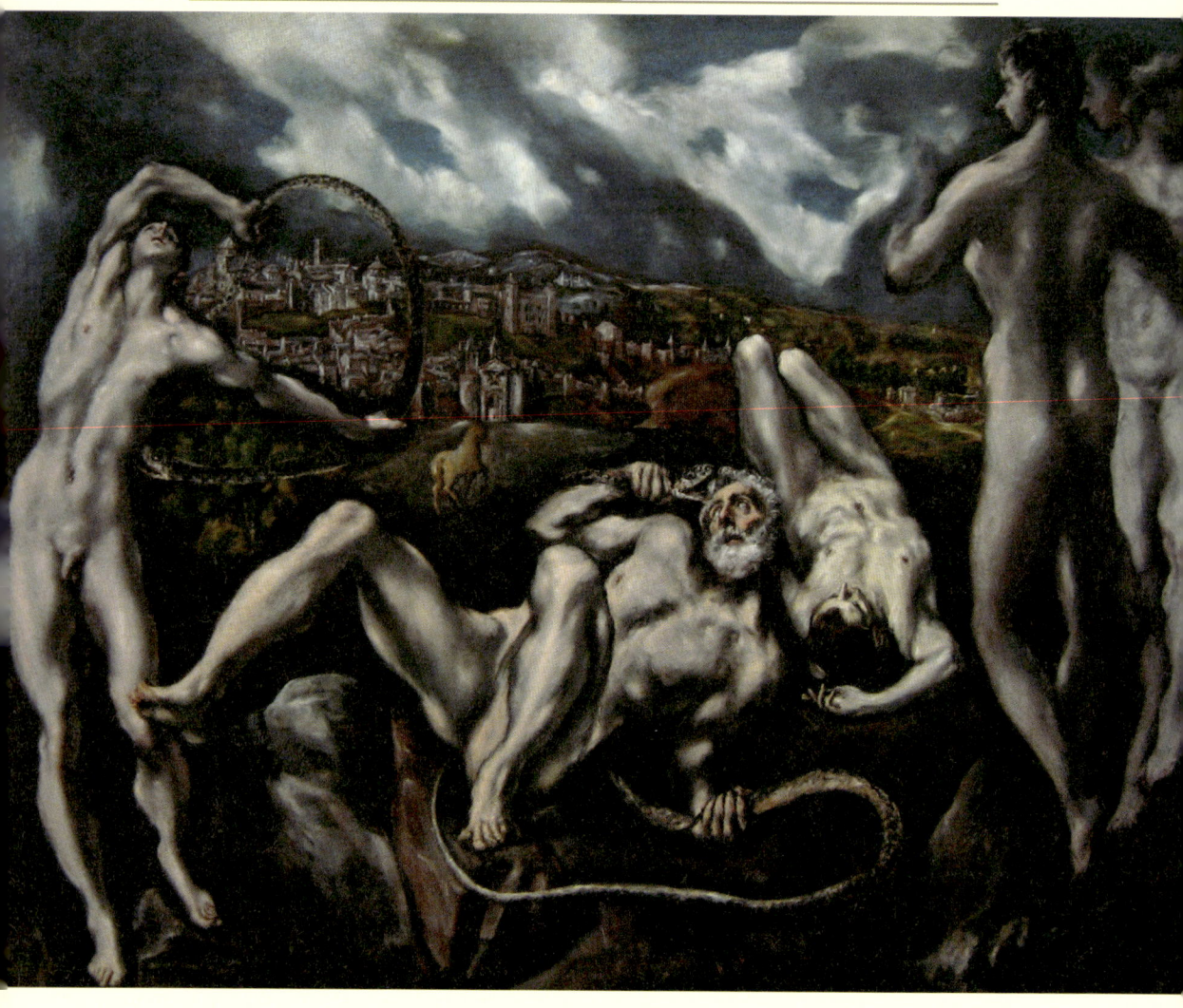

엘 그레코 〈라오콘〉
1608~1614년, 캔버스에 유채, 142×193cm

엘 그레코는 그리스에서 태어나 에스파냐에서 주로 활동한 화가입니다. 그는 인간의 몸을 길쭉하게 늘여서 그림을 그리곤 했습니다. 어둡고 탁한 색을 사용한 이 그림은 다른 화가들의 그림과 달리 음산하고 신비한 분위기를 느끼게 합니다.

트로이의 예언자, 라오콘이 말했습니다.

"뭔가 이상해. 조심해. 함부로 저 목마를 성안으로 들여선 안 된다고!"

그의 말이 끝나기가 무섭게 갑자기 뱀 두 마리가 나타나 라오콘과 그의 아들들을 칭칭 감아 버리기 시작했습니다. 바로 바다의 신 포세이돈이 보낸 뱀이었답니다. 그리고 보면 포세이돈은 헤라와 아테나 편이었나 봐요. 이처럼 신들은 신들끼리 서로 편이 갈라져 있었던 거지요.

"저것 봐, 의심하니깐 저렇게 벌을 받는 거야!"

트로이 사람들은 얼른 목마를 성안으로 끌고 들어갔답니다. 그리고 10년이나 계속되었던 전쟁이 끝난 것을 축하하며 마음껏 먹고 마시고 춤을 추었지요. 이윽고 새벽녘이 되자 모두들 피곤한 나머지, 되는대로 드러누워 잠에 곯아떨어졌지요.

이때 목마 안에 숨어 있던 스파르타 병사들이 살며시 문을 열고 내려오기 시작했습니다. 그리고 바로 성문을 열어, 이미 근처까지 내려와 기다리고 있던 나머지 병사들이 성안으로 들어올 수 있도록 했습니다.

일이 이 지경이 되었는데도 트로이 병사들은 술에 취해 깨어나지 못하고 있었습니다. 결과는 뻔했겠지요? 스파르타 병사들은 트로이 병사들을 여유롭게 무찌른 뒤 성을 차지하게 되었습니다. 전쟁은 끝이 났고, 목마는 성 한가운데 우뚝 서서 어리석음으로 성을 잃은 트로이 사람들을 물끄러미 쳐다보았답니다.

혹시 컴퓨터 바이러스 이름 가운데 트로이 목마라는 것을 들어 보았나요? 겉으로 보면 아무런 해를 끼칠 것 같지 않지만, 결국에는 컴퓨터에 엄청난 피해를 끼치고 마는 바이러스가 마치 트로이의 목마와도 같다고 해서 붙인 이름이랍니다.

영웅에게도 약점은 있다
아킬레스

그리스와 트로이를 전쟁으로 몰고 간 황금사과는 대체 어떻게 해서 파리스 손에 들어오게 된 걸까요? 파리스는 우연히 길을 가다가 집어 들었을 뿐이지만, 사실은 이에 얽힌 뒷이야기가 있답니다.

아킬레스가 기억나나요? 제우스가 사랑한 테티스가 낳은 아이 말이에요. 제우스는 테티스와의 사이에 아이를 낳으면 그 아이가 제우스보다 더 강한 자가 될 거라는 말에, 테티스를 펠레우스라는 왕에게 시집보냈지요. 바람둥이인 제우스가 얼마나 속상했을지 눈에 선하군요. 사랑했지만, 떠나보낼 수밖에 없었던 제우스는 쓰린 마음을 달래기 위해 그녀의 결혼식을 누구보다도 성대하게 치러 주고 싶었어요. 그래야 더 남자다운 거라고 생각했겠죠?

제우스는 떠들썩한 결혼 잔치를 위해 올림포스의 신들을 모두 초대했

답니다. 물론 왕인 펠레우스도 많은 사람을 불러들였겠죠. 신과 인간들이 함께 모여 잔치를 하다니, 얼마나 멋졌을까요? 그런데, 딱 한 여신만은 초대를 받지 못했답니다. 바로 불화의 여신 에리스였습니다. 결혼식에 불화의 여신을 부르지 않은 건 사실 당연한 거겠죠?

초대받지 못한 여신 에리스는 화가 날 수밖에 없었지요. 그녀는 가지고 온 황금사과에다 '가장 아름다운 여신에게'라고 적어서 결혼식 잔칫상에 휙 던져 놓고는 사라져 버렸습니다. 사과를 집어 든 신들 사이에 한바탕 소동이 벌어졌습니다. 일단 여신들 사이에서 제일 아름다운 이는 '헤라, 아프로디테, 아테나'라는 데는 합의를 봤지만, 셋 중 최고를 가리는 건 너무도 어려운 일이었습니다.

"나 원 참, 이걸 누구에게 줘야 하는 거지?"

헤라에게 주자니, 아프로디테가 무섭고, 아프로디테에게 주자니 아테나는 어쩌고? 옥신각신 올림포스 신들 사이에서는 벌써부터 불화가 생기기 시작했습니다. 역시 에리스는 불화의 여신답죠?

결국 이러지도 저러지도 못한 신들은 자기들끼리 다투기를 그만두고, 아무것도 모른 채 한가로이 쉬고 있는 파리스에게 사과를 던져 버린 겁니다. 세 여신들은 자신들이 여신인 줄 전혀 모르는 파리스에게 누가 가장 아름다운지 물어보는 게 더 공정하다고 생각했겠지요.

한편, 이 황금사과가 등장한 결혼식의 주인공 테티스는 펠레우스와의 사이에서 아킬레스라는 아들을 낳았습니다. 그런데 이 아이는 앞으로

일어날 트로이와 그리스의 전쟁에서 그리스의 승리를 이끌 거라는 신탁을 받습니다. 그게 다면 좋은데, 결국 그 전쟁에서 죽게 되리라는 예언까지 받았지요. 엄마 마음이 얼마나 싱숭생숭했겠어요?

테티스는 우선 아킬레스의 몸을 스틱스 강물에 적시기로 합니다. 그 강에 몸을 적시면 절대로 죽지 않는다는 걸 알았기 때문이죠. 하지만 테티스는 자신도 모르는 실수를 저지르고 맙니다. 아킬레스를 강물에 빠트리지 않기 위해 발목을 잡고 있었는데요, 그 발목만은 강물에 젖지 않아 결국 아킬레스의 치명적인 약점이 되어 버린 겁니다.

이런 신화 때문에 서양 사람들은 누군가의 약점을 가리킬 때 '아킬레스건'이라고 말한답니다. '건'은 힘줄을 뜻해요. 그러니까 아킬레스건이란 발목 뒤꿈치 딱딱한 뼈에 붙어 있는 힘줄을 말하죠. 아주 강하고, 무슨 일이든 잘 해내는 사람을 이기기 위해 그 사람의 약점을 찾아내야 할 때, "그 사람의 아킬레스건이 어딘지 알아봐."라고 말하면 된답니다.

아킬레스는 왕궁에서 늠름하게 자랐습니다. 엄마가 여신인 덕분에 신들의 특별한 지도를 받아 달리기도 잘하고, 무술도 능한 청년으로 자랐지요. 게다가 공부도 엄청 했겠죠? 테티스는 그저 아킬레스가 잘 자라 무사히 한 나라를 잘 이끌 왕이 되길 바랄 뿐이었답니다.

하지만 결국 신탁에 따라 어김없이 트로이와 그리스가 전쟁을 하기 시작했습니다.

겁이 덜컥 난 테티스는 아킬레스를 이웃 나라에 여자로 변장시켜서

보내 버렸습니다. 그곳에서 공주들과 함께 지내고 있으면, 전쟁이 일어나도 감히 아킬레스를 불러들이진 않을 거라고 생각했던 거죠. 하지만 테티스가 어떤 수를 쓰더라도 신탁을 바꿀 수는 없는 노릇이었지요.

나중에 트로이를 멸망시킬 목마를 만든 오디세우스는 아킬레스야말로 그리스를 승리로 이끌 영웅이라는 걸 알고 있었답니다. 수소문 끝에 오디세우스는 아킬레스가 여자로 변장한 나라까지 가게 됩니다. 하지만 공주들 틈에 섞여 있는 아킬레스를 찾아내기가 쉽진 않았지요. 그는 꾀를 내어 여자들이 좋아할 만한 선물을 공주들 앞에 잔뜩 늘어놓았습니다. 어떤 선물이었을까요? 예쁜 보석과 장신구, 꽃, 작은 가방과 어여쁜 지갑, 향수, 화장품, 뭐 그런 거였겠죠? 공주들은 기쁨에 들떠 선물 앞으로 우르르 몰려왔습니다. 그러나 아킬레스만은 그런 선물 따위엔 관심이 없을 수밖에요.

오디세우스는 선물에 눈을 돌리지 않는 자가 바로 여자로 변장한 남자, 아킬레스라는 걸 단박에 알아차렸어요.

오디세우스는 아킬레스를 설득했습니다.

"남자로 태어나서 말이야, 여자들 사이에서 이러고 있는 게 말이나 되나? 당신은 그리스를 구할 인물이야!"

결국 아킬레스는 오디세우스를 따라 전쟁에 나섰습니다.

당시 그리스 군의 총사령관은 아가멤논이었지요. 그는 트로이에서 끌고 온 한 여자 포로를 시종으로 데리고 있었는데요, 여자의 아버지는 트

니콜라 푸생 〈스키로스 섬의 아킬레스〉

1656년, 캔버스에 유채, 100×135cm

오디세우스가 선물들을 잔뜩 들고 와 공주들 앞에 내놓는 장면입니다. 몇몇 공주가 귀걸이와 목걸이 등을 만지작거리며 즐거워하는 동안, 아킬레스는 이미 투구를 쓰고 칼을 든 채 한결 남자다운 자신의 모습을 흡족하게 거울로 쳐다보고 있습니다.

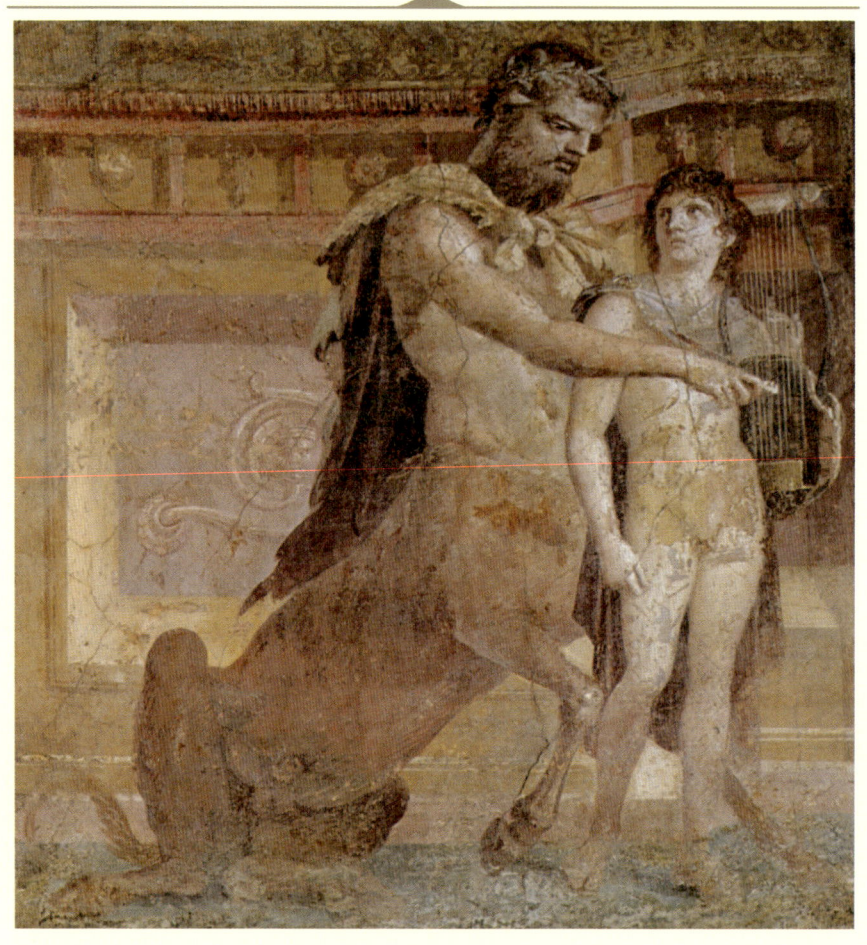

〈아킬레스와 켄타우로스〉

1세기, 프레스코화

로마 시대에 그려진 벽화 그림입니다. 반은 인간이고 반은 말인 괴물 켄타우로스로부터 음악을 배우는 아킬레스를 그렸군요. 켄타우로스는 생긴 건 비록 괴물이지만, 인간에게 해를 끼치지 않습니다. 오히려 다정다감하기까지 하답니다. 물론 술을 좋아해서 사고도 많이 치고 혼도 많이 나지요. 하지만 이 그림에서 볼 수 있듯이, 켄타우로스는 아킬레스가 그저 활과 칼만 잘 다루는 데 그치지 않고 음악도 즐길 줄 아는 영웅으로 성장하는 데 많은 도움을 줍니다.

로이의 아폴론 신전을 지키는 제사장이었답니다. 그는 아가멤논에게 딸을 돌려 달라고 부탁했지만 거절당했어요. 제사장은 아폴론에게 그리스 군을 혼내 달라고 빕니다. 아폴론은 그의 부탁대로, 그리스 군 전체에 전염병이 돌게 했지요.

아킬레스는 아가멤논에게 제사장의 딸을 풀어 주는 게 낫겠다고 설득을 했습니다. 하지만 아가멤논은 절대 그럴 수 없다며 고집을 피웠지요.

"정 그러시다면 저는 이 전쟁에 더 이상 참여할 수가 없습니다."

아킬레스는 전쟁이 싫어졌습니다. 사람이 사람을 죽이고, 남의 딸을 빼앗아 시종으로 부리고, 또 전염병에 걸려 그리스 군들이 죽어 나가는 꼴을 보고 있자니, 전쟁 그 자체가 무의미하게 여겨졌습니다. 이런 전쟁판에 나서는 게 남자다운 일이라는 것도 말이 안 된다고 생각했지요. 그는 미련 없이 전쟁터를 떠나 집으로 돌아왔습니다.

상심한 아킬레스를 본 테티스는 제우스에게 간청했습니다.

"제우스 신이시여, 아가멤논이 아킬레스를 슬프게 만든 것을 후회하게 해 주세요. 우리 아킬레스가 없는 전쟁이 얼마나 힘든 것인지 아가멤논이 알게 해 주세요. 그가 전쟁에서 지도록 해 주세요."

제우스는 비록 테티스와 결혼을 할 수는 없었지만 그녀를 무척이나 사랑했답니다. 그래서 테티스 말대로, 아킬레스가 없는 그리스가 트로이에게 자꾸만 지도록 만들었습니다. 트로이 군은 이미 아킬레스가 없다는 사실을 알고 더욱더 사기가 높아져서 그리스 군의 진영으로 쳐들

폼페오 바토니 〈아킬레스와 켄타우로스〉

1746년, 캔버스에 유채, 159x127cm

켄타우로스가 아킬레스에게 음악을 가르쳐 주는 장면을 18세기 화가는 이렇게 표현했군요. 어린 아킬레스의 얼굴이 마치 소녀처럼 예쁘장하게 그려졌습니다.

어오곤 했답니다.

보다 못한 파트로클로스가 나섰습니다. 그는 아킬레스의 사촌으로 아킬레스와는 세상에 둘도 없는 단짝이었습니다.

"제가 아킬레스의 갑옷을 입고 나서겠습니다. 그러면 우리 그리스 군들이 더 힘을 낼 수 있을 겁니다."

그리스 군은 아킬레스가 다시 돌아온 줄 알고 환호성을 질렀습니다. 그러나 아무리 아킬레스의 갑옷을 입었다고 해도, 파트로클로스가 아킬레스만큼 훌륭하게 전쟁을 치를 수는 없었습니다. 결국 트로이의 적장은 파트로클로스를 아킬레스라고 생각하고 화살을 쏘아 명중시켰습니다.

그 소식을 들은 아킬레스는 땅을 치며 통곡했습니다.

"내가 세상에서 가장 사랑하는 친구를 죽이다니! 결코 두고 보지 않겠다. 꼭 복수를 하고야 말겠어!"

아킬레스는 다시 전쟁터로 나가게 되었습니다. 테티스는 그를 위해 헤파이스토스에게 부탁해 갑옷을 준비해 주었지요. 과연 아킬레스는 영웅이었습니다. 그가 가는 곳마다 그리스 군은 승리의 노래를 불렀습니다. 그리고 마침내 트로이의 목마 작전에 성공한 그리스는 오랜 전쟁의 막을 승리로 내리게 되지요.

하지만 정작 아킬레스는 이 기나긴 전쟁의 원인이 된 파리스의 손에 죽고 맙니다. 아폴론의 도움을 받은 파리스가 쏜 화살이 정확히 아킬레

〈헤파이스토스로부터 아킬레스의 무기들을 받고 있는 테티스〉

기원전 490~480년, 도자기 그림

테티스는 아들을 위해 헤파이스토스에게 갑옷이나 무기 따위를 부탁합니다. 이 장면은 고대 그리스 시절 만든 술병에 그려진 그림입니다. 바탕이 까맣고, 그림은 붉은색으로 되어 있군요. 테티스는 이미 다 만든 방패와 창을 들고 서 있습니다.

스의 발뒤꿈치에 맞았던 거지요. 신탁은 또 이렇게 이루어집니다.

전쟁은 말로 할 수 있는 일을 폭력으로 해결하는 데서 시작되지요. 대화를 통해 상대를 설득하고, 양보하고, 화해하는 일은 총칼을 들이대는 것보다 어쩌면 더 시간이 걸릴 수도 있지만, 전쟁처럼 누구를 죽이고 짓밟지 않아도 되거든요. 이런 사실을 우리 인간들이 모르는 게 아닌데도 늘 전쟁이 되풀이되는 것은 정말 이해할 수 없는 일이지요. 이 이해할 수 없는 전쟁의 시작과 끝에 대해 그리스 사람들은 신들의 싸움이나 질투 등의 이야기로 풀어서 신화로 남긴 것 같아요.

그래서 누가 이겼건, 전쟁이 끝난 뒤 죽은 형제와 부모, 혹은 자식을 끌어안고 울면서 사람들이 외치는 말이 있지요. "이 무슨 운명의 장난

이란 말입니까!"라고 말이에요. 운명을 만드는 것은 신의 뜻이지요. 말하자면 신들의 장난이 인간으로 하여금 어처구니없는 전쟁과 살인을 만든 거라고 생각해 버린 거예요.

결국 에리스는 초대받지 못한 자의 서러움을 신들 간의 다툼, 그리고 인간들 간의 전쟁으로 앙갚음했습니다. 누군가가 에리스에게 "왜 이런 어리석은 복수를 했니?"라고 물으면, 그녀가 할 대답은 이렇겠죠?

"난 왕따가 싫었어."

은근한 따돌림. 서로 "내가 잘났어!", "내가 더 예뻐!"라고 뻐기는 유치함. 소소한 작은 일에 편을 갈라, 치고 박고 싸우며 말썽을 일으키는 그리스 신들의 모습. 사실은 우리 인간들 사이에서도 흔하디 흔한 모습이지요. 왜 그리스 신화가 결국 '인간들의 이야기'인지 알 것 같지 않나요?

미술관에서 읽는 그리스 신화

1판 1쇄 발행일 2011년 4월 4일
개정판 1쇄 발행일 2020년 6월 29일
개정판 2쇄 발행일 2022년 11월 28일

지은이 김영숙

발행인 김학원
발행처 휴먼어린이
출판등록 제313-2006-000161호(2006년 7월 31일)
주소 (03991) 서울시 마포구 동교로23길 76(연남동)
전화 02-335-4422 **팩스** 02-334-3427
저자·독자 서비스 humanist@humanistbooks.com
홈페이지 www.humanistbooks.com
유튜브 youtube.com/user/humanistma **포스트** post.naver.com/hmcv
페이스북 facebook.com/hmcv2001 **인스타그램** @human_kids

편집 이주은 **디자인** 유주현
용지 화인페이퍼 **인쇄** 삼조인쇄 **제본** 광현

ⓒ 김영숙, 2020

ISBN 978-89-6591-397-9 73600

- 이 책은 저작권법에 따라 보호받는 저작물이므로 무단 전재와 무단 복제를 금합니다.
- 이 책의 전부 또는 일부를 이용하려면 반드시 저작권자와 휴먼어린이 출판사의 동의를 받아야 합니다.
- **사용 연령 8세 이상** 종이에 베이거나 긁히지 않도록 조심하세요. 책 모서리가 날카로우니 던지거나 떨어뜨리지 마세요.